一直不鬆手

一直不鬆手

毛尖

OXFORD

UNIVERSITY PRESS

OXFORD

UNIVERSITY PRESS

Oxford University Press is a department of the University of Oxford.
It furthers the University's objective of excellence in research, scholarship,
and education by publishing worldwide. Oxford is a registered trade mark of
Oxford University Press in the UK and in certain other countries

Published in Hong Kong by
Oxford University Press (China) Limited
39th Floor, One Kowloon, 1 Wang Yuen Street, Kowloon Bay, Hong Kong

© Oxford University Press (China) Limited

The moral rights of the author have been asserted

First Edition published in 2012

一直不鬆手

毛尖

ISBN: 978-0-19-098754-1

ISBN: 978-0-19-398224-6 (HB)

3 5 7 9 10 8 6 4 2

封面圖片：王家衛電影《花樣年華》海報
鳴謝：澤東電影公司

目 錄

毛尖寫影評

鄭樹森

　　四十年前在加州大學聖地牙哥校區唸博士，在當助教的教室隔壁有門電影課。想到有電影看，立刻成了擁躉，每堂必到。至於老師是誰、甚麼背景，一概不知。一個學期下來，都是好萊塢老片，西部和警匪為主。至於講解，更是"一句起兩句止"。最好玩的是有時乾脆無聲放映，好讓大家注意構圖和場面調度。當年初到美國，對最新的理論無不趨之若鶩。要不是有電影看，還真不會去上這種"毫不理論"的課。就這樣從一班看到另一班，最後甚至幾個人聊天，才弄清楚老師叫 Manny Farber (曼尼法芭)，曾經和 James Agee 一道在《時代》寫影評，後來成了畫家，半隱於聖地牙哥。James Agee 倒是知道的，對 Mr. Farber 自然刮目相看。但也一直要到很多年之後，才理解到他那種"試金石"(touchstone) 式的影評，其實是厚積薄發，和當年迷戀的貌似客觀的理論迴然不同，因為後者是就算一輩子只看過一部電影，也可以條條框框照套，

頭頭是道，論文照出；至於電影藝術本身的突破和價值，不免“明察秋毫”。

　　前幾年 Phillip Lopate 替美國文庫編了本《默片以降美國影評人選集》(*American Movie Critics: An Anthology from Silents until Now*)，Mr. Farber 在序論中被譽為三強之一，餘二位為 Dwight Macdonald 和 Pauline Kael，還真嚇了一跳。Mr. Farber 那種不作高論、日常用語、毫無“夾槓”(jargon) 的評點，有這麼利害嗎？後來細想，在法國《電影筆記》派和美國的 Andrew Sarris 大談“作者論”(auteur theory) 之前，Mr. Farber 就標舉 William Keighley、William Wellman、Raoul Walsh、Anthony Mann、John Ford，並痛斥不少導演將“嚴肅”等同“藝術”的“大白象”思維 (white elephant art)，在當年的影評界還真是開天闢地。此外，電影本來就是最庶民的藝術，今天更是日常生活的一部份，影評本就不宜“高蹈”，是影評人以一以貫之的心中一把呎，替大眾指點迷津，也給影迷一個說法。

　　毛尖寫影評多年。早年的影評集《非常罪，非常美》頗多“舊夢重溫”，是對大家傑作的致敬，但不少篇章盡顯洞見，更見修養。這本書之後的大量影評，又多了份坦率，不怕“名牌”，無畏“強權”，常常讓我想起Mr. Farber，尤其是他對某些“大白象”的嗤之以鼻。

　　　　　　　　　　　　　　　　　　　　　　鄭樹森

而毛尖筆下不時令人眼前一亮的比喻，加上皮裏陽秋的機鋒，每回都不禁憶起當年最愛看的 Pauline Kael (寶琳凱爾)；因為看完爛片的鬱悶，一讀她的尖酸辛辣，不無化解之功。Kael 對每部片的優劣成敗獨具慧眼之外，對片子在導演的軌迹如何安置，亦不下於一部迷你電影史。她那本《電影的五千零一夜》(*5001 Nights at the Movies*)，雖是濃縮精煉版的指南，至今尚是案頭必備，重看電影後翻翻，又是一頓"心靈雞湯"。毛尖這本《例外》，很遺憾，才是她第二本影評專集。看來要和 Pauline Kael 看齊，還要生活得像她第一本影評集的名字：《我迷失在電影中》(*I Lost It at the Movies*)。

<div align="right">二〇一二年三月</div>

一直不鬆手：格蘭的演技

"我對女人，完全沒有興趣"

　　加利格蘭 (Cary Grant)，在倫敦音樂廳起步的時候，是個名叫阿奇 (Archie Leach) 的雜技演員。然後，他來到美國，在紐約的音樂劇裏幹過配角，在中國餐廳送過外賣三明治，做過推銷員，當過男護衛，而大部分時間是個失業在家的演員。1931年，他離開百老匯到好萊塢。在派拉蒙，作為領銜男主角他倒是和很多著名女星，像馬蓮德烈治 (Dietrich)、梅惠絲 (Mae West) 和洛麗泰楊 (Loretta Young) 演過對手戲，然而，她們光芒太盛，無一例外地使格蘭淪為配角。這讓他的老闆很失望，本來，他們希望他會成為奇勒基寶 (Clark Gable) 或加利谷巴 (Gary Cooper)。──嘿嘿，看看他們給他取的名就知道了，那年頭當紅的小生，不是叫G.C.就是叫C.G.。不過，奇勒基寶和加利谷巴算幸運的，好歹保住了自己的家族姓氏，格蘭是完全被洗牌了。

　　大約是洗牌不成功吧，反正，派拉蒙只得到了他的

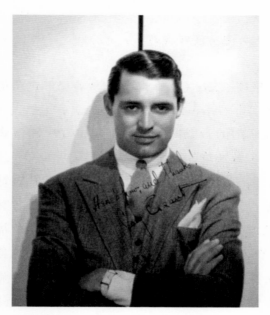

加利格蘭

臉蛋，格蘭在銀幕上總有那麼點心不在焉。然後是1936年，格蘭突破重重美女搭檔的機會來了。那一年，喬治庫柯 (George Cukor，又是一個G.C.！) 籌拍《男裝》(*Sylvia Scarlett*)，格蘭被借到雷電華 (RKO) 跟嘉芙蓮協賓 (Katharine Hepburn) 演對手戲。協賓戲裏以男裝出場，遭來噓聲一片，同時，觀眾對格蘭卻一邊倒地叫好。格蘭事後回顧，他自己也不知道觀眾怎麼就認可了他，也許因為當時他已經三十多歲了，再不為他叫好，就只能為他叫老了。《男裝》現在很少被人談及了，但是戲外的兩個八卦卻一直被津津樂道。一是"協賓邂逅曉治"，也就是電影《大娛樂家》(*The Aviator* 2004) 所刻劃的一個著名場景：侯活曉治把他的兩棲飛機降落在海灘邊，然後假裝來跟好朋友格蘭打招呼的樣子，走入《男裝》的海濱片場，在那裏，他"邂逅"了令人着迷的協賓小姐。另一個也和協賓有關，說是《男裝》殺青，導演庫柯和協賓一起看完毛片，萬念俱灰地跑到製片人伯曼 (Pandro Berman) 家裏，說，他們願意為他的下一部影片免費效勞。伯曼冷冷一笑，"不勞駕你們了。"

　　八卦打住，說回加利。總之，《男裝》以後，格蘭是越來越紅，不過，拍完《春閨風月》(*The Awful Truth* 1937)，影史中的"加利格蘭"才算初露端倪。根據亞瑟

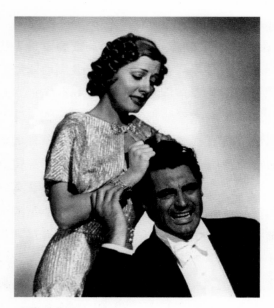

《春閨風月》

里奇曼舞台劇本改編的《春閨風月》，講述一對草率離婚的夫妻，傑里和露西，各自用盡心思來破壞彼此的再婚計劃。自然，這是一齣地道的好萊塢神經喜劇，而格蘭在開機時還疑慮重重，一邊要性感一邊要逗樂，以前的銀幕上只有女人才這樣，導演讓他這樣做是不是會葬送他一線男星的地位？但影評人證明，格蘭藉着一種非他莫屬的演技表明，好萊塢有個男人可以叫你一邊情腸綿綿，一邊捧腹大笑。

《春閨風月》後的格蘭，輕易地迎來了好萊塢的無邊風月，他真正開始享受自己的演藝生涯。他輕鬆上馬，結束和派拉蒙的合約，非常前衛地成了好萊塢的個體戶，自己選擇劇本，還能修改台詞，春風得意得"讓世上每個人都想成為加利格蘭，甚至包括他自己。"

不過，這個短短電影史上的長長浪漫偶像，雖然是銀幕上最受挑逗的男人，卻從來不是大眾笑料。男人希望像他那樣幸運像他那樣被人嫉妒；而女人無一例外地想像着能在他身上滑翔。他的傳記作家艾略奧特 (Marc Eliot) 說，他小時候，電視上只要放映格蘭的電影，他的奶媽和姐姐們就不管他了，她們一邊看格蘭，一邊不停歎氣，彷彿格蘭是她們至今還在做人的惟一理由；他在銀幕上開瓶汽水也讓她們久久回味，其他的就更別提了。

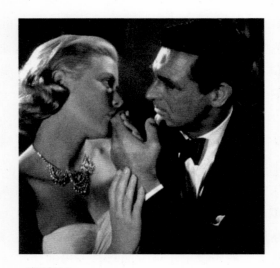

《捉賊記》

説不清楚格蘭身上有甚麼東西特別令人着迷，和他搭檔演了《捉賊記》(*To Catch a Thief*) 的嘉麗絲姬莉 (Grace Kelly) 後來説，也許是因為他看上去總是那麼自給自足吧，讓人想突破他。所以，高貴典雅的未來王妃在希治閣的鏡頭前，幾乎是色情地挑逗了格蘭——

　　格蘭：對我這麼親熱，有甚麼意圖？
　　姬莉：我想要的，你恐怕會嫌多，不肯給。
　　格蘭：珠寶嗎？你可從來不戴的。
　　姬莉：嗯，我不喜歡冷冰冰的東西碰我的皮膚。
　　……

　　然後，一起野餐，姬莉把雞肉遞給格蘭，一邊問，"你是要腿，還是要胸？"接下來一場戲，姬莉邀請格蘭到她的客房，共進晚餐，一邊享用外面燦爛煙火。姬莉姿態撩人地坐在長榻上，佩戴的鑽石項鏈光芒逼人："過來，摸摸它們，是鑽石呢！"她拉過他的手指，拇指中指一個個親過去，接着把他的手放在她的項鏈上。窗外煙花燦爛。格蘭卻説，這項鏈是假的。姬莉激情地，"可我卻是真的！"窗外是更激情的煙火。
　　對此豔遇，格蘭壞壞一笑，傳授經驗："跟你的搭檔

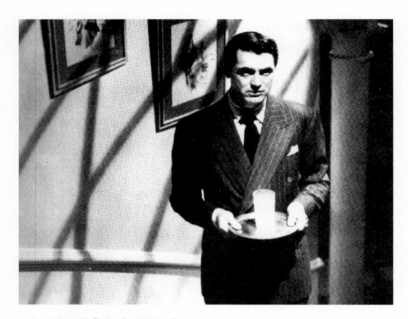

牛奶有毒？格蘭在《深閨疑雲》

說，我性無能！一般情況下，她都會等不及要證明給你看，不是呀，你不是性無能啊！"所以，三番五次的，他在銀幕上衝我們說，"我對女人，完全沒有興趣。"——當然，說完這句台詞，他馬上被好萊塢評為最能挑動情欲的男人。沒錯呀，像英格烈褒曼、嘉麗絲姬莉、珍芳達(Joan Fontaine) 和柯德莉夏萍 (Audrey Hepburn) 這些驕傲無比的大明星，和其他男影星在一起，這樣主動熱情過嗎？

所以，即便到六十歲，格蘭還是好萊塢的紅人。1963年，斯坦利多南 (Stanley Donen) 開拍向希治閣致敬的《花都奇遇結良緣》(Charade)，馬上想到格蘭，但是格蘭說，我六十歲了，再讓我去追柯德莉夏萍，老了點。所以，他要求劇本明確指出，是柯德莉來追他。在好萊塢，這樣的要求，有第二個男人提出過？

"吻我！"

1941年，希治閣開拍《深閨疑雲》(Suspicion)，自始至終，格蘭扮演的主人公是不是殺手，一直纏繞我們。在考克斯 (Anthony Berkeley Cox) 的原著小說中，他是個殺手，但是希治閣的意思是，發生的所有殺人事件，不過是女主人公的臆想，但是，最後的結局如何，沒有人知道。影片

於是晦澀不明地開拍了，這大大有違希治閣一貫風格，他本來希望一切齊備，"改編這部英國小說，啟用英國演員格蘭，用英國的地方背景，使祖國的火花在美國燃燒"，但是，開拍了一個多月，腳本還是一片混亂，片名定不下來，女主角珍芳達開始抱怨導演，希治閣本人更是罕見地生病了，他自己變得疑神疑鬼，覺得所有的工作人員同時正在為另一部影片工作……

氣氛就這樣古怪地醞釀好了，自己也不知道自己是不是殺手的格蘭，端着一杯沒人知道是不是有毒的牛奶，一步一步登上樓梯，走近妻子的臥室。在考克斯的小說中，癡情的妻子，最後發覺丈夫打算殺她，同時亦發覺自己懷孕了，為了不再生下一個殺手，萬念俱灰的喝下了毒牛奶。希治閣沒有照原著處理這個細節，也許是當時他自己也心意不定，所以走偏鋒，着力表現格蘭端着牛奶上樓梯的場面，燈光邪惡地打在好萊塢最俊美的臉上，黑色氣氛，雪白牛奶，這個男人還能是好人？

影片的驚悚氣氛如此堆積起來，這部電影的結局雖然有過好幾稿，希治閣的夫人還曾設想讓格蘭最後加入皇家空軍為國捐軀，但是都遭否決。我們今天看到的結局是，珍芳達執意要回娘家，格蘭說開車送她。兩人上路，環山而行，一旁是深淵是咆哮的大海，格蘭的車越開越快，珍

芳達終於心智崩潰，尖叫起來……

影片最終的一段告白，說實在有點無聊，希治閣本人大約也意識到了，他讓格蘭變回深情男人以後，立馬打出一個"完"。不過，雖然格蘭沒有像珍芳達那樣憑此片捧回一個小金人，好萊塢的所有導演可都是聰明人，他們都看得出，格蘭在銀幕上永遠不會完了。《深閨疑雲》也因此，憑着格蘭那個送牛奶的鏡頭，成為電影課上永遠的教材。現在，電影學院的教授還在這樣感歎格蘭：只要他願意，他可以把言情劇變成恐怖片，他要再願意，又可以把恐怖片變回言情劇。電影史上，只有他做到了。

這大概就是希治閣最喜歡的演員了，他不是罪犯，但他像極了罪犯；他是個情種，但他情有多種。還說《深閨疑雲》。影片中，出身名門的妻子珍芳達問格蘭："你不會真的指望靠我的那點月歸錢過日子吧？"格蘭馬上接口，"當然不會，親愛的。"他說得如此平和，看着她的目光又如此堅定，可是銀幕上下，珍芳達也好，我們觀眾也好，雖然知道他不是在撒謊，但是卻心裏不踏實，誰知道呢，格蘭說着這句台詞的時候，腦子裏在想甚麼。如果這台詞是派克或周潤發說的，那我們馬上可以慶幸女主人公終身有托了。

真是搞不清是希治閣的鏡頭使壞，還是格蘭的好中永

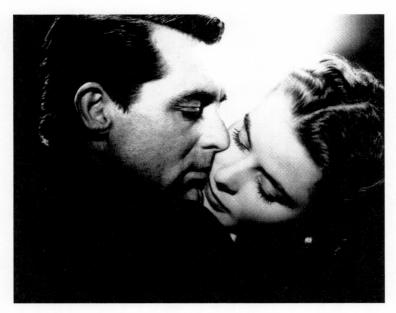

《美人計》

遠藏着那麼點壞,總之,當珍芳達説,"親愛的,我有一種感覺,你一直在嘲笑我。"我們知道格蘭不可能嘲笑珍芳達,但是,格蘭一定是在嘲笑人,可這個人是誰呢?

這個沒人把握得了的"誰",給了格蘭一種神秘的氣質,所以,當好萊塢的其他大明星一次次拔出槍來的時候,他只要拿出嘴就搞定了。《美人計》(*Notorious* 1946)中,他扮演一個美國情報員,為了國家利益,把心愛的英格烈褒曼 (Ingrid Bergman) 送入了間諜世界的漩渦,並且眼看着她嫁給了如今在巴西統領德國間諜網的一名舊時相識。他去參加褒曼舉辦的一次晚宴,兩人拿着褒曼偷來的鑰匙打開了地下酒窖的門,發現了納粹團體的秘密 —— 酒瓶裏的鈾,但是,格蘭不小心打翻了一個酒瓶,可怕的鈾倒了一地,而這個時候,褒曼的間諜丈夫帶着侍者也到酒窖拿酒來了。形勢如此煎熬,惡魔希治閣又把氣氛營造得叫人暈厥,這個時候,格蘭既沒有藏匿起來,也沒有拔出槍來,他迅速地對褒曼説,"吻我!"

希治閣讓格蘭吻了好一會,導演對褒曼的無限憧憬和無限傷感都在這一吻中傳達了,直到褒曼的間諜丈夫出來叫"停",戰火變成妒火,格蘭全身而退,他根本不用帶槍。影片最後,很久沒有褒曼消息的格蘭,控制不住找上

門去。侍者來應門，説先生在會客，夫人正臥床。格蘭等候片刻之後，沉着地進入了褒曼的臥室，美麗的女主人公因為身份暴露，已經被她的納粹婆家下了毒，奄奄一息了(不過，在希治閣的鏡頭裏，褒曼病得柔光萬丈，人人都會渴望病成那樣)。接下來，格蘭非常冷靜地把褒曼扶出臥室，在一群納粹特工的注視下，輕聲地威脅褒曼丈夫，如果你嚷出來，你自己也就沒命了，因為他拿準了褒曼丈夫根本不敢向納粹同行交代自己娶了一個間諜妻子。如此，格蘭在敵人的協助下，救出了讓希治閣夫妻關係惡化的褒曼，影片適時落下帷幕，導演沒有額外給時間讓他們傾訴衷腸。

諾曼梅勒 (Norman Mailer) 給理想的銀幕男人做過這樣一個描述：“他會打架，會殺人 (永遠是因為正義)，會愛而且博愛，他酷，他大膽，他勇敢，他狂野，他老謀深算，他足智多謀，他是把好槍。”毫無疑問，梅勒在勾勒這個形象的時候，心中想的是占士格尼 (James Cagney) 或堪富利保加 (Humphrey Bogart)，他一定想不到格蘭，格蘭怎麼是好槍呢？而且，他也不是以勇敢著稱的。

但是，梅勒話音剛落，格蘭馬上創造了奇跡，他向作家證明，他不僅是他的理想男人，而且還多了那麼一點，“這個男人同時得非常羅曼蒂克！”就是這個多出來的一

點，讓格蘭在銀幕上紅足三十年，讓他成了世界影迷心目中"最具有明星風範的電影明星"；而弗萊明 (Ian Fleming) 亦承認，他在創作占士邦的時候，常常想到的男人是，加利格蘭，雖然格蘭後來拒絕出演007。

"內急也不能例外"

加利格蘭說，每個人都說我的一生多麼傳奇，但有時我自己想想，我這一生有甚麼，不過是消化不良和自私自利。

回頭去看他的七十五部電影，的確有時會叫人惘然，格蘭甚麼都不幹也能成經典啊！你看他，在《單身漢與時髦女郎》(*The Bachelor and the Bobby-Soxer* 1947) 裏，穿着一件剪裁合身的雙排扣衣服回家了，是典型的有錢光棍的豪華公寓，他上樓換了一身便服下來後，走到戰後最時髦的音響組合前，打開上面的收音機，從財經頻道轉到音樂頻道，同時嘴角浮起一絲微笑，顯然陶醉於這段管弦樂。然後，他走到酒櫃前，給自己調了一杯威士卡，喝了一口後，走到沙發前坐下，拿起一本似乎是嚴肅的書讀將起來。——就這麼一段誰都能演的家常戲，好萊塢卻當作教材用來訓練新小生，為甚麼呢？因為，大導演霍克斯

(Howard Hawks) 説了，"注意格蘭的節奏，他脱衣服穿衣服就像談情説愛一樣抒情。"

訓練班裏，有人小聲嘀咕，跟自己的衣服纏綿啊？霍克斯説，是的，但是你們做不到。所以，格蘭自己和自己在一起，銀幕上也能深情款款甚至暗流洶湧；而做不到的人，只好找搭檔説台詞拋眼神化力氣，弄得精疲力盡還被導演叫，重來！

不服氣的人，只好嫉妒他。《時代週刊》説，他是世上最完美的雄性動物，有人又嘀咕，拿掉那個"雄性"。跟着有小道傳出來，説他曾經和著名西部片明星斯考特 (Randolph Scott) 同居，但是，這個斯考特站出來説，我是格蘭的妻子！所以，不管格蘭和誰一起睡，"雄性"是抹不掉了。

不過，對於自己的性別問題，格蘭從來不置一詞。他非常小心地保護自己的私人生活，他説，演員就得有點神秘感，那是你力量的源泉。所以，看他的傳記，常常會陷入一種迷思，他到底是個甚麼樣的人啊？他為甚麼要不停地刷牙？他為甚麼要糾纏於門把手的顏色？為甚麼要親自去完成影片中幾乎是所有的驚險動作？

最近，重溫了希治閣電影，突然覺得，格蘭其實和希治閣多麼像啊！他們都有同性戀傾向，同時又對美女抱有

持續的熱情和幻想，雖然倆人的容貌相去甚遠，但對自己的身體都極度敏感。希治閣一度曾嫉妒地說，任何衣服穿在格蘭身上都像價值一百萬似的。現在已經無法知道希治閣和格蘭的友情到底有多深，有些人說前者不喜歡後者，有些人說後者討厭前者，但是，從好萊塢的照相冊看，他們在一起的時候都非常鬆弛，顯示出一種動人的家常氣息。

1979年3月7日，希治閣一生中最重要的時刻，他拖着臃腫煩惱的身體，一寸寸走過好萊塢的紅地毯，去接受電影協會給他的終身成就獎。他自嘲說，那是他葬禮的預演。一路上，無數美女和他打招呼，他偶爾點一下頭，眨一下眼睛，最後，在主桌落座，右邊是結縭五十三年的妻子，左邊是加利格蘭。

而隔着三十年的辛苦路往回望，1946年，希治閣把世界上最迷幻的組合 —— 格蘭和褒曼 —— 叫到攝影棚裏，拍攝《美人計》，其間，適逢格蘭四十二歲生日，希治閣和褒曼為格蘭慶生，三人留下了一張共切蛋糕的照片。這張照片真叫道破天機，希治閣站在照片正中 (那時他剛減掉一百磅)，右邊是金髮褒曼 (她的手搭在導演肩頭)，左邊是格蘭，希治閣的身體和褒曼挨得近，但側向格蘭。—— 照片上洋溢着一種難得的溫暖情愫，不能再多一人，也不能

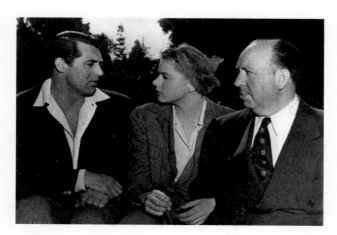

三角關係

再少一人。

後來，進入《美人計》拍攝，影片前半小時有一幕，是長達三分鐘的男女主人公陽台接吻戲，對這場希治閣認為一生中最得意的接吻戲，他這樣要求兩員愛將："必須讓觀眾取得同時擁抱加利格蘭和英格烈褒曼的效果，這就好像是暫時性的三角關係。"當然，這個三角關係，首先是導演和演員之間的三角。杜魯福接着說，"當然，男主人公得是格蘭，否則沒有三角關係。"

這場接吻已經影史永垂，聽說希治閣在給他們說戲的時候，講了這樣一個事情——

我在很多很多年前，從布隆搭火車到巴黎，那時路邊有幢古老的紅磚廠房，牆腳邊，有一對少年男女，男孩正臨牆撒尿，女孩則緊握他的手，不肯放開。她不時低頭去看他，是不是尿完了，然後又四處張望，然後又低頭去看他。整個過程，她一直不鬆手，戀愛就要這樣，絕對不能受到干擾，就算內急也不能例外。

這段導戲詞，據說讓格蘭終身難忘，而且，潛移默化，女孩不鬆手的姿態似乎成了格蘭的演技。打開他任何一部電影，他有鬆過手的時候嗎？他一直是那麼情意綿

綿，即使是一個人即使是睡着了，所以，歐洲王族在餐桌上碰到他，不由自主向他脫帽，他永遠告別了那個在貧窮中長大的叫阿奇的孩子，他回也回不去了。

　　格蘭晚年，記者採訪他，問到在“阿奇”和“加利”之間，他是不是有身份認同問題？加利反問記者，那你說，你現在採訪的是“阿奇”還是“加利”？對此，霍克斯和希治閣可謂英雄所見略同：姓氏對他已經不重要，他可以演任何人，他可以是任何人。所以，霍克斯曾計劃讓他演堂吉訶德，希治閣打算叫他演哈姆雷特，雖然都沒有實現，但是對於無限的格蘭，那只是八又二分之一。

朗

　　《色戒》公映，三場床戲全部被刪，海外輿論又傳得欲仙欲死，所以，飯桌上，大家對虐愛各抒己見的同時，也對導演的個人生活展開了想像，最後問題匯總在，李安更喜歡梁朝偉，還是更鍾情湯唯？

　　電影史裏看看，李安不應該對湯唯戲外動情，能舉證的導演一大籮，最著名的例子當屬弗里茨朗 (Fritz Lang)。

導演

　　說"風流朗"，不說"導演朗"就輕薄。歲月流逝，他的風流賬不斷追加，他的道德感不斷受到質疑，但他的電影史地位卻日益隆重。新浪潮欠了希治閣，希治閣欠了他；活地亞倫欠了超現實主義，超現實主義欠了他；形式主義欠了他，印象主義欠了他；黑色電影欠了他，科幻電影欠了他；愛森斯坦，布努艾爾，威爾斯，高達，電影世界裏最傲慢最具原創性的導演，不管是前輩、同輩還是後輩，皆不諱言："沒錯，我們欠了弗里茨朗。"

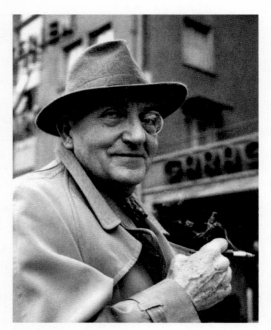

弗里茨朗

對此，弗里茨朗一點都不會謙虛，而在他的大量訪談中，除了他輕描淡寫地説過一句，"布萊希特，那當然，誰不受他的影響？"我們看不到他欠過誰，而隔着一個世紀的光陰，電影大師換過一茬又一茬，但他永遠在場。所以，大概也不奇怪吧，這樣的人沒甚麼朋友。

　　1890年出生於奧地利，一戰後來到柏林，1933年離開納粹德國，在巴黎呆了一年，1934年到好萊塢，1976年在貝弗里山去世，弗里茨朗在美國呆的時間最長，拍的電影也最多，但終其一生，他都是個地道的德國導演，而且，越是風燭殘年，越是維持德國式尊嚴。1970年後，他幾乎就是個盲人，但他戴着上個世紀"最具標誌價值"的單片眼鏡，聽侍者報，有人來訪，就站起來，整整衣衫，擺正圍巾位置，走到門口，向來訪者伸出將軍般的手，堅定一握，然後把他們引入他黑魆魆的客廳。

　　採訪開始，他先説一句，我的私生活和我的電影毫無關係，然後，像是自言自語，他説，總是要回到1933年！

　　記者鬆一口氣，原來以為"1933"是個不能提的年份，沒想到導演自己開口：三月的時候，納粹就派人來跟我説，他們要禁映《馬布斯博士的遺囑》(*Das Testament des Dr. Mabuse*)，當時我就説，"在德國，你們敢禁弗里茨朗的電影，那試試看吧！"然後，戈培爾博士的"邀請"

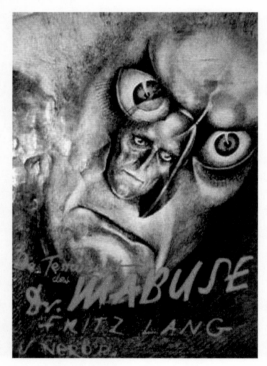

《馬布斯博士的遺囑》

就來了，我穿上我的條紋褲，圓擺上衣，領子筆挺，前往宣傳部。那鬼地方的走廊長長長，都聽得見自己腳步的回聲，走廊盡頭，站兩荷槍的傢伙，我感覺很不愉快。然後，經過幾重盤問，我被帶入一個遼闊的辦公室，戈培爾坐在大大大的辦公桌後面，說："請進，朗先生。"

講到這裏，弗里茨朗頓了頓，似乎沉浸在戈培爾的這一聲招呼中，回過神，說了句："戈培爾英俊極了，無與倫比的英俊。"英俊的戈培爾起身和德國第一導演握手，然後開始他們第一次也是最後一次的漫長交談。

"到底談了多久？"

很久。從戈培爾的窗口看出去，能看到一隻巨大的鐘，我一直盯着指針看，一圈又一圈，從下午到黃昏。

"你們談了甚麼？"

一開始，戈培爾就跟我道歉："實在抱歉，我們禁映了《馬布斯博士的遺囑》，不過，其實我們只是不喜歡這個電影的結尾。"也許，在戈培爾看來，邪惡的馬布斯應該在電影最後被有效地克服，而不應該成為飄蕩在德國上空的幽靈。當然，他心裏知道，我是在影射他們納粹。

"那你到底怎麼影射希特勒的？"

這樣的問題真是讓弗里茨朗興奮，自從1934年到美國，弗里茨朗最喜歡別人問這個。但是，親愛的大師大概

朗

是電影拍多了，一年又一年，他對自己的故事進行重新改編，在細節上不厭其煩地進行加工，但最後敵不過在他死後拍賣出的一本護照，上面標示着，他離開德國最早也就1933年7月31日，而在這個時間差裏，藏着弗里茨朗最隱秘的內心。

不過，不管真實如何，弗里茨朗為自己編的劇本真是有黑色電影的意思：戈培爾對《馬布斯博士的遺囑》發表一通見解後，單刀直入，希特勒希望由你來擔任第三帝國的電影總管。就在那一刻，我突然意識到自己的麻煩有多大，也意識到我告別德國的時刻到了。我開始流汗，當時的第一反應是，必須聲色不動地馬上和戈培爾說再見，然後趕到銀行取錢，然後走人。但銀行下午三點就關門了，怎麼辦？戈培爾還在滔滔不絕，我全身都濕透了。

最後，我鋌而走險，對戈培爾說："部長先生，不知您是否知道，我母親雖然天生信奉天主教，但卻是猶太後裔。"但是，讓我萬萬沒想到的是，戈培爾手一揮說，"這沒問題。"然後，他又補充了一句："你的這個缺陷我們知道，但我們需要你這樣的電影天才來領導第三帝國的電影事業。"

我頓時就明白了，我可以成為所謂的"榮譽雅利安人"，在德國藝術界獲此"殊榮"的不在少數。要知道，

德國電影界，基本就是猶太人的圈子，我的製片人龐茂 (Erich Pommer) 是，奈本扎 (Seymour Nebenzahl) 也是，1932年的納粹統計是，百分之八十一的電影公司流着猶太血，電影編劇的比例是百分之四十一，導演則是百分之四十七。

戈培爾打斷了我的沉思，説了句："朗先生，是不是猶太人，我們説了算。"然後，他又為我描繪了我將來的納粹舞台。但是，他這句"我們説了算"更堅定了我的想法，立刻離開柏林！於是我對戈培爾説："部長先生，容我回家稍作考慮，我會馬上跟你聯繫。"

我迅速回家，對傭人説："我要去巴黎，幫我收拾幾天的行裝。"當時境況，我誰也不能信任。銀行已經關門，我盡量帶走家裏值錢的東西和現款。然後，我登上了前往巴黎的火車，完全就像一部糟糕電影的主人公。火車開動，我還是驚魂不定，我試了試腳下地毯，想把錢藏一些在地毯下，但發現地毯和地板已經黏住。無處藏錢，我去餐廳試試運氣，那裏有個不顯眼的玻璃箱，裏面裝着意見本，趁人不注意，我把意見本拿出來，把我的錢塞了進去，遮掩一番，回到我的車廂。第二天早晨，我就在巴黎了。

弗里茨朗到美國後，在不同的場合對不同的人，把這

個故事説過一千次，但虛構最需要記憶，他對比利懷德說，他當時就帶了相當於2500美金的現款；可過了幾年，他向弗萊金 (William Friedkin) 描述時，他的現金隨口翻了一倍；晚年，接待《影與音》的記者，他重新描述把錢塞入小玻璃箱的細節，為了達到驚心動魄，這筆錢又翻了十倍。

而電影史家更是犀利提出，《馬布斯博士的遺囑》的編劇完全出自弗里茨朗當時的妻子馮哈布之手，作為一個死心塌地的納粹分子，哈布怎麼可能去影射希特勒？再說了，弗里茨朗本人對納粹的態度在不斷出爐的影人回憶錄中，也顯得越來越可疑。奈本扎的兒子哈樂德 (Harold Nebenzal) 就說，《馬布斯博士的遺囑》是我父親投資的，他很焦慮影片會被禁映，但弗里茨朗安慰他說，"不用擔心，戈培爾博士和我私交良好，他會關照我們的。"而很多次，弗里茨朗身邊的人都聽他用非常讚賞的語氣談到戈培爾："他是真懂電影的！"

至於弗里茨朗精心編劇並不斷在口水中排演的"1933年3月大逃亡"也越來越暴露出虛構的質地。連他最喜歡的攝影師瓦格拿 (Richard Wagner) 也透露，弗里茨朗被戈培爾召見後，弗里茨朗根本沒有離開柏林，而且他們接着又有幾番會晤。弗里茨朗還親口問瓦格拿："戈培爾讓我總監德國電影，我該接受這個職位嗎？"

不過，瓦格拿認為，弗里茨朗倒不是道德淪喪，他其實是個政治低能兒，他愛德國，認為所有的德國人都該選擇賓士車，他自己也從來沒有想過有一天要離開德國。事實上，1933年之前，弗里茨朗的整個精神狀態一直是夢遊式的。1919年1月19日，弗里茨朗得到了第一次當導演的機會。那天，他激動萬分地開着車去片廠，但很不巧，那天他遭遇了左翼大罷工，事後他回憶："我的車不斷地被武裝分子叫停，但是，誰也不能阻止我前往片廠，當時我的感覺是，要讓我放棄我的第一次導演機會，得需要一場革命來阻止我。"一點不管外面形勢，弗里茨朗的第一部電影《混血》(Halbblut) 出場了。

而另一方面，戈培爾對一個導演的允諾也實在誘人，一個國庫夠他揮霍，對於攝影棚裏揮金如土的弗里茨朗來說，怎麼可能不心動？《尼伯龍根》(Die Nibelungen: Siegfried)、《尼伯龍根：克利姆希爾德的復仇》(Die Nibelungen: Kriemhilds Rache) 和隨後的《大都會》(Metropolis) 把鳥髮公司 (UFA) 徹底拍垮了，雖然《尼伯龍根》成了史詩電影的鼻祖，《大都會》更是位列電影至尊，既佔着科幻電影、都市電影首席之座，又是德國電影、無聲電影、電影史等大概念中的 Top Ten，但弗里茨朗的花錢能力也絕對是百年電影史中的 Top Ten。

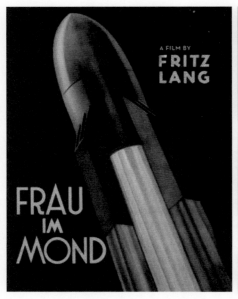 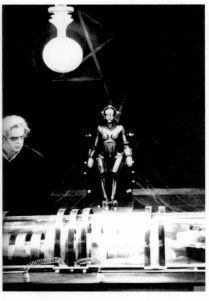

《月宮女》 《大都會》

在電影普遍採用佈景拍攝的上個世紀二十年代，弗里茨朗卻要用真的森林來表達尼伯龍根的氣氛，用真的森林追逐來達到拍攝要求，電影公司能不讓他掏空？但他也真是無情的，烏髮悲情時刻，弗里茨朗自己成立了一個電影公司，相繼拍攝了《間諜》(Spione) 和《月宮女》(Frau im Mond)，不過他花自己的錢還是一樣大方。

1934年以後在好萊塢拍片，處處受製片公司的制約，弗里茨朗常常跟手下的人追憶當年拍《月宮女》時隨心所欲的情景，但"一聲令下萬馬奔騰"的烏托邦時代畢竟結束了，弗里茨朗的手下有時也對他生出憐憫，不過，當他們在一起重看《月宮女》，看到弗里茨朗設計的火箭發射倒計時，集體一聲"我的上帝"，對他重新煥發由衷敬意！

現實模仿藝術啊，後來的所有火箭導彈衛星發射，不全是用弗里茨朗的這個創意：5, 4, 3, 2, 1 發射！不過有意思的是，弗里茨朗自己倒不屑於渲染此類雕蟲小技，那有甚麼，1968年，他還收到過美國天文學會的年會邀請，有些科學家居然把他稱為"火箭之父"，可那有甚麼。讓他不斷要回到《月宮女》的不是火箭，不是月亮，是電影女主角。

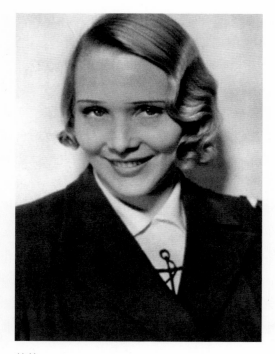

茅茹

情人

　　《月宮女》的主演茅茹 (Gerda Maurus)，很可能是弗里
茨朗一輩子最難忘的女人，因為他們的性愛關係就是"色
戒"式，典型的虐愛。

　　1924年，春天的維也納，弗里茨朗回故鄉和茅茹第一
次相遇，弗里茨朗當即對這個21歲的金髮藍眼姑娘表示了
仰慕，他覺得她"非常美，異域，奇特，令人激動"，希
望她到柏林來試鏡，不過茅茹當時沒答應，因為維也納舞
台離不開她。但時勢幫了弗里茨朗的忙，經濟蕭條，維也
納的舞台越來越不景氣，1926年9月，茅茹到柏林，一個電
話就把《大都會》片場裏的導演搞得沒法拍片了。

　　他們見面，弗里茨朗窮兇極惡地讚美她，比她本人對
她自己更有信心，幾個回合，姑娘就拿到了弗里茨朗接下
來電影的片約，她將成為《間諜》主演，弗里茨朗的又一
個"處女明星"。插一句，在弗里茨朗的時代，"處女明
星"是對"明星制"的一種反抗，但今天像湯唯這樣的
"處女明星"已經不是這個思路。

　　按照弗里茨朗一貫的要求和想像，"處女明星"可以
而且必須做到十全十美。而這個十全十美的代價是甚麼，
弗里茨朗的男演員霍畢格 (Paul Horbiger) 就能告訴你。在

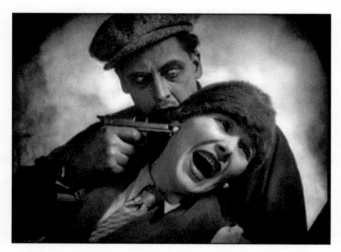

《間諜》

一場很次要很次要的戲中，霍畢格需要敲一下牆，霍畢格做了，弗里茨朗說重來，聲音不對。如此折騰了二十三次，霍畢格快要瘋了，他說自己每次都敲得一模一樣，不知怎麼最後就通過了，而且，那是默片，觀眾根本聽不到聲音。

因此可以想像，茅茹將受到甚麼樣的折磨，希治閣的後代女主演看看茅茹，心會平一些吧。《間諜》中有一場戲，"代號326"一把拉住茅茹，同時一顆子彈穿窗而來。那是二十年代，電影史上沒甚麼真刀真槍，而且，這樣的劇情，美工完全能處理得非常真實，但弗里茨朗說，必須要用真槍真彈，因為這樣，女演員才會真正害怕，藉此，觀眾才會真正害怕。茅茹慘啊，這場戲拍了二十次，每一次都是真傢伙上，而且，弗里茨朗後來覺得左輪手槍發射後留在牆上的彈痕不夠深，他又中途讓人換了獵槍，後來覺得獵槍留下的彈孔太大，又換彈弓，但彈弓聲音不對 (沒錯，弗里茨朗拍的是默片)，又換手槍，到最後，開槍的人都覺得導演是希望自己命中女演員。

《間諜》就這樣拍啊拍，為了取得茅茹眼眶紅腫的效果，弗里茨朗讓他的女主演爬過滿是砂礫的黑暗隧道，讓她患上真正的結膜炎，然後說，可以了，現在男女主人公可以進入愛情場面。但是，"代號326"可沒有梁朝偉的

豔福，茅茹更沒有湯唯的權利，弗里茨朗讓男女主人公坐在一起，劇本意思是"他們上床了"，但弗里茨朗的主人公整夜就握個小手，低聲細語過去。不過，天地朗心，他真是愛茅茹的，他的攝影機就盤旋在茅茹的頭上，用各種機位拍攝她，"取得最美的效果！"這番情意，也就希治閣的攝影機對着英格烈褒曼和嘉麗絲姬莉的時候可以比擬。

所以，當劇組裏沸沸揚揚地傳，弗里茨朗對茅茹進行性虐，而茅茹的好朋友約瑟夫 (Rudolph S.Joseph) 還傻乎乎地跑去問茅茹，是不是真的？導演他打你？茅茹冷冷丟下一句話："如果當事人不介意，別人介意甚麼？"

他們在一起是真的有激情，弗里茨朗的攝影師說，導演看着茅茹的眼光如此奇特，既是毀滅她又是崇拜她，而她則是全然的服從全然的享受。電影心理學家說，弗里茨朗對茅茹的"戲外性虐，戲裏呵護"完全就是戰後柏林的一個社會後果，往日恐懼和壓抑不應該向未來生活釋放，最後全部集中到床上。後來，弗里茨朗來到好萊塢，社會心態改變後一度迷上馬蓮德烈治(Marlene Dietrich)，但馬蓮德烈治卻抱怨，弗里茨朗通過鏡頭虐待她，把她拍老了至少十歲，而我們有理由相信，馬蓮德烈治這麼說，心裏一定是在想念斯登堡 (Josef von Stenberg)，1930年，也是在德國烏髮的片場，藍天使馬蓮德烈治多麼美！

所以，一個可能荒唐的推論是，弗里茨朗和馬蓮德烈治的關係除了他們自身的原因，可以責怪美國過於太平，而這樣的例子也有的是，電影巨人奧遜威爾斯 (Orson Welles) 和烈打希和芙 (Rita Hayworth) 的關係即是一例。《上海來的女人》中，威爾斯把愛人海華斯糟蹋得多麼徹底！社會不壓抑你，就自己壓抑自己吧！

《間諜》拍攝結束，弗里茨朗對茅茹說，接下來她得演一個拳擊手，所以要求她每天和一個職業拳擊手對練。茅茹真的去練了，而且讓那個職業拳擊手大為吃驚，想不到如此美麗柔軟的女演員竟然如此有力量，一個月練下來，弗里茨朗對茅茹說，今天我們開拍《月宮女》，當然，跟拳擊沒有一點關係。

沒有任何文字記載茅茹當時的表情，我們只知道，藉着《月宮女》，弗里茨朗又用攝影機好好禮讚了一番女主角，當然，編劇中應該有的情愛場面，男主演再堅持也沒用，和《間諜》一樣，握個小手了事，最厲害的時刻，也就男主角因為受傷昏倒在女主人公的手臂上，注意，不是懷裏。

因此，說奇怪也不奇怪，明明知道自己丈夫和女演員茅茹冰火纏繞，作為編劇和妻子的馮哈布卻裝着看不見，他們三人還同進同出，一起參加電影的首映式，一起去俱

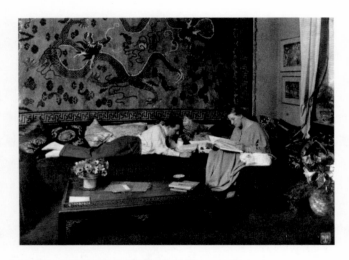

朗和妻子馮哈布在他們的柏林公寓 (1923或1924)

樂部喝咖啡，當然，結婚開始就戴上綠帽子的馮哈布也在不久之後報復了弗里茨。有一天，《M》拍攝不順利，弗里茨朗提前回家，開門發現應該他躺的地方躺着一印度小夥子。當天，馮哈布就搬走了。

丈夫

馮哈布自此撤出弗里茨朗的生活，撤出他的電影。有很長一段時間，弗里茨朗的個人生活好像是空白的，好像他從沒結過婚，好像他單身了四十年。

其實，關於弗里茨朗最古怪的一點是，他最應該公開的生活，卻是他最迴避的，也是他一生中最神秘的篇章。

他的第一任妻子就是個謎，當然，她的死更是一個謎。我們現在確切知道的是，有一天，她回家，撞見丈夫正和編劇馮哈布顛鸞倒鳳。這樣的情節，在弗里茨朗的生活中，還將不斷出現，純粹從編劇角度看，這樣的同罪反復跟弗里茨朗自己的電影有一種互文，當然，弗里茨朗也有效地用自己最著名的電影《M》為自己開脫了：犯罪，是一種疾病。

弗里茨朗的傳記中，字母"L"被用來指代他的第一個妻子。想想淒涼，也就一個世紀，這個薄命女子竟然連姓

氏也變得撲朔迷離了。比較權威的弗里茨朗研究專家麥克基利根認為，"L"應該就是麗莎 (Lisa Rosenthal)，雖然這個名字在弗里茨朗的現存資料中，只出現過一次。而接下來就全部是小道了，那天，面對偷情的丈夫，麗莎一槍自殺；而另一種說法是，那一槍，是弗里茨朗開的。

不管怎樣，就算弗里茨朗沒殺麗莎，麗莎畢竟因弗里茨朗死去。所以，一直到好萊塢時期的《偉大的警察》(*The Big Heat* 1953)，弗里茨朗還是在反復同一個故事：有一個人死了，到底是自殺還是他殺呢？但是，對媒體，弗里茨朗從來不提自己的第一個妻子，而且，就算跟難得的幾個密友，弗里茨朗也只在酒後放鬆的狀態下承認過一兩次："是的，在馮哈布之前，還有一個。"

而馮哈布，極具音樂天賦和編劇才能的"純種雅利安女人"，也是在"納粹"這個詞不再那麼一觸即發的時候，得到了弗里茨朗的公正評價："沒有她，也就沒有我德國時期的那些電影。"

不過相比馮哈布，另外有一個女人顯得更沒名堂。

黃昏的貝弗里山，有人看見，一個女人伴着弗里茨朗散步，但他們甚麼話都不說。《銀幕》雜誌的記者回憶，他採訪弗里茨朗的時候，廚房裏發出過聲響，弗里茨朗當即中斷採訪，一個人走出去，他回來的時候，廚房就沒聲

音了。該記者肯定地說，隱約傳來的對話表明，那絕對不是弗里茨朗的女傭，她是這房子的女主人公。

神秘的女主人是誰呢？她是弗里茨朗的妻子嗎？弗里茨朗為甚麼要把她藏起來呢？

有一種說法是，弗里茨朗把她藏起來，就為了圓1933年的那個出逃德國的版本。1933年7月31日，弗里茨朗其實是和這個神秘女郎一起離開德國的，而且，這個神秘女郎有名有姓還有照為證，不僅家世好，自己修養也好。她叫麗莉拉特 (Lily Latté)，從茅茹手中奪走弗里茨朗的姑娘，當然是不一般的。

拉特其實是她第二次婚姻留給她的姓，她的第一任丈夫姓賓，娘家姓肖，認識她的人都說她長得像馬蓮德烈治，而且，倆人同年，但馬蓮德烈治在好萊塢演藝生涯走下坡路的時候不斷為自己的年齡做減法，麗莉就特別光火，因為彼此太知根知底了，尤其，後來弗里茨朗還和馬蓮德烈治傳出緋聞。所以，弗里茨朗死後，麗莉拍賣了他當年護照，導致直接捅破了他的 "1933年故事"，媒體倒也一點也不怪她無情。

不過這個麗莉也挺神的，愛因斯坦是她遠親，奧爾巴赫 (Erich Auerbach) 是她舅舅，第一任丈夫賓是個科學家，情人馮莫羅 (Conrad Von Molo) 更好玩，一邊把過去情人麗

THE CRITERION COLLECTION

A FILM BY *M* FRITZ LANG

M

莉介紹給弗里茨朗當了情人，一邊把自己的室友——那個印度小夥子——介紹給弗里茨朗的老婆馮哈布當情人；至於麗莉的第二任丈夫漢斯 (Hans Latté)，那也是人物，有聲電影就是在他手裏成熟的，沒有他，弗里茨朗的《M》就沒有今天這等成就。作為弗里茨朗的第一部有聲片，誰也不會否認，聲音創造了多麼恐怖的效果！而這音效，就是馮莫羅達成的，但莫羅是誰派遣的？漢斯。

麗莉神，弗里茨朗更神，這樣一個家世活躍，精神活躍，性生活活躍的女性，居然在碰到弗里茨朗之後，甘心情願成了他的影子，早晨為他準備藥丸和雞蛋，中午是牛排，晚飯則是維也納風味，還要加上甜點。她跟了他四十多年，在他死後又活了八年，至死我們不知道他們是不是結過婚，雖然他們相處的方式完全是夫妻風味。

跟弗里茨朗熟悉的女性都同意，他非常雄性，他用霸道的方式生活，拍電影，完全就是獅子的求愛方式：看看我，你不激動嗎？而他不斷撒謊到處求愛的方式也跟獅子沒甚麼兩樣：在這個世界上，我說甚麼就是甚麼！

1954年，馮哈布辭世，《電影評論》雜誌採訪弗里茨朗，他罕見地回憶了當年和馮哈布一起工作一起生活的歲月。

"1927年，我們在歐洲到處為《大都會》作宣傳，我

們一起到我的家鄉維也納，在布里斯托爾飯店裏，我們為二千多個影迷簽了名，足足三個小時，但一點不覺得累。"

"《大都會》是她編劇，《M》也是她編劇，可惜，最後，她倒向了納粹。"

接受完採訪，弗里茨朗更罕見地帶着麗莉出門晚餐，吃甜點的時候，他興致很高，對麗莉說了真話："你知道，我這輩子最高興的時刻是甚麼時候？"

那天，我和哈布等在電影審查辦公室門口，他們要決定《M》是否可以公映。然後，他們招呼我們進去，用非常嚴肅的語氣，"朗先生，朗太太，進來！"我們當時都心頭沉重。最後，他們宣佈："《M》是我們所反對的電影，但作品本身誠實又完整，所以我們決定一刀不剪。"那一刻，我們為自己感到驕傲，你看，納粹也懂電影的，好的電影征服左中右。

那個晚上，麗莉就讓身邊的這個男人講，對她來說，他肯跟她講前妻，她就覺得自己贏了。

巴黎完了

《刺蝟的優雅》在腰封上說：最巴黎的小說。

我看了小說，看了電影，覺得，巴黎完了。

一、裝 B

小說的主要情節就是裝 B（原諒我用詞粗俗，不過它實在貼切）：門房勒妮五十四歲，寡居，矮小，醜陋，肥胖，為了符合社會信仰所塑造出的門房形象，她把自己的文藝腔藏起來，裝出庸俗無聊的樣子待人接物。直到有一天，八大房東之一有了新陳代謝，新來的小津先生平易近人優雅迷人，而且，地位懸殊的兩人發生了語言邂逅。

勒妮說了句"幸福的家庭都是相似的"，小津先生接着完成，"不幸的家庭各有各的不幸"。

電光火閃，男的驚詫，女的發抖。

這事情，發生在小說五分之二處，電影六分之一處，實事求是地說，我被雷倒。也許托爾斯泰在巴黎不像在中國這麼普及，《安娜·卡列尼娜》的這個題詞在中國即便

不是婦孺皆知，也是耳熟能詳，小學生作文裏引用一下，老師還會覺得是陳詞濫套，但即便如此，這句"幸福箴言"我思來想去，就算是第一次聽聞，也沒到令人發抖的地步。

文學史也好，電影史也好，萍水男女，因為一句話要搞到發抖地步，只有地下黨員接上聯絡暗號，類似余則成被帶到一個小房間，突然看到接頭的人，居然是心上人左藍，他說："聽說你表弟是，走私相機的，我能看看貨嗎？"她答："您搞錯了，先生，我表弟，是販賣茶葉的。"

然後他們顫抖了，然後我們也顫抖了。

也就是說，理論上，發抖這種事情，不容易僅在語詞層面發生。即便是資產階級文學的始祖男達西和始祖女伊莉莎白在彭伯里意外相逢，倆人的慌亂和顫抖也是因為之前的重重誤會在新天地裏春風解凍。

那麼，語詞層面的發抖有沒有，有的，但那是鳳姐戲賈瑞，湘蓮戲霸王，而在資產階級文學中，被語詞弄得發抖，基本是激情用光以後的偽高潮，是 A 片，或者是能指和所指發生偏差的後果，類似包法利夫人丟給包法利的一個沒有內容的微笑。

但在全球暢銷書《刺蝟的優雅》裏，作者芭貝里卻硬

是讓一個醜女門房和一個多金鰥夫因為一句話彼此命中。而很顯然，這次靶射暗示了下列條件： 1、巴黎沒人知道列夫·托爾斯泰； 2、巴黎門房都底層到粗俗； 3、資產階級都高雅到無知； 4、底層和高層從不溝通。否則，勒妮和小津有啥好發抖的？，

　　不過，話說回來，也許小津和勒妮也不過就是小巴黎的小讀書人，偶然一微博建立好感也很正常，讓我真正感覺難受的是小說的開場白"馬克思"，哲學教授芭貝里神神道道讓勒妮能夠隨便引用《德意志意識形態》，而且她對大資產階級的態度也頗有無產階級意識，"播種欲望的人必會受到壓迫，"可是，這個在開頭對資產階級充滿鄙視的無產階級，怎麼就因為資產階級的一個凝視，垂頭繳械？事實上，勒妮和小津的邂逅，徹頭徹尾就是個灰姑娘遇到王子的故事，勒妮步步進入小津的世界，直到有一天，他們倆人一起出門吃飯，一資產階級房東居然沒認出她來，叫她"太太"，這又讓勒妮激動壞了。

　　所以，即便不是成熟讀者，也看得出來，故事中的"托爾斯泰""馬克思"和男主人公的姓氏"小津"一樣，乃裝 B 裝置。《德意志意識形態》輕易地被《安娜·卡列尼娜》擊退，門房的電視機也迅速被小津的大屏幕置換，而回頭看看勒妮，看看她多麼快地成為房東文化的俘

虜，嘿嘿，她這些年看的胡塞爾、佛洛伊德、谷崎潤一郎、中世紀哲學終於修成正果，兌換出可以和小津站在一起的文化幣值。

簡直是，福樓拜死後一百三十年，包法利夫人、萊昂、藥劑師這些人都喬裝打扮來了巴黎，可惜的是，福樓拜火眼金睛如椽巨筆寫下的觀察──藥劑師就說，"我倒有一架好書，可供夫人隨意使用，書的作者都是名人：伏爾泰，盧梭，德利爾，華特·司各特，《專欄回聲》等等，此外，我還收到各種期刊，其中《盧昂燈塔》天天送來，因為我是該刊在比舍、福吉、新堡地區和榮鎮一帶的通訊員。"──在《刺蝟的優雅》裏都變成了小資情調。勒妮成了一個知識上的包法利夫人，而且有幸遇到了沒有機會變壞的萊昂，天作之合啊天作之合！

二、繼續裝 B

電影《刺蝟的優雅》要比小說好，因為電影沒那麼裝神弄鬼，更沒讓馬克思胡塞爾們出場，而且，小說的另一主人公，十二歲的帕洛瑪沒有被表現得那麼 "深刻"。

小說以貌似複調的結構呈現，一會是勒妮旁白，一會是帕洛瑪獨白，勒妮裝 B，帕洛瑪繼續裝 B。小女孩是八

大房東之一國會議員的女兒，她自白："一個超智商的孩子絕不會有平和的生活，於是在學校，我試着降低我的成績，但是即便如此，我卻總是第一名。"因此，帕洛瑪決定自殺，而且要在自殺當天縱火豪宅，藉此打碎養育她的"金魚缸"。

　　帕洛瑪的智商在小說中的表達其實也就是少年叛逆，"金魚缸"理論則跟"金絲雀"稱呼一樣陳詞濫調，小津贏得這個十二歲孩子的好感只是因為小津"罕見地"糾正了她的日語發音，而在目睹勒妮之死，金魚之活後，帕洛瑪馬上放棄自殺，所有這些，暗示了下列條件：1. 巴黎孩子的智商出問題了；2. 巴黎的教育和家庭教育出問題了；3. 巴黎讓孩子看不到未來。一言以蔽之，巴黎完了。

　　好在，這也只是在語詞層面的完蛋，哲學教授出身的妙莉葉·芭貝里寫小說還是嫩了點，不說勒妮和帕洛瑪的語氣互相混淆，不說小說中的小情小調不夠到位，資產階級被描寫得過於愚蠢，就說三位主人公的相遇相知和相愛，那是相當韓劇。小津格郎先生好像一輩子就沒遇到過文藝青年，他家抽水馬桶放出莫札特音樂是說明日本也裝B嗎？勒妮既然看馬克思學無產階級理論，怎麼同是底層的曼努艾拉對她的欣賞和友好就不能激勵她，非要一個資產階級老公子一句話讓她脫胎換骨？帕洛瑪則更令人煩

惱，小說結尾，勒妮車禍死去，小津來找小姑娘一起去料理後事，帕洛瑪說小津"看起來非常疲倦"，然後解釋，"聰明人臉上的痛苦大概就是如此的吧，將內心真實的感受掩飾起來，只是給人很疲倦的感覺，"接着她追上一句，"我是否也是如此，看起來是很疲倦的樣子嗎"？

巴爾扎克、福樓拜、雨果看到書名大概就走了，杜拉斯看過兩段也走了，對三流小說感興趣的電影導演，高達或者楚浮，忍聲吞氣看到這裏，大概也只能絕望地互相致意，當年吵得這麼激烈，沒想到左派和右派根本就沒有區別！

巴黎完了。

事實上，福樓拜以後，法國文學中的裝 B 者就不太有市場，新浪潮以後，法國電影中的裝 B 者也消失一大半。《斷了氣》中，派特西婭告發戀人蜜雪兒，高達就在美學和哲學上圍獵了愛情童話，蜜雪兒沒法繼續裝 B，法律才是現實；派特西婭也沒法繼續裝 B，向生活要求永遠的新意就得交出戀人性命。《斷了氣》因此一掃法國電影中的軟弱的資產階級風氣，新浪潮永垂影史離不開這點低度現實主義，巴黎在藝術中受到尊敬，與其說是假惺惺的浪漫，不如說是真切切的現實。

因此，如果藝術上的《斷了氣》曾經"最巴黎"，那

麼，《刺蝟的優雅》一定是假巴黎。不過，作出這個結論的時候，我又反思，狗血的《刺蝟的優雅》到底憑甚麼號稱"最巴黎"？

看完電影，我明白，因為勒妮最後被安排死掉，如此，"最巴黎"了。

三、裝 B 致死

允許我長歎一口氣。死！死！死！當代文藝中，最沒想像力的情節就是"死"了，而且，我有百分百把握説，過去世代裏作為反抗世界的"死"，時隔半世紀，十有八九淪為裝 B 動作。沒錯，文學藝術中，法國茶花女的死亡率一直居高不下，而且，在愛情中死去，經過幾代法國作家和藝人的努力，的確也像法式麵包一樣自成風格了，但問題是，浪漫主義、現實主義包括現代主義的死，還是有活力的，常常，死亡暗示了作者對未來的全新想像。可現在的"死亡"呢？一般就在情節支持不下去，小説沒法收尾的時候發生，車禍，車禍，車禍，世界上的車禍憑甚麼都得降生在那些馬上要開始新生活的人身上！

對此，我可以很有把握地説，勒妮的死，是作者造成的，不為甚麼，因為她寫不下去了。

灰姑娘和王子一輩子會是甚麼樣子？其實，即便在《意大利童話》裏，卡爾維諾也昭示了結尾：公主太大意，斷了腿，王子不小心，摔了牙。勒妮和小津有日常生活的能力嗎？或者説，作者有描寫日常的能力嗎？沒有。

　　《刺蝟的優雅》從開頭到結束，就沒一點日常生活。資產階級沒有，無產階級也沒有，資產階級和無產階級，碰到一塊，更沒有。所以，只有死。死去，上上大吉。

　　這就像，最近的偶像劇《月之戀人》中，下崗女工林志玲遇到新貴人木村拓哉，身份問題不過是情調，重要的是郎才女貌。而《刺蝟的優雅》其實就是《月之戀人》的升級版：男女主人公比偶像劇大四十歲，男女主人公的活動範圍則比偶像劇縮小四十倍，難度系數也降低四十倍：去日本改成吃日本菜，做愛改成談愛，大吼大叫改成魚雁往來，最後，加上法國香料：死去。死去還不夠，還要來點偽法式箴言：重要的不是死亡，而是死亡的那一刻你在幹甚麼。

　　這種箴言就是所謂的精神鴉片吧，"死亡的那一刻你在幹甚麼？"幹甚麼？著名詞典編纂家葛傳槼先生，連漢姆雷特的獨白，"To be, or not to be"，還要嘲諷："Be 還是不 be，想到頭還是 be，你們看有多大意思，我看沒啥意思。"我學葛先生，也説一句，這種"不是死亡，而是死

亡……"有多大意思，我看沒啥意思。

反正，小說呢，就這樣結束，好像死去的人把愛灌輸給了活着的人，但這愛有多大力量？造成帕洛瑪孤獨的是她那個被描寫得很弱智的資產階級家庭和被描寫得更弱智的資產階級學校，這個沒有改變。造成小津孤獨的也是資產階級社會和資產階級人際關係，這個也沒有改變。憑甚麼勒妮一死他們倆人就活過來？馬克思要知道底層的死有這麼大的力量，可以同時拯救老資產階級和新資產階級，馬克思還辛辛苦苦寫甚麼《資本論》！

說到底，這種死，就是作者對法國文藝的一種有形無本的抄襲，《斷了氣》中，貝爾蒙多的死有多麼不裝，《刺蝟的優雅》中，勒妮的死就有多麼裝。勒妮之死即是典型的裝 B 致死。

微博上看到一幅圖，畫的是三顧茅廬的第二顧，漫天飛雪裏，劉備正跟童子打揖，關羽和張飛跟在後面打揖。不過，這幅圖被配了新的解說詞，劉關張的台詞是："請你們家主人繼續裝 B 吧，我們不會再來了。"

這新台詞，我也想跟《刺蝟的優雅》的作者說。

《魂斷威尼斯》

魂斷威尼斯

威尼斯

　　早些年，朋友從威尼斯回來，就説莎士比亞沒錯，天殺的威尼斯商人個個伶牙俐齒，賣珠寶的看到中國人，竟用中文説：“大的給小蜜，小的給太太。”

　　近幾年，朋友從威尼斯回來，又説莎士比亞沒錯，天殺的威尼斯商人多有同性戀傾向，賣珠寶的看到中國人，竟用中文説：“送你的同志哥。”朋友長得俊美，在威尼斯幾次遭遇“安東尼奧尼”，嚇回老家後，居然也有了那麼點意思，逢人就説，魂斷威尼斯，魂斷威尼斯。

　　魂斷威尼斯的不計其數，最著名的斷腸人卻都和《魂斷威尼斯》(Death in Venice) 相關，包括湯瑪斯曼 (Thomas Mann)，盧契諾維斯康堤 (Luchino Visconti)，古斯塔夫馬勒 (Gustav Mahler)，本傑明布列頓 (Benjamin Britten) 和彼得佩爾斯 (Peter Pears)。

阿申巴赫和馬勒

湯瑪斯曼的《魂斷威尼斯》名列"百部最佳同性戀小說"榜首，被維斯康堤拍成電影后，成了同志們的教材。故事從阿申巴赫抵達威尼斯開始，惟一的情節就是他與少年達秋的邂逅，傾城的少年火焰般灼傷了他。為了多看他一眼，阿申巴赫甚至不捨得離開霍亂籠罩的威尼斯。

在維斯康堤的電影中，結尾時分，美麗的少年和同伴在沙灘上嬉戲，阿申巴赫的愛潮水一樣湧向他，在想像中，他的手遠遠地伸了過去，雖然自始至終，他們的肉身沒有相碰，而阿申巴赫最終懷着無以名狀的渴望，死在了威尼斯。

湯瑪斯曼小說中的阿申巴赫是作家，電影中的主人公卻成了作曲家，説不清楚這是維斯康堤對曼 (和馬勒) 的尊重還是背叛，因為人人心照不宣，阿申巴赫原本就是"偉大又變態的馬勒"。而且，維斯康堤在影片中時時引用馬勒音樂，第五交響曲在威尼斯飄盪，顯得前所未有地絕望，前所未有地色情。也因此，威尼斯的同性戀人自殺或殉情，愛用這曲馬勒來鼓舞死亡之途。

不過，即便湯瑪斯曼在世，想來他也沒法責怪維斯康堤，因為小說中的阿申巴赫是如此赤裸的一個馬勒。曼這

樣描述他的主人公："古斯塔夫‧馮‧阿申巴赫中等偏下的身材，皮膚黝黑，剃修整潔。他的腦袋同他纖弱的身材相比，顯得大了些。他頭髮向後梳，分開的地方比較稀疏，鬢角處則濃密而花白，從而襯托出一個高高的、皺紋密佈而疤痕斑斑的前額。他戴着一副玻璃上不鑲邊的金質眼鏡，眼鏡深陷在粗厚的鼻樑裏，鼻子彎成鈎狀，有一副貴族氣派。他的嘴闊而鬆弛，有時往往突然緊閉，腮幫兒瘦削而多皺紋，長得不錯的下巴稍稍有些裂開。"拿着這幅肖像往人群裏找，沒有人會錯過馬勒。而電影中，德克勃加德 (Dirk Bogarde) 扮演的阿申巴赫，比電影《馬勒傳》中的馬勒還馬勒。維斯康堤更在電影中，偷用了馬勒生活中的很多素材，其中最傷感的一場戲是：阿申巴赫和妻子女兒一起在田野裏玩，場景一轉，女兒躺在小小的棺材裏了。另外一個來自馬勒生活的重要名字是愛絲米蘭達，阿申巴赫到威尼斯坐的那艘船叫這個名字，在回憶中和他一起上妓院的女子也叫這個名字，維斯康堤非常細膩地表現阿申巴赫和妓女相遇：她白皙的手臂風一樣地刷過作曲家的臉。這個動作，來自《馬勒傳》。

湯瑪斯曼

　　聽説，性格內向的曼，聆聽了馬勒的第八交響曲後，曾激動不已地給作曲家寫過一封信：「我相信，你以最深邃最神聖的形式表達了我們這個時代。」而更讓他激動不已的是，他在神聖的馬勒身上，在他的音樂中發現了同性戀傾向，他感到自己「黑暗的激情突然明亮了」。

　　1912年，湯瑪斯曼的《魂斷威尼斯》問世時，不少熱愛他的評論家出來替他掩飾：就算曼有同性戀傾向，他的同性愛也完全乾淨，柏拉圖式；他實踐同性戀，只是為了多一種體驗，為了藝術。他的一個朋友也説，曼曾經在信裏對他講：「啊，我痛恨『這樣的性愛』，這種性愛表面是美，其實窩藏着毒藥。」不過，曼自己在日記中寫道：「《魂斷威尼斯》完全真實。」

　　真的，當曼天天走進同一家餐廳，不為那裏的菜，為了那裏的一個侍者；當曼忽然停下腳步，沉浸在一個年輕網球手的雙腿時，我們知道，《魂斷威尼斯》完全真實，雖然更真實的是他表面上非常幸福的家庭生活。

　　然而，幸福的家庭生活又是多麼虛弱！湯瑪斯曼死後，他的日記出版。人們發現，保羅恩伯格（Paul Ehrenberg），而不是曼的妻子卡狄亞，才是日記的主人公。

曼毫不掩飾，當年娶妻生子不過是迫於傳統，年輕的小提琴手、畫家保羅才是他的疾病他的藥。他不掩飾，他就是喜歡年輕美麗的男人；他不掩飾，他就是馬勒，就是阿申巴赫。

維斯康堤和貝格

　　《魂斷威尼斯》完成於馬勒去世後一年，傳說，曼的靈感來自這樣一個瞬間：火車緩緩駛離威尼斯，車上的馬勒突然流下眼淚⋯⋯

　　為甚麼火車馳離威尼斯，馬勒會流下眼淚？也沒有人知道，為甚麼湯瑪斯曼在看到這樣一個場景時，寫下了他最動人的小說？這一切，維斯康堤用他自己的生活和電影作了最好的詮釋。

　　米蘭大貴族出身的維斯康堤，二戰後的意大利電影旗手，從小對歌劇和舞台有着非凡感悟。三十歲那年，他結識了尚雷諾 (Jean Renoir)，跟着他到了巴黎，做他的副導。在巴黎，維斯康堤成了馬克思主義者，成了反法西斯左派，因此，他回國後的第一部影片 (Ossessione 1942) 就被墨索里尼政府禁映。接着，他拍攝了他本人在電影史上最重要的作品《大地在波動》(The Earth Will Tremble 1947)，該

 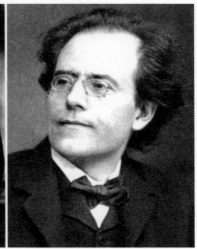

湯瑪斯曼　　　　　　　馬勒

片和羅西里尼 (Roberto Rossellini) 的《羅馬，不設防城市》(*Rome, Open City* 1945)，第昔加 (Vittorio De Sica) 的《擦鞋童》(*Shoeshine* 1946) 及《單車竊賊》(*The Bicycle Thief* 1948) 一起發動了意大利的新現實主義運動，並持續地影響了世界電影。

不過，維斯康堤很快告別了自己告別了新現實主義。他不再起用平民百姓，不再實地拍攝，他的場景越來越奢華，結構越來越歌劇化。同時，雖然"階級"和"剝削"依然是後來影片的主題，但是，他的視點變了，他回到了他的出身，他的情調變得闌珊頹廢，他的演員也一個比一個漂亮：馬塞羅馬斯楚安尼 (Marcello Mastroianni) 主演了《白夜》(*White Nights* 1957)，阿倫狄龍 (Alain Delon) 主演了《洛可兄弟》(*Rocco and His Brothers* 1961)，畢蘭加士打 (Burt Lancaster) 主演了《豹》(*The Leopard* 1963)，還有，還有赫爾姆特貝格 (Helmut Berger)。

赫爾姆特貝格，這位七十年代的著名影星，不久前度過了他60歲的生日。回首往事，他坦然又淒涼："32歲，我成了維斯康堤的寡婦。從此，人生再無歡愉。"

1964年，20歲的貝格遭遇58歲的維斯康堤。當時，大導演正在拍攝《萬千歡愉》(*Of a Thousand Delights* 1965)，奧地利來的貝格則在片場夢想着成為一個大演員。好色的

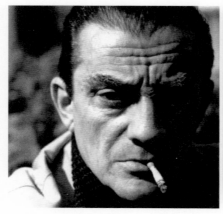 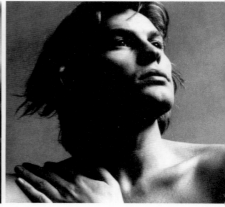

維斯康堤 貝格

維斯康堤立即注意到了這個骨感男孩，而且注意到"這孩子凍得發抖"，他便讓他的助手給這個孩子拿一條羊毛圍巾。

第二天中午，他約會了這孩子。午餐吃了甚麼，貝格當晚就記不得了，他只覺得，維斯康堤直接把他從現實帶入了電影，又用傳奇般的溫柔奪走了他整整一生。維斯康堤接着的幾部電影，《巫》(*The Witches* 1967)，《被詛咒的人》(*The Damned* 1969)，《路德維希》(*Ludwig* 1972) 和《談話》(*Conversation Piece* 1974)，貝格出演了戲份不等的角色，事實也證明，這個從薩爾茨堡來最後又回到薩爾茨堡的孩子，是個"好演員"。而"好演員"，按維斯康堤的定義，就是有"魔般容顏"，處於"瘋狂狀態"，同時必須得"性倒錯"。

事實上，等到貝格出場，維斯康堤已然"經歷了所有的人生"，但是貝格的出現，猶如達秋進入阿申巴赫的視線。維斯康堤沒有告訴任何人他初見貝格的感受，但是，從他的影片中，我們知道那是甚麼樣的傾慕。而四十年後，貝格回憶"親愛的爸爸"，說，我的一切都源於他，在他看來，他和維斯康堤十二年，就是婚姻生活。

不過，再好的婚姻生活也有眼淚。維斯康堤風燭殘年的歲月，貝格卻迎來最生機勃勃的日子。維斯康堤患腦血

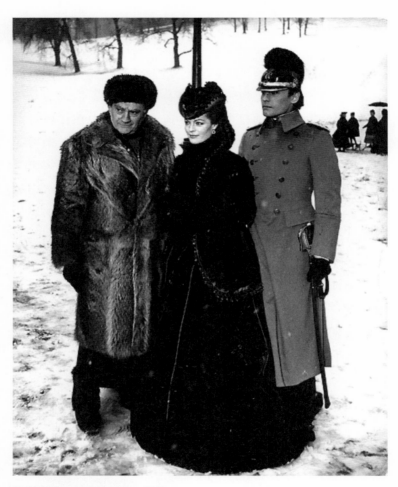

維斯康堤，羅蜜施耐德，貝格

栓的時候，貝格在巴黎拍戲；維斯康堤死的時候，貝格坐着飛機去里約熱內盧。常常，貝格捨不得離開，常常，維斯康堤要激動地趕他走，然後，聽大門卡嚓關上，維斯康堤的眼淚"女人一樣流下來"。有一次，貝格走的時候，朝他揮揮手，他突然覺得自己就像列車一樣，正在駛離這個年輕人的生活，他的視線盪漾起來，房間盪漾起來，威尼斯一樣地盪漾起來，他知道，拍攝《魂斷威尼斯》的時機成熟了。

布雷頓和佩爾斯

　　1976年，維斯康堤過世。同一年，心內膜炎奪走了英國最好的作曲家本傑明布雷頓，當年，馬勒也死於這種病。不過，氣若游絲的布雷頓躺在"英國最好的男高音"彼得佩爾斯的懷中，感到自己置身天堂。
　　布雷頓和佩爾斯的故事，是同性戀世界裏的傳奇。1934年，倆人在英國廣播公司演播室裏相遇，四十年來，他們紅過臉，吵過架，分過居，但是，他們的愛情卻始終"像初夜"。布雷頓為佩爾斯譜了《彼得·格蘭姆》(*Peter Grimes*)，譜了《雞姦者的歌劇》《比利·伯德》(*Billy Budd*)，譜了《仲夏夜之夢》(*A Midsummer Night's Dream*)，

布雷頓和佩爾斯 (左)　　　　　一起生活四十年

譜了《螺絲在擰緊》(*The Turn of the Screw*)，譜了《戰爭安魂曲》(*War Requiem*)，還譜了《魂斷威尼斯》。

《魂斷威尼斯》傾注了這對同性戀人最深刻的愛情，垂死的阿申巴赫，靜靜地躺在舞台上，至此之後，"威尼斯"就抹不掉這個男人和他的死了。只不過，在曼的筆下，阿申巴赫死得非常疲倦；維斯康堤的鏡頭裏，阿申巴赫的死，淒涼又色情；而在佩爾斯的歌聲中，阿申巴赫的死，奇特地有一種幸福感。這幸福，來自暮年的作曲家布雷頓，在他生前，他曾無數次地對"大天使"佩爾斯說：你一定要讓我先死，求求你，讓我早走一步。沒有你，我沒法生活。

威尼斯

曼的傳記說，他在動手寫《魂斷威尼斯》前，給朋友寫信，說："我感覺自己老了。"他在日記中澎湃地追憶青春，思念保羅，他甚至後悔當年自殺時太軟弱，活着忍受資產階級的道德。六十年後，在意大利，維斯康堤對貝格說，"我感覺自己老了"；同時，在英國，布雷頓對佩爾斯說，"我感覺自己老了"，幾乎是同時，他們都拿起了《魂斷威尼斯》。

有一個電影叫《人人上天堂》，不知道，對於同性戀人們，天堂是不是就叫“威尼斯”。我只知道，在威尼斯，很多傳說都有一個同性戀版本，譬如最著名的歎息橋 (Ponte dei Sospiri)，意大利人說，那是因為，當年重罪犯被帶往沒有歸途的地牢時，會發出歎息聲。但是威尼斯商人，站在黑黑的吧台後，帶着黑黑的墨鏡，告訴你：那第一個被帶往地牢的重罪犯，是個喜歡男人的男人。歐，再來一杯吧，為你的同志哥。

別説我從沒給過你花

黑桃Q

　　杜魯門卡波堤 (Truman Capote) 曾經發明過一個遊戲叫環球花鏈，看如何用最少的床把最多的人鏈結起來。現在，遊戲開始，卡波堤説，快，快把梅塞德斯・德・阿考斯塔 (Mercedes de Acosta) 搶到手，因為她是這個世界上最好的一張牌，靠着這張黑桃Q，你可以把溫莎公爵夫人和斯柏爾曼大主教收在一張床上。

　　幾十年來，梅塞德斯身邊的名流 (主要是名花) 之眾，令白宮最有權勢的男人也嫉妒不已，至於不明飛行物則更源源不斷。那麼，這個梅塞德斯到底是怎麼贏得這一切的？從她的相片看，她身材苗條，眼睛深凹，頭髮又黑又厚，服飾風格古怪。儘管幾近失明的作家赫胥黎 (Aldous Huxley) 説她長得"小而精緻"，但是任何一個明眼人都不會説她漂亮。馬蓮德烈治的女兒瑪麗亞尤其仇恨她，説她石灰臉，薄嘴唇，尖鼻子，整個一吸血鬼德古拉；激情明星塔露拉班赫德 (Tallulah Bankhead) 亦認同，"梅塞德斯就

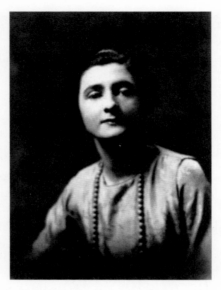

梅塞德斯・德・阿考斯塔是一位美國詩人、劇作家、戲裝設計師和上流人物。她與許多荷里活的同性戀女性（包括Marlene Dietrich、Greta Garbo、Alla Nazimova、Tamara Karsavina、Eva Le Gallienne、Isadora Duncan、Katharine Cornell、Ona Munson、Adele Astaire 和 allegedly、Tallulah Bankhead等）有關係，其自傳*Here Lies the Heart*的爭議正在與此。

像穿外套的老鼠。"

　　但是，就是這個德古拉，這隻穿外套的老鼠，顛倒了那個時代最美的女人們。瑪麗亞在解釋母親馬蓮德烈治的執迷時說，梅塞德斯荼毒人間啊，她就像確定軍事目標一樣地鎖定對象，然後大炮坦克一齊上，火力集中，誰能倖免！塔露拉說得更刻薄，梅塞德斯的性愛技巧是她的惟一技巧。能為這句話備注的女星大概不少，比如，著名影星伊娃高麗安 (Eva Le Gallienne) 在1922年被梅塞德斯襲擊後，"高燒不斷"，天天渴慕"不朽戀人"的到來，她甚至宣告，自從梅塞德斯吻過她之後，她就不能允許再被別人抱在懷裏再被別人親吻了，有過那樣狂喜燦爛的夜晚，誰還能黑燈瞎火地遷就？

　　高麗安的迷狂不是好萊塢的惟一，連"藍天使"馬蓮德烈治都對這個女人俯首稱臣，因為梅塞德斯的手和唇是歡樂聖經。她們電光雷閃般相遇，雖然彼此都是有夫之婦，但這絲毫不是障礙。馬蓮德烈治天天玫瑰康乃馨，花雨絲露包圍心上人。她去歐洲，出發前還給梅塞德斯寫信，"認識你之後，離開好萊塢變得艱辛。"有一回，因為不能及時趕赴梅塞德斯主持的社交聚會，她紅塵送荔般遣人傳話："我的愛，吃飽，上床，在那等我。"

　　伊莎朵拉鄧肯 (Isadora Duncan)，另一個被收編得服服

貼貼的偉大女子，"被賜了一個熱帶般的蜜月之後"，寫了一首詩，把梅塞德斯形容成下凡天使。在這首幾乎是色情的詩中，她詳細描繪了梅塞德斯的身體，把這個瘦小的女人崇拜上了天。

因此，像小道格拉斯范朋克 (Douglas Fairbanks Jr.) 這樣的情場老手，和馬蓮德烈治相戀四年，一朝發現在他們的感情中作祟的原來是個女人，就怎麼也不能相信自己的眼睛。在這些莫名其妙吃了敗仗的男人看來，愛炫耀的梅塞德斯不過比較親切比較聰明，外加一點神神叨叨。

或者，著名設計師和攝影師塞西爾比頓 (Cecil Beaton) 的觀點可以說中肯。在他看來，梅塞德斯語速快，男性化，但是，和她聊天確實令人愉快。他在1928年的一次紐約聚會上見到她，聽她聊了一夜，直到實在支撐不住。最後，他這樣總結她："迷人，親切，聰明，有趣，鳥一樣活潑而生動，無盡的熱情，不竭的友誼，我非常喜歡她。"梅塞德斯死後，比頓在日記中這樣寫：梅塞德斯死了，我並不悲傷，我只是遺憾她還沒完成她的角色。她曾經是最叛逆最無恥的同性戀，我慶幸她多年的掙扎終於就此結束。

七十五年的掙扎，終於結束了！1893年3月1日，梅塞德斯出生在紐約47街的一幢大宅裏，她是八個孩子中最小

的，從小被傭人簇擁，可在自己的臥室，她經常哭得魂魄渺渺，"打小我就有心理問題，常常向隅獨泣。其實，焦慮是我們家族的痼疾，最後毀了所有的阿考斯塔。"這個表面很羅曼蒂克的家族，生產了各種人類，包括革命者，反叛者，受封者，富翁，竊賊，基督和撒旦。梅塞德斯的父親和一個哥哥最後都以自殺了斷，所以，從青年時代起，就有一把柯特式自動手槍跟着梅塞德斯，這讓她感覺生活可以忍受，因為生活隨時可以結束。

到1920年，梅塞德斯已經是四海聞名的美女收藏家，而同時，她也27歲了，早到了該嫁人的年齡。在她那個階級，沒有丈夫的女人就意味着沒人要，梅塞德斯的母親無論如何也不能接受這樣的圖景；再說了，梅塞德斯也得找個人養啊。這個時候，芝加哥出身的名流藝術家普勒 (Abram Poole) 出現了，他長相不俗，令人愉快，比梅塞德斯大十歲，而且，富有，這個男人，母親喜歡，女兒中意。很快，他們就結婚了。婚後，梅塞德斯向他提出不跟他的姓氏，他沮喪一陣後，亦同意了。

肖像藝術家普勒自己相當傳統，但卻極其崇拜妻子的大膽。他縱容她，允諾她婚後生活甚麼都不會改變，即使在他們的新婚之夜，梅塞德斯回家和母親一起睡，他也忍受。夫妻倆赴歐洲度蜜月，一路上不停有女演員女作家女

藝術家把他從梅塞德斯的床上趕走，他也都忍受。不過，這個可憐的藝術家真是比赫胥黎還"瞎眼"，事隔經年，他回憶，當初，他一直以為這些美麗的名流不過是和他的妻子有着非同尋常的友誼，他不知道，戰後的歐美世界，先鋒圈裏的人早就把同性戀視為時尚。

　　不過，梅塞德斯如何得以結識這麼多社交界名流呢？答案在她最大的姐姐那裏。麗塔‧德‧阿考斯塔 (Rita de Acosta) 是著名美女，品味風格全球馳名，當時兩大畫家薩金特 (John Singer Sargent) 和波迪尼 (Giovanni Boldini) 都對她傾倒不已，為她造過像。她的名字常常出現在報章的名利場欄目，甚至，大都會藝術博物館服裝部就是在麗塔的私人衣櫃上起家的。和社交界名流菲利浦黎迪各 (Philip Lydig) 結婚後，她主持的社交聚會連皇室都暗暗摹仿。在姐姐的客廳裏，梅塞德斯顯得特別游刃有餘，她讓羅馬尼亞皇后開懷大笑，讓羅丹 (Auguste Rodin) 眼睛發亮，讓斯特拉文斯基 (Igor Stravinsky) 靈感泉湧，然後把他們全部變成自己的朋友。藉着姐姐的沙龍，她結識了戲劇界的大腕貝希瑪伯芮 (Bessie Marbury)，而瑪伯芮，就像掌握着"芝麻開門"這道口令的人，生活的寶藏自此向梅塞德斯敞開，她很快就把自己的疆域擴展到了戲劇界，然後電影界。

嘉寶戰役

梅塞德斯早就夢想為好萊塢寫劇本了，再説，她實在是很想見到無與倫比的嘉寶。梅塞德斯自己曾經誇口她能把任何女人從任何男人那裏帶走，所以，一旦聽説"嘉寶不是同性戀，但可能成為同性戀"的傳聞時，她的第一反應是興奮，這説明其他人都敗走G城。這個G，這個嘉寶姓氏的首字母，在梅塞德斯看來，是二十六個字母中最色情的一個，呵呵，天降大任於斯人也，該梅塞德斯登場了。

梅塞德斯有的是自信和經驗，卡波堤説，這個女人真不是吹牛，她可以把好萊塢任何一個明星變成她的情人。至於梅塞德斯，她相信自己是薩福轉世，相信只要一朝邁入嘉寶客廳，她就是未來的編劇。

梅塞德斯的確令人歎為觀止，她去找貝希瑪伯芮，向她傾訴對嘉寶的思慕，請她安排接近嘉寶，她是如此狂熱，令貝希覺得倘若不幫忙，幾乎是謀殺她。終於，有一天晚上，電話鈴響，貝希告訴梅塞德斯，她可以把她送入嘉寶的領地了。貝希幫她謀了一個為雷電華寫劇本的事。而梅塞德斯亦很快向好萊塢證明，她是個寫劇本的料。

條件成熟，梅塞德斯開始部署嘉寶戰役了。葛特嘉寶，好萊塢的喜馬拉雅山，光是這麼想想就讓梅塞德斯激

麗塔德阿考斯塔

動不已。嘉寶喜歡褲子？梅塞德斯特意去訂了一個新衣櫥，新行頭件件優雅，中性，非黑即白，全配褲子，藉此襯托梅塞德斯自己苗條的身體。

　　然後，轉彎抹角的，她又通過兩個老情人，艾麗娜拉 (Eleanora Duse) 和艾麗娜拉 (Eleanora von Mendelssohn)，結識了嘉寶的"守門員"莎嘉維姐 (Salka Viertel)。順便插一句，這兩個艾麗娜拉，前者是後者的教母，後者是作曲家孟德爾松的侄孫女，在梅塞德斯的花名冊上，像這樣兩代同場的事，不是惟一。這事暫且不提。現在，箭已上弦，梅塞德斯這個情場老手，這個時候倒不着急發動總攻了，她到處垂釣了一段時間，然後通過各路人馬，在嘉寶面前為自己"很不經意"地做宣傳，這些人馬，全是女的，和梅塞德斯的關係大家心知肚明。眾人拾柴火焰高，嘿嘿，梅塞德斯要讓好萊塢目瞪口呆了。

　　說回1931年的嘉寶，其時，她剛剛搬回聖文森特街171號，一直感覺陰沉，不愉快。她非常矛盾地生活着，一邊因為與世隔斷而痛苦，一邊又怕世界打擾她。而且，與生俱來的驕傲和自卑，這個時候更是變本加厲，她屹立在美的巔峰，同時覺得"智力低下"。來自各路名流的邀請，她看也不看就拒絕。好萊塢同行的聚會，像范朋克和瑪麗碧馥 (Mary Pickford) 召集的宴會，她也拒絕。有時候，她

倒也在電話裏說，好的，我會到的。但是，沒人敢期待她會出現。在她看來，沒有人會真正惦記誰。

極其偶然的，她也在宴會上露面，但是，她總是過於緊張，賓主都不能盡歡。作家凱薩琳阿爾伯特 (Katherine Albert) 由此寫道，"在一個非常高貴的宴會上，我見到了嘉寶。當時的幾位精英知識份子在談話，不是聊天。然後嘉寶過來了，每個人都肅靜低頭，她就像一條濕毯子裹住了整個宴會。很顯然，她自己也不開心，便早早走了。"

這段話雖然抑鬱，卻讓我想起，在所有文學中，被描述得最美的女人海倫。"海倫走進來，老人也低頭。"特洛亞的長老們看到海倫後，不再討論是否值得為她發動一場關係城邦安危的戰爭。思來想去，嘉寶死後，好萊塢哪還有本錢開拍《木馬屠城》？

可是，這個能令所有人低頭的嘉寶，卻害怕人的世界，雖然，她是很喜歡苗條的，風趣的，智慧的女人。而這個時候，隔三岔五的，有人跑來跟她說，好萊塢新來了一個劇作家，苗條，風趣，智慧，再加上，貴族，詩人，小說家，女權分子，一個非常非常動人的女人！

一切就緒，莎嘉維姐出面安排偉大的"邂逅"。那天，梅塞德斯一身白，另外，意味深長地在手上戴了隻德國奴隸鋼鐲，梅塞德斯先到，嘉寶後到。梅塞德斯後來回憶：

我們握手的時候，她朝我微笑，我感覺認識她已經整整一生，不，我的所有前生裏都有她。像我想像的那樣，她無比美麗，遠比銀幕上的她美麗，白色上衣，深藍褲子……那時，她英語說得還不太好，有濃重的瑞典口音，但是，很奇怪，她發錯的那些音令我覺得比正確的音更能表達意思。

　　善解人意的中間人很快告退，客廳留給了"薩福"和"塞壬"，沉默片刻後，嘉寶說，你的手鐲真漂亮！梅塞德斯馬上把它從手腕上褪下來，遞給嘉寶："我在柏林為你買的。"這樣高明的調情，要等到十年以後，才被新教材替代。1940年，在巴黎，納波科夫看中了一個美麗女子，他走上前去，說："您好，安娜·卡列尼娜！"

　　梅塞德斯還沒從初次見面的"休克狀態"中緩過勁來，四十八小時後，一個星期天，她們又見面了，這回，是嘉寶主動請莎嘉安排的。早餐過後，莎嘉馬上告退，並建議她們去劇作家加萊特 (Oliver Garrett) 的空屋坐坐。她們去了，面朝太平洋定完神，就放上唱片跳起舞來。一遍又一遍，"戴茜，你令我瘋狂"在唱機上旋轉，一遍又一遍，嘉寶用她低沉的嗓音唱着……

　　梅塞德斯和嘉寶的故事就這樣揭幕。有一天，嘉寶非

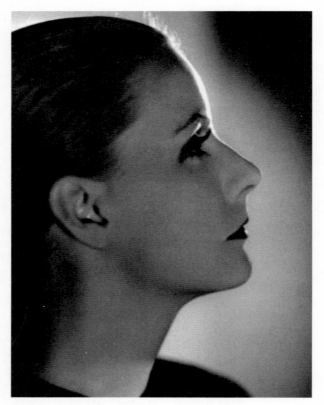

嘉寶

常莊嚴地通知梅塞德斯，她要去內華達山區的一個湖中島，"絕對單獨"地呆上六個星期，在那裏，她將與世隔絕。但是，兩個晚上後，梅塞德斯臥室的電話鈴響，克莉絲蒂娜女皇撤退了："我在回來路上，為你回來的。"

梅塞德斯後來在書中迷狂地描寫了1931年的那個夏天，"嘉寶為了我回來的那個夏天！""整整六個星期，我們攀登內華達山，嘉寶在前，秀髮飄揚，她的臉迎着風和陽光，希臘似的光腳在岩石間跳躍，我仰視着她，覺得男神和女神在她身上已然合而為一。"每天，太陽初升，嘉寶就來叫梅塞德斯，她吹口哨，"啦啦啦，啦，啦……"然後他們一起遠足，有時就躺在沙灘上，整整一天。最後，梅塞德斯非常曖昧地加了一句："我們很早上床。"

五十五封信

2000年4月15日，嘉寶辭世十年，費城羅森巴赫博物館和圖書館當眾開啟了五十五封信，五十五封，嘉寶寫給梅塞德斯的信。嘉寶一生最懼怕的事情終於發生了。

五十五封信走出博物館，全世界好事者都興奮難抑，不過，對於要為"嘉寶和梅塞德斯之間關係"定性的人來說，出匣信件令人失望。這樣，嘉寶的侄孫女歌芮侯冉

最好的時光

(Gray Horan) 在終於鬆了一口氣後，舉行了一個記者招待會，她平靜宣告："沒有實證表明這兩個女性之間有性愛關係，出土的信件不過表明了她們之間的長期友誼，友誼自然有其漲漲落落，但是不能被定性為情愛關係。"

可是，如果真是長期友誼，為甚麼1935年，嘉寶一定要梅塞德斯燒毀一批她給她的信？為甚麼1960年，當梅塞德斯的自傳《心在這兒》(*Here Lies the Heart*) 出版的時候，那些和她保持了所謂"友誼"關係的女性，紛紛和她絕交？為甚麼所有的人都是一個感覺，"被背叛！"嘉寶在紐約的人行道上見到梅塞德斯，冰冷怒斥，請您消失！八年過去，窮困潦倒的梅塞德斯在病床上，捎話給嘉寶，"我快死了，想見你最後一面。"嘉寶沒理她。相同的，伊娃高麗安也再沒理梅塞德斯，甚至在梅塞德斯死後十年，朋友在高麗安的閣樓裏找到了一件訂情禮物，問是誰的，高麗安一把抓過那東西，投入了屋外水井，然後厭惡地說："梅塞德斯送的。"甚至，據高麗安的朋友說，誰要是提到梅塞德斯的名字，她就會暴跳！她說，梅塞德斯的傳記《心在這兒》應該被稱為，心在撒謊在撒謊在撒謊……

那麼，是不是就沒有真相了，還是，真相其實並不重要？

回到羅森巴赫博物館，去找幾封信看看。

大約是1948年的一封信吧，嘉寶如此寫道："你來前，我告訴過你，我希望能單獨呆會。你來的時辰不能再壞了。聽話，小男孩，現在別打擾我。"

然後，1950年，嘉寶這樣寫："你哪天得空，能不能幫我去一趟萊克星頓拿回我的小燈罩？"接着的一封信，她感謝梅塞德斯幫她取回了小燈罩，信的抬頭是：親愛寶貝。

隔了幾個月，嘉寶在另一封信裏表達了她對梅塞德斯無休無止嫉妒的厭煩："聽着朋友，我煩透了不斷討論這些毫無變化的事情，對此，我們都束手無策。我只是厭倦了。這樣反復真是浪費情感，我沒有解決方案。"

最後，1958年2月，梅塞德斯告訴嘉寶她的身邊出現了新歡，嘉寶旋即回了她一封信："你又來了，你總想看我的反應，想這樣想那樣。如果你能停止問這問那，我會更喜歡。對所有想知道一切的人，我會像蚌蛤一樣緊緊閉住。給你的，才是你的。"

1931年，她們倆人相遇的時候，嘉寶24歲，梅塞德斯38歲，兩年時間，梅塞德斯便被打入冷宮。接下來三十年，梅塞德斯想盡一切辦法希冀重回嘉寶身邊，重新點燃女王的熱情。她不停變換情人，最後，急火攻心，拋甩出

她和嘉寶的故事，終於徹底把嘉寶變成了蚌蛤。——這個描述，來自嘉寶的傳記作者凱倫斯文森 (Karen Swenson)，她在閱讀了五十五封信之後，説，嘉寶對梅塞德斯的態度就是，我不太想見你，不過，去幫我取一下燈罩吧！

可梅塞德斯的傳記作者不這樣看，羅伯特查科 (Robert A Schanke) 説，嘉寶後來不想見梅塞德斯，不是因為她的激情落潮了，1935年，嘉寶不是帶着梅塞德斯重返故鄉斯德哥爾摩？她不僅把她引見給自己的瑞典貴族朋友，而且，極其罕見地向梅塞德斯展示了自己的出身地，斯德哥爾摩的一個貧民窟。這種信任，嘉寶的哪一個朋友得到過？所以，查科認為，最後，是她們之間的關係讓嘉寶害怕了，嘉寶是一個希望控制局面的人，梅塞德斯也是，而當嘉寶發現梅塞德斯越來越入侵並掌控她的日常生活時，她馬上鳴金收兵。

如今，梅塞德斯早闊別人間，她的所有情人也一一離去，算起來，嘉寶今年剛好100歲，馬蓮德烈治104歲，梅塞德斯112歲，梅塞德斯的第一任戲劇界情人，精靈一樣的莫德亞當斯 (Maude Adams) 要是活着，就是133歲了。莫德，百老匯的第一代彼得潘，當年的嘉寶級人物，曾把吉卜林親自題簽並注釋的一本《吉姆》送給了梅塞德斯，並特別叮囑她，"要尊重別人的隱私。"

為嘉寶着魔

梅塞德斯在自傳裏説，整整一生，她都記着莫德的這句話，整整一生，她都自覺做得很好，至於別人的譴責，情人的斷交，她説她無可奈何，她只不過把屬於自己的故事講了出來，其他的，她沒碰。至於把手頭的嘉寶書信(共計五十五封信，十七張明信片和十五封電報) 以五千美金的價格賣給羅森巴赫，"原因很複雜"。

四十多年前，社交界，尤其是嘉寶的朋友和影迷，都非常痛恨梅塞德斯的這句"原因很複雜"，但是，時光流逝，今天我們能再見嘉寶筆跡，其實好生感動。那些孩子氣的字母，孩子氣的拼寫，鉛筆字的稚嫩，橡皮擦的痕跡，叫人內心湧起多麼巨大的柔情！

沒錯，是柔情，就像死後的梅塞德斯，沒有甚麼遺產，但有一本聖經，聖經裏有一張書籤，是嘉寶照片的鑲拼，是各個角度的嘉寶。真的，起碼有一點，梅塞德斯沒撒謊，她為葛特嘉寶着魔。

讓我們回到七十年前，梅塞德斯家的客廳，前前後後會進來艾拉娜茲莫娃 (Alla Nazimova)，瓦倫蒂諾的不朽搭檔；海倫海斯 (Helen Hayes)，美國戲劇界第一夫人；珍妮伊格斯 (Jeanne Eagels)，前途無量的緋聞女星；凱薩琳康奈爾 (Katherine Cornell)，舞台、電台、電影三棲麗人……但是，梅塞德斯心不在焉，"可是，你不在這裏。連一朵花

也沒有。"夜深人靜，她給嘉寶寫信。

嘉寶看完信，用她的瑞典英語說，"別說我從沒給過你花！"又是一個雙重否定句，梅塞德斯笑了，想起嘉寶學英語那會，最痛恨雙重否定，可現在，她最愛用的就是雙重否定。誰知道呢，當你最苦惱一件事情的時候，你其實已經愛上它了。

勞駕您指點地獄之路？

一

　　如果路薏絲布露絲 (Louise Brooks) 離開派拉蒙後不再拍片，她多數會沉寂在無聲片的汪洋中，不再被電影史提及。但是命運安排了她和德國偉大又 "無恥" 的導演巴布斯特 (Georg Wilhelm Pabst) 匯合，他們後來合作的兩部 "淫穢" 電影——《潘朵拉的盒子》(*Lulu or Die Buchse der Pandora* 1929) 和《墮落女孩日記》(*Das Tage buch einer Verlorenen* 1929) —— 咄咄逼人地成了電影經典。

　　三十年代，布露絲又回到了好萊塢，在一些B級片中扮演配角。1940年，她最終告別好萊塢。1943年，她寫道："對於一個業已36歲的不成功的女演員來說，能找到的最好職業就是應召女郎了。" 不要以為布露絲說這些話是滿腹心酸和哀怨，不是的，她承認她天生就是個一無所有的蕩婦，她不想粉飾她的天性。1956年，她被 "東方人電影中心館" 館長詹姆斯卡德 (James Card) 說動開始撰寫回憶錄，成就了她後來風靡世界的《露露在好萊塢》一書

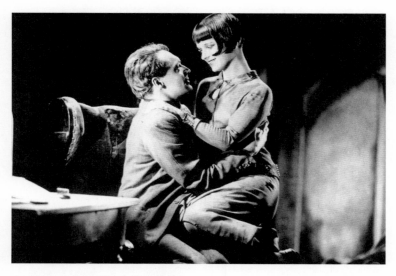

在《潘朵拉的盒子》中的布露絲

(*Lulu in Hollywood*)。不過，雖然布露絲很早就已是無聲電影時代的偶像，但是她的故事絕不是甚麼一個成功的好萊塢影星的故事，她放蕩自由的個性令她連好萊塢的老闆都懶得敷衍，她從不和派拉蒙妥協，從不低三下四，雖然從來不是甚麼好女孩，也從來沒有演過甚麼好女人，但是她壞得無邪，墮落得耀眼，是混淆天堂和地獄的美麗蠍子。

布露絲被人稱為她那個時代的瑪麗蓮夢露，有一個法國影評人說："她可以成就任何一部影片。"布露絲的髮型是她的商標：黑色的短髮，鋼盔般覆蓋着她閃閃發光的臉。這是一張令所有攝像機不安的面龐，毋庸解釋的"尤物之臉"。在《潘朵拉的盒子》中，她如同收割麥子般地收割男人和女人，隨心所欲地處置他們的身體和情感，包括一個性壓抑的醫生，他天真的兒子和一個同性戀女伯爵，直至最後在色情殺人狂傑克身上看到自己的宿命：是的，她知道他是殺人狂，知道他在偷窺她，但是她發現只有傑克的偷窺才讓她感到身體的歡樂，愛原本就是死的另一張臉。所以影片結尾，銀幕上的台詞是："在聖誕節前夕，在她從小便開始幻想的收到聖誕禮物的時刻，她希望能死在色情狂的手下。"

半個世紀過去了，布露絲貓咪般倦慵的表情，懶得挑逗任何人但又挑逗了每一個人的姿態讓所有的觀眾感到心

神動搖，她不發聲的性感至今還是電影的一個性夢幻。現代的電影演員已無法演繹她那種暗啞然而洶湧的欲望。《潘朵拉的盒子》在發行初期得到的掌聲寥寥無幾，德國人不滿意巴布斯特挑了一個美國演員來扮演他們的露露，而全世界的另外地方則虛弱地大聲疾呼："這部電影太可怕了太可怕了太可怕了！"對此，巴布斯特根本不予理會，他笑笑說："他們的言下之意無非是，布露絲太性感了太性感了太性感了！"他一秒鐘也沒猶豫地就領着布露絲投入了《墮落女孩日記》的拍攝，雖然《潘朵拉的盒子》在全世界遭禁或遭篡改；其中，尤以法國版的結尾最為荒唐：露露最後沒有死在殺人狂傑克的手下，相反，她懺悔了，並決定參加救世軍。

　　《墮落女孩日記》是他們合作的第二部也是最後一部影片，該片現在已是後表現主義時代的代表作品。布露絲在影片中出演一個名聲良好的藥劑師的女兒，她天真害羞美好如同神之子，但布露絲無邪的樣子令人覺得特別不安，令人在電影一開始就覺得會出事。果然，不久，他父親的年輕助手讓她懷了孕。為了家族榮譽，她只好被送到一個偏僻之地，並很快淪落到了無家可歸的地步。最後，她成了一個妓女，只不過，巴布斯特要表達的是：身體的釋放讓她得到了自由和煥發的容顏。

二

　　布露絲的銀幕生涯不長，但是她的偶像地位卻在無
聲片時代結束後更鞏固了。她的照片時不時地在電影
中閃現。《危險的女性》(*Dangerous Female* 1931) 是著名
影片《梟巢喋血戰》(*The Maltese Falcon*) 的第一個電影版
本，裏面的主人公山姆 (Sam Spade) 有一個不露面的女朋
友，他的房間裏醒目地貼了一張她的照片，照片裏的人
卻是布露絲。同樣的，法國電影 *Zouzou* (1934) 中，在一
個劇院經理的辦公室裏，也赫然陳列着一張布露絲的照
片。而《萬花嬉春里》(*Singing in the Rain* 1952) 中的夏里
絲 (Cyd Charisse)，高達的《女人就是女人》(*Une Femme est
une Femme* 1961) 中的安娜卡里娜 (Anna Karina)，《狂野
二三事》(*Something Wild* 1986) 中的美蘭妮姬菲芙 (Melanie
Griffith) 則毫無疑問都是露露的後代。

　　五十年代，肯尼斯惕南 (Kenneth Tynan) 寫了一篇關於
布露絲的著名文章，而法國實驗電影院的領袖人物亨利郎
路瓦 (Henri Langlois) 的說法 —— 沒有嘉寶，沒有馬蓮德烈
治，只有路薏絲布露絲！—— 幾乎揭櫫了未來五十年的布
露絲熱。而事實上，到布露絲於1985年病逝，她的《露露
在好萊塢》已經為她贏得了當之無愧的作家稱號，她早年

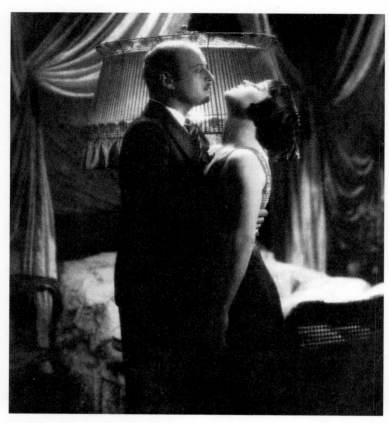

布露絲在《墮落女孩日記》

的大量閱讀沒有平白地蒸發，她酷愛的叔本華哲學使她的書閃現着任何一本好萊塢影星回憶錄無法企及的力度，坦白和徹悟。

她在書中回憶她是如何告別派拉蒙的："當時我根本不知道巴布斯特，也不知道他為了我和派拉蒙的不成功的協商，有一天，我被叫到辦公室，是續約的日子。舒伯格 (B.P. Schulberg) 對我說我可以辭職，或者以原來的工資呆下去。我知道他們在用這種醜陋的方式剋扣我們演員的工資。我說我不幹了。似乎是某種悔意，舒伯格告訴了我巴布斯特的商約。我說我願意接受，然後他就發了一個電報給巴布斯特。前前後後一共十分鐘，我辭了職，我接受了露露一角。離開舒伯格的時候我因自己的鎮靜而感到輕微的眩暈。"如果當時布露絲稍稍猶豫點的話，露露一角可能就輪不到她了。那一刻，馬蓮德烈治就在巴布斯特的辦公室裏，希望出演露露，只是巴布斯特認為她老了點，誇張了點。後來，馬蓮德烈治成為超級巨星後，還對此事無法釋懷："當年巴布斯特完全可以請我演露露，但是他卻找了布露絲。"

當年，也就是1928年，當德國人知道他們的大導演巴布斯特決定要開拍弗蘭克韋德肯 (Frank Wedekind) 的戲劇《潘朵拉的盒子》時，歐洲各大報紙都對此進行了報

導。新聞上經常可以讀到：“巴布斯特又試鏡了幾十個露露！”“露露還沒露面！應徵的露露已超過600！”所以，當巴布斯特終於聲明他已從美國找到布露絲後，全歐洲的女演員都失望極了，全歐洲都等着看美國來的露露長甚麼樣，等着批評她。

巴布斯特是在霍華德霍克斯 (Howard Hawks) 的電影《海員戀人》(*A Girl in Every Port* 1928) 中發現布露絲的。當時，她只是在裏面出演一個不重要的角色，但是她的臉，她的身體，她放浪的姿態傾倒了他；而對他而言，她對自身的性感之惡渾然不覺的“清白笑靨”尤其令人着迷。的確，他當時就確定了，她就是他要找的露露。而且，因為她的舞蹈演員的出身，她行走的姿勢完全能表現其他演員需要用臉部來表達的情感，她足尖的動作如同眼風一樣掠奪人心。1928年10月，巴布斯特在柏林火車站迎來了布露絲，從那一刻起，他們彼此成了對方的宿命。羅蘭傑卡德 (Roland Jaccard) 在《電影筆記》中寫道：“巴布斯特盯着布露絲瞧。他自問是否有勇氣堅持到底，成為邪惡之王，成為她的伴侶。而從她見到巴布斯特開始，她便知道自己找到了地獄的領路神。”

三

　　現在我們已經説不清是巴布斯特造就了布露絲，還是布露絲令巴布斯特不朽，而世人私下裏更關心的“他和納粹合作”、“她到紐約賣淫”其實對他們自己而言，都不是甚麼太可怕的事。他不清白的歷史抹不掉他在電影史上的光輝，她隨便的人生也到處收穫敬意。而他用電影對這個偽善世界的嘲諷是感人的：布露絲殺人時穿的白色綢緞是多麼潔白多麼無辜啊！而且，他在電影史上首創的很多場面成了後代導演源源不斷的靈感和資源。

　　比如，在《潘朵拉的盒子》中，比利時女演員艾利斯羅伯茲 (Alice Roberts) 扮演的女伯爵試圖和露露做愛，這是電影史上首次公開亮相的女同性戀場景，比1931年的第一部女同性戀電影《穿制服的女孩》要早兩年。該片在英國上映時，這段場景被突兀地剪掉了。還比如，迭叟 (Gustav Diessl) 和拉斯普 (Fritz Rasp) 分別在《潘朵拉的盒子》和《墮落女孩日記》中扮演致命引誘者。但是，他們對布露絲的欲望過程被巴布斯特處理得如此溫柔，色情和愛的界限被徹底模糊。迭叟一直是那麼多情，直到桌子邊緣的刀在燭光中的寒氣刺入銀幕；拉斯普也一直俊美有力，他抱着布露絲走向罪惡的床，如同抱着一片雪花。巴布斯特對

罪對惡的夢幻般描繪令他的電影長年遭禁遭刪，而布露絲在這兩部影片中對罪對惡的渴望和激情也使她長期地被人等同於露露。不過，不用為他們倆人擔心，他們實在並不怎麼在乎世人眼光。在好萊塢，又有誰會像她那樣自己披露："我曾經賣淫為生。"

《潘朵拉的盒子》和《墮落女孩日記》在上映不久後就被收藏進了電影資料館。一直要到50年代，它們的非凡價值才得到回顧，並得以和巴布斯特的其他作品，比如《沒有歡樂的街》(*Joyless Street* 1925)，《三便士歌劇》(*The Threepenny Opera* 1931) 和《最後十天》(*The Last Ten Days* 1955) 一起成為電影大師之作。而對於巴布斯特的特殊才情，可能誰也沒有布露絲感受得那麼深情而深刻。

1928年，布露絲到了柏林後，除了巴布斯特，她的所有德國同行都不歡迎她。和她在《潘朵拉的盒子》中演對手戲、扮演醫生蕭恩的弗里茲考特尼 (Fritz Kortner) 從開始到結束，不跟她說一句話。可是巴布斯特並沒有像通常導演們會做的那樣去協調演員之間的關係，他微妙地利用了他們之間的仇恨。每次，考特尼一拍完他自己的鏡頭，就冷冷地回到自己的化妝間，每次，巴布斯特的臉上會掛一絲奇特的笑容，目送他"砰"一聲關上化妝間的門。他在利用他們之間越來越濃重的仇恨，或說欲望，直到他覺得

時機成熟，來開拍高潮戲：蕭恩醫生搖憾着露露，滿懷摧毀對方的激情和肉欲，他拼命搖憾她，搖憾她，直到在布露絲的手臂上留下了十個黑色的瘀青指印。而在巴布斯特看來，這種灼燒的激情就是一種極端的愛，他自己對淫穢照片的如饑似渴是這種愛，他對布露絲的渴慕是這種愛，蕭恩對露露的毀滅欲望也源於這種愛。所以，在巴布斯特的所有影片中，"恨"是真正的激情主題。

四

　　在布露絲的回憶錄裏，她用平靜的語氣回憶了和巴布斯特在一起的時光："儘管我們經常在一起，拍戲，午餐，晚餐還一起看戲，但他很少和我說話，雖然他不停地和他周圍的人說話，眼神警惕，面帶笑容，語氣平靜。有時，他整整一個早晨不和我講一句話，然後，在午餐的時候，他會突然說在下午的第一場戲裏，我得哭。好像在我們之間，有一種非語言的交流傳達着彼此的思想。"

　　和所有的戲一樣，他們的戲也終於要散場了。那天拍《墮落女孩日記》的最後一個場景。布露絲和巴布斯特坐在一個小咖啡館的花園裏，看着一群工人在那裏挖一個拍攝要用的墓坑，巴布斯特決定了這是布露絲的歸宿。幾天

前，他在巴黎碰到過幾個美國闊佬，他們是布露絲在好萊塢的朋友，她以前總是和他們混在一起，他認為這些有錢人把他的露露當玩具。他看着她，簡短地説："你的生活跟露露一模一樣，你們的結局也會一樣。"當時，她無法理解，陰鬱地看着他，不願意聽。"然而，十五年後在好萊塢，當他的所有預言越來越落實到我的身上時，我才第一次聽懂了他的話。"不過，她似乎並不後悔自己過去和以後在好萊塢和紐約的狼籍生涯，就像羅蘭·傑卡德説的："'勞駕您指點地獄之路？'是布露絲最欣賞的一句話。"

　　同樣的，在第三帝國期間，為戈培爾 (Goebbel) 工作過的巴布斯特也從來沒有公開地為他的"罪行"作過檢討，他只是一言不發，只是繼續拍他的電影。或者，一切，就如同他們當年在聽説《潘朵拉的盒子》的新結尾——露露開始懺悔——時的心情一樣：巴布斯特和布露絲坐在酒吧裏，互看一眼，笑起來，因為他們心裏清楚露露是不會懺悔的，地獄有多遠，她也走多遠。

你兜裏有槍，還是見到我樂壞了

梅惠絲的身體

銀幕上，女問男："你多高？"男畢恭畢敬："六英尺七英寸。"女看也不看男："那麼，讓我們忘了那六英尺，來聊聊那七英寸吧。"

漫不經心地說着這些性詞的女人，就是梅惠絲 (Mae West)。四十歲，女明星都開始轉型，扮起母親或者祖母，但梅惠絲不。四十歲，她搖擺着胖大海似的身體，演完第一部電影，就成了好萊塢的頭號性感偶像。四十歲，梅惠絲的三圍是36–26–36；但是她的服裝設計師海德 (Edith Head) 的記錄是38–24–38；六十三歲時，梅惠絲說數字是39–27–39；而在內衣店裏，服務員會告訴你，梅惠絲小姐用 "43"。因此，二戰期間，太平洋上的海軍陸軍飛行員們，把他們的充氣式救生衣形象地叫做 "梅惠絲"，這個稱呼，延用至今。

不過話說回來，"性感偶像" 這個詞真是不適合她。一來，她的身體如此浩蕩，"性感" 兩字過於輕浮；二

來，她的頭腦過於智慧，"偶像"兩字過於單薄。事實上，我們的歷史上還不曾出現過這樣的人類，我們的辭彙也還沒有準備好迎接如此龐大的尤物，這個世界因為她的出現，有過短暫的休克，然後是狂熱的，狂熱的掌聲。

女人給她掌聲，因為她在銀幕上百般調戲男人；男人給她掌聲，因為被她調戲得這麼銷魂："你兜裏有槍？還是見到我樂壞了？"因此，好萊塢當年的廣告詞是，"想做硬漢，看梅惠絲！"紐約伯克林出身的她，像她的職業拳擊手父親那樣，從來不知道甚麼叫害羞。她五歲登台表演歌舞，天生風情澎湃，到十四歲，就成了遠近聞名的"小蕩婦"。而不久，她更是自己寫起了劇本，1926年，因為劇本《性》獲罪被捕，不過，在監獄裏呆了十天出來，她靈感泉湧，把一部《性》修改得活色生香。有意思的是，她的那些在銀幕上被禁的台詞，在百老匯舞台上卻暢通無阻。

梅惠絲，金色長髮，葡萄酒嗓音，大果凍似的身體，臥室窗簾後的眼神，作風之大膽，言行之駭俗，直接煽動了當時的前衛藝術。薩爾瓦多達利 (Salvador Dali) 有一幅作品，以一張碩大的女人臉來表現房間內景，此畫就叫《梅惠絲的面容》(*The Visage of Mae West*)。

在這張畫裏，居中心位置的是，梅惠絲的鼻子表現的

壁爐，和梅惠絲的嘴唇表現的沙發。這張沙發，後來一度幫助達利度過了經濟危機。1936年，達利在倫敦參加國際超現實主義畫展，因為資金問題，他和怪癖的詩人兼收藏家愛德華詹姆斯 (Edward James) 簽下了一書協議，後者付他一年薪水，前者出售一年成果。梅惠絲紅唇沙發就是在詹姆斯的別業製造的，詹姆斯決定了沙發的顏色和質地，這件二十世紀最有魅惑力的傢具因此是倆人共同署名的。梅惠絲紅唇沙發一共做了五件，前一段時間，克利斯蒂拍賣行以六萬多英鎊的價格，賣出了一張紅唇。

　　梅惠絲紅唇沙發一米高二米長，但是梅惠絲本人卻覺得達利的手筆還是太小："小達利算甚麼超現實！"說得沒錯，在表現梅惠絲的時候，這個超現實畫家算是回到了寫實路子上。張愛玲的小說《紅玫瑰與白玫瑰》裏，嬌蕊對振保說："我的心是一所公寓房子。"梅惠絲的心，那是摩天大樓，她常常的感慨是：少的是時間，多的是男人。

　　算起來，梅惠絲當年擾亂的人員之廣，人心之眾，影史上罕有匹敵。最著名的一個例子是，1955年，世界上最著名的預言家克里斯威爾 (Jeron King Criswell) 斷言：梅惠絲將贏得1960年的總統大選；然後，1965年，梅惠絲將和預言家本人以及里伯雷斯 (Liberace) 一起，飛到月球。這個如今聽來荒誕的預言在當時受到信奉，因為克里斯威爾預

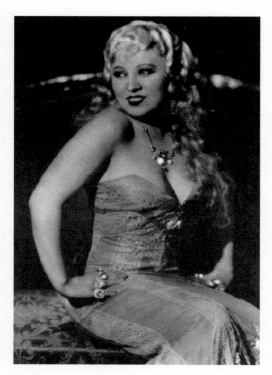

梅惠絲

言的準確度高達百分之八十七。他預測了甘迺迪之死，預測了卡斯楚遭暗殺，他預測了世界末日，但他無法預測梅惠絲。

可惜的是，時隔經年，在解釋梅惠絲無與倫比的魅力時，談論最多的總是她無與倫比的身體，好色人間忘了她曾經是電影史上最好的劇作家，她主演的影片多半出自她自己的手筆。

梅惠絲發現格蘭

1932年，梅惠絲出演了她的第一部影片《夜以繼夜》(*Night After Night* 1932)，影片原是為喬治拉夫特 (George Raft) 量身定做的，梅惠絲只是個配角，但是她一出場，喬治就絕望了，"她把所有的東西都偷走了，除了攝影機。"不過，絕望歸絕望，喬治自己在梅惠絲的肉身裏泥足深陷。1978年，八十五歲的梅惠絲出演了最後一部電影《六重奏》(*Sextette*)，八十三歲的拉夫特也慨然出鏡，時光流逝四十六年，這個有黑社會背景的男演員依然深情款款，"為她最初一部影片配戲，為她最後一部影片配戲，我是有始有終了。"兩年以後，梅惠絲死於好萊塢，隔了兩天，拉夫特也揮別人間。

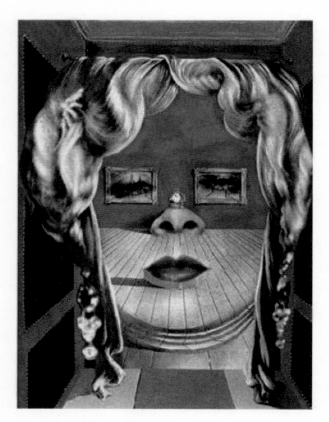

《梅惠絲的面容》

似乎是，梅惠絲身上有一種魔力，輕鬆而永恆地把周圍的男男女女變成了身邊的行星。而她自己，踏着從容的小步子，女皇一樣。喜劇天才東尼寇蒂斯 (Tony Curtis) 說，梅惠絲的經典步伐源於她的舞台經歷，當年，百老匯為了增加她的"巍峨感"，在她的鞋底下又特製了一個六英寸的鞋跟，所以，她步履隆重，基本上是一步一英尺。

一步一英尺的梅惠絲，第一次站在鏡頭前，就是那樣鬆弛，她邊演邊刪改台詞，影片中有一幕，衣帽間的女生看到她的首飾，豔羡不已，說："上帝，多漂亮的鑽石！"梅惠絲整整衣衫，懶洋洋地回答："寶貝兒，上帝和鑽石一點關係都沒有。"對此，派拉蒙也很快作出了明智的回答：從此以後，梅惠絲小姐將獲得派拉蒙的鑽石待遇，梅惠絲小姐有權隨意修改她自己的台詞。

1933年，梅惠絲的第二部影片上映，《儂本多情》(She Done Him Wrong) 改編自她本人的百老匯劇本《小鑽石》(當然，刪去的都是些"硬得起來"的台詞)，影片成了派拉蒙的大恩人，電影公司藉此免於被美高梅吞併。但是，對電影觀眾而言，這部獲奧斯卡最佳影片提名的電影，它最大的成績在於，梅惠絲找到了加利格蘭。

梅惠絲碰上格蘭，在電影史上堪稱奇遇。男不完全是男，女不完全是女，各自走在通往巔峰的路上。倆人的相

遇有很多傳說，但有一點是相同的，那就是，是梅惠絲看中格蘭，她走到他身邊，只說了一句話，格蘭就跟着她踏入了《儂本多情》的攝影棚。好萊塢最俊美的男人仰望着最放蕩的女人："親愛的，讓我成為你的奴隸吧！"梅惠絲回答："行啊，我安排一下。"這樣低聲下氣的台詞，格蘭沒有對第二個女人說過。他看着梅惠絲，帶着一絲絲尷尬和一絲絲激動，後來，這個眼神成了他的經典演技，在《捉賊記》(*To Catch a Thief*) 裏，他也用這種眼神注視希治閣最喜歡的演員嘉麗絲姬莉。

說回《儂本多情》，這部影片的情節其實簡單到粗糙，但是，就像雷蒙錢德勒 (Raymond Chandler)，好萊塢最好的劇作家都不屑於講滴水不漏的故事，他們經營的是氣氛，是台詞。影片中，梅惠絲掌管着一家夜總會，格蘭帶着宗教使命，老想來拯救她的靈魂。在一次意外中，梅惠絲殺了一個罪犯，而格蘭突然現身，自報家門乃是便衣警察，並且逮捕了她。

影片開始的時候，格蘭遲遲沒有屈服於梅惠絲的魅力，梅惠絲心裏有落差，但是不着急。在男人身上，她從來沒有失過手。她篤悠悠篤悠悠，走過格蘭身邊，隨口丟出一句："有空上來，來看看我，我給你算命。"那麼赤裸裸的，梅惠絲擺明了要獵走年輕貌美的格蘭。二十九歲

的格蘭，處女一樣無瑕；四十歲的梅惠絲，教父一樣霸道，力量是這麼懸殊，勝負早已分曉。所以，當格蘭突然以警察身份出現，電影的超現實感就凝聚起來了。當然，格蘭不可能真的逮捕她，他帶她上了另一輛馬車，然後把她左手手指上的鑽石珠寶全部打掃掉，用一枚訂婚戒指套住了她。呵呵，想想怎麼可能，梅惠絲以後會乖乖地做一個美麗警察的守法妻子？但是，看着他們雙雙離去，真是叫人覺得妙不可言。

同年，梅惠絲和格蘭合演的第二部影片《我不是天使》(*I'm No Angel*) 也上映了。這部影片大受歡迎的程度有一個很重要的標誌：海斯法典專門針對梅惠絲做了修正。天主教徒們實在受不了了，一個女人怎麼可以如此不顧廉恥地呼喊："我要硬！漢！"教徒們蒙住眼睛捂住耳朵，然後從指縫裏偷看這個女人，天哪！她都説了些甚麼？"十個男人等着我？打發一個回家，我累了。"

"陽萎"

今天，梅惠絲的那些火燒火燎的台詞已經人間流佈，好萊塢的編劇們歎息，寫到"壞女人"，就擺脱不了梅惠絲。而且每次，越是想逃離她，越是離她近。情形就像當

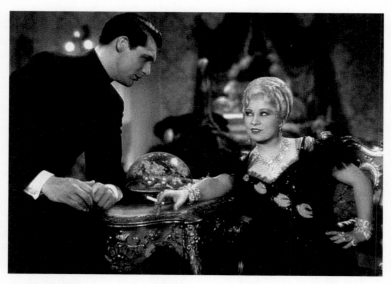

《儂本多情》

年，梅惠絲的電影"深深地傷害了某些人"，他們不能容忍一個女人這樣肆無忌憚，這樣一針見血地揭男人的短，說甚麼"男人總是對有'過去'的女人感興趣，因為他們希望歷史會重演"，而且，她一邊說，一邊還抽煙。

據當時的《名人追蹤》報導，白宮的一個大官，特別不能忍受梅惠絲，有一次開會，居然歇斯底里地説，你們有誰，幫我把梅惠絲這個女人的煙給掐了？自然，大官人的手下馬上去執行了。只是，電影法規沒有禁止女人抽煙，這樣他們只好強烈建議演員不要像梅惠絲那樣抽煙。為此，行動小組還專門統計了，到底梅惠絲在銀幕上抽了幾支煙，抽煙的姿勢到底如何撩人了。他們發現，《儂本多情》中，影片放映到二十分鐘的時候，梅惠絲點了一根煙，吸了兩口，不是吸到肺裏的那種，吸完，馬上吐出煙霧。過了一刻鐘，好像梅惠絲又要抽煙了，且慢，她只是把煙拿在手裏玩了一會。隔了五分鐘，她自己點煙，但是鏡頭切換了。幾秒鐘後，我們看到，煙在她的手裏，她撥動着香煙，彷彿撥動着，"說不出口是吧！"梅惠絲對着這群最認真最忠實的觀眾，說，"其實我不抽煙也行"，然後她拿起身邊一個年輕女人的手，吸了一口。

事情的結果是，行動小組的成員，暗地裏都淪為梅惠絲影迷，而他們煞費苦心羅列出來的"梅惠絲罪惡的吸煙

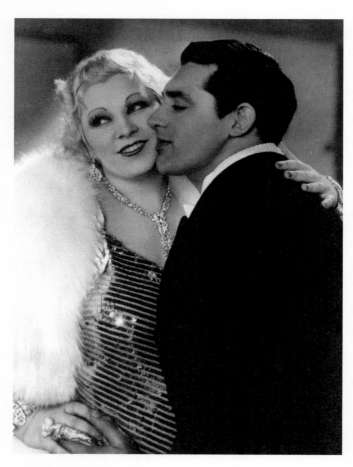

《我不是天使》

姿勢"，最後成了教材，派拉蒙美高梅們都在訓練他們的女演員像梅惠絲那樣，"抽煙要像做愛。"

　　一直想得到梅惠絲的美高梅老闆，是她的影迷，他感歎，這個梅惠絲，教壞了整整三代美國女人。女郎們都不想純情了，她們學會說，"從前我一直是白雪公主，現在我改主意了。"或者是，"好女孩上天堂，壞女孩去其他地方。"整個三十年代，但有水井處，必有梅惠絲。人們背誦梅惠絲語錄，實踐梅惠絲生活，藉此度過大蕭條，度過沒有酒的日日夜夜。

　　到1935年，梅惠絲已經是好萊塢薪酬最高的明星，但是，她的寫劇生涯也越來越受到電影法規的制約。當年，她聳聳渾圓的肩膀，吐個渾圓的煙圈，說："審查制度好，它讓我發財。"可是發完財，她發現筆端不冒氣泡了。之後的幾部影片，像《進城》(*Goin' to Town* 1935)，《年輕人，上西部》(*Go West, Young Man* 1936)，《天天過節》(*Every Day's a Holiday* 1937) 等，雖然依然是妙趣橫生，但是"短了那話兒"，讓她的主人公說白雪公主的台詞，她感覺自己"陽萎"了。

　　四十年代，她和菲爾茨 (W.C. Fields) 聯手，影迷們欣喜地等待這個夢幻組合的結晶，但是，《我的小山雀》(*My Little Chickadee* 1940) 也好，《熱着》(*The Heat's On* 1943) 也

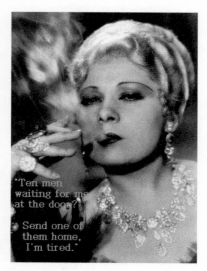

梅惠絲抽煙

好，都失敗了。百無聊賴，梅惠絲告別銀幕，回到了舞台
回到了夜總會，她有把握，在那些地方，她連失敗的機會
都不會有。後來，當電影法規鬆動的時候，她又回到了好萊
塢。可那已經是七十年代了，七十年代的銀幕，已經吸上毒
了。她最後的兩部影片都不成功，而且，她明顯地遲鈍了。
她自己歎口氣，不舉的日子終於來了，她說她可以死了。

讓人傷感的是，梅惠絲肉身的死，在好萊塢並沒有引
起多大的震動，雖然這個電影王國，甚至整個世界電影的
神經，都因為她的台詞獲得過空前的鬆弛。她單槍匹馬地
掃蕩三十年代的清教徒氣氛，她是銀幕上第一個旗幟鮮明
提倡快樂性愛的女人，她把人們至今還藏藏掖掖的男女關
係，男男關係，女女關係，男男女關係，女女男關係，全
部抖露出來。

多麼傷感啊，這個在全盛時期風頭堪比夢露的女人，
今天的觀眾不再認識她。這個三十年代家喻戶曉的明星，
如今連個固定的中文譯名都沒有。當年，她和好萊塢發生
衝突，退讓的總是製片廠，她慢條斯理地問老闆："那聽
你的？"受寵似的，老闆連忙迴旋："聽你的聽你的。"

多麼傷感啊，再也聽不到她在銀幕上，誠實、放蕩又
智慧地告誡世人：你只能活一次，如果幹好了，一次也就
夠了。

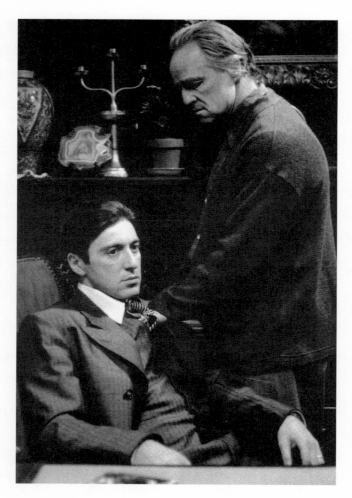

兩代教父

尊敬我，愛我

一

　　黑手黨人這樣教育他們的兒子：去，開着我的車去接你的女朋友，你得拿她當公主，為她開車門，為她關車門。然後，你走向駕駛座，這時候，如果她側過身體為你打開車門。這個姑娘就是你要娶的。黑手黨喜歡考驗人，喜歡用他們自己的方式來作出判斷。《教父》告誡我們："記住，第一個來叫你赴會的人必是叛徒！"

　　黑手黨世界斬釘截鐵，但又蘊藏了無限柔情。哥普拉 (Francis Ford Coppola) 的《教父》三部曲 (*The Godfather Trilogy*) 用"玫瑰血腥"締造了一個無限浪漫無限殘酷的黑手黨世界。這個世界不是世人可以評說的，哥普拉的電影也容不得我們信口開河。彌爾恩 (A.A. Milne) 曾經這樣評價格雷厄姆的《楊柳風》(*The Wind in the Willows*)："小伙子把它送給戀人，要是姑娘不喜歡，就會向她要回他的情書。老年人用它考驗自己的侄子，並相應修改他的遺囑。這是一本驗證性格的書。"《教父》是青春版的黑色聖

經，是驗證幾代人性格的電影。而我們完全沒有能力來鑒定它，因為《教父》在鑒定我們。

　　電影史上很少由一部影片來確定一種電影類型，但《教父》毋庸置疑地為全世界的"黑幫片"圈定了勢力範圍。1972年《教父》上映後，以後所有的"黑幫片"都將受到這部影片的檢閱。如果一部影片講述的是香港黑幫，那麼這部電影會被廣告說："香港教父上映了！"如果描述的是南斯拉夫地下社會，電影院貼招牌說："歐洲教父！"諸如此類的"教父電影"包括：現代教父。十九世紀教父。未來教父。小教父。

　　事實上，就像湯姆魯迪 (Tom Luddy) 說的，哪一部美國影片中有"殺"這個動作，哪一部影片中就有"教父"。昆頓塔倫天奴 (Quentin Tarantino) 的《危險人物》(*Pulp Fiction*) 也好，奧利華史東 (Oliver Stone) 的《天生殺人狂》(*Natural Born Killers*) 也好，再現代的殺人遊戲和再迷彩的殺人時空，都有一個哥普拉在其中。他的偉大在於：他窮盡了陰謀，窮盡了即使是只有一個動作的壞蛋的心理，包括這個壞蛋的兇殘和軟弱。他拒絕一切成了定規的電影形象，雖然他製造的這些形象日後成了定規。

二

　　在歐洲，電影人喜歡把哥普拉和奧森威爾斯 (Orson Welles) 相提並論：兩個天才少年，有着水星般的性格，熱烈灼人，都喜歡用低角度取景，拍電影總是既超時又超支。基本上，和哥普拉同代的美國導演，都是在威爾士的陰影裏拍片的。但是，哥普拉卻是一幅決意為威爾士復仇的姿態，他用《雷鳴小子》(Rumble Fish) 重講威爾士的《上海女人》(Lady From Shanghai)，用《造雨人》(The Rainmaker) 重講《陌生人》(The Stranger)，用《棉花俱樂部》(The Cotton Club) 重講《午夜鐘聲》(Chimes at Midnight)，用《教父I》、《教父II》和《現代啟示錄》(Apocalypse Now) 重講《大國民》(Citizen Kane)，他決意把威爾士的“精英電影”變成“流行經典”。以這種方式，他把威爾士神秘的“玫瑰花蕊”留在了美國。

　　肯特鍾斯 (Kent Jones) 說：哥普拉是如此簡煉，相形之下，里恩和希治閣成了“饒舌婦”。這個說法會有人不同意，但是哥普拉對電影意象和節奏的駕馭肯定是讓希治閣開眼界的，他秉有指揮家的天賦，兼具了教父的魄力：《現代啟示錄》中，在瓦格納的《尼伯龍根指環》的伴奏下，基爾戈上校用嗜血的激情率領一串直升機對驚恐逃竄

的農民進行掃射；而在庫爾茲上校的領地裏，屍體高懸在烈日的樹枝上，邪惡的寂靜令人頭皮發麻。《雷鳴小子》中，摩托男孩突然加速，車子和人陡然升空；《竊聽大陰謀》(*The Conversation*) 裏，廁所裏的血卻緩慢地、緩慢地冒出氣泡……

哥普拉不像好萊塢的那些知識份子電影人那樣顯得尖刻纏繞，他不是寇比力克，不是活地亞倫，他是電影世界裏的威爾第，他不精打細算，他感情充沛經得起揮霍，然後，他一步步地把你拉向他的世界，《教父》三部曲中，他毫不掩飾地表白："是的，我是教父，我無惡不作。"最後，他走進我們，說："不過，你要尊敬我，你要愛我！"

"尊敬我！愛我！"——這其實是《教父》三部曲背後的吶喊聲，這個聲音一集比一集顯得迫切而淒婉。在《教父I》中出演教父女兒康妮的是塔麗亞莎爾 (Talia Shire)，她說每次觀看這部影片，她都不忍看到馬龍·白蘭度倒在花園那一幕，實在太傷感了。《教父II》的結尾更令人悲傷：邁克爾處置了哥哥弗雷多，但當年父子兄弟其樂融融的場景卻湧上心頭，"我殺了我父親的兒子！我殺了我父親的兒子！"；終於他的妻子凱忍受不了滿屋子的殺戮和罪孽，去做了人工流產，決意離開。最後，邁克

爾一個人和一幢豪宅孤獨地留在鏡頭裏，沒有親人沒有安慰。到了《教父III》，結尾的殘酷則又更進了一步：歌劇結束，教父全家走出歌劇院大門。這時候女兒突然被暗槍射殺，倒在了他的面前。教父跌倒，在台階上他大張着嘴，大叫，大叫，但是觀眾聽不見任何聲音。這時候，哥普拉的鏡頭裏沒有其他意象，除了柏仙奴那張李爾王似的臉。

　　"孤寂"因此成了《教父》，或者説哥普拉電影的主旋律。但這種"孤寂"又是特殊的，哥普拉的"孤寂"總抹不掉他的意大利出身，帶着富麗堂皇的質地，即使是維多在逃難中的居所，也有聖誕節般的暖色調。這位大導演喜歡諸如此類的場所：婚禮、夜總會和大會堂，這些地點天生濃豔，在精神氣質上接近"血"和"子彈"。基本上，這種喜好決定了哥普拉的電影線索龐雜，人物眾多。哥普拉自己也承認他喜歡把形形色色的人放在一部戲中，讓每一個角色釋放自己最精彩的那一面。

　　Tom Waits，搖滾史上的一個傳奇人物，在《雷鳴小子》和《棉花俱樂部》中沒有多少戲，但是他慵懶的存在，細長的身子和有氣無力的聲音讓所有的觀眾在日後的《吸血殭屍驚情四百年》(Bram Stoker's Dracula) 中，一下就把那個沉湎於吸血鬼幻想的倫菲辨認出來：啊啊，這個

精神錯亂才藝非凡的老傢伙又被大導演請出山了！哥普拉的電影裏真是沒有等閒之輩，《棉花俱樂部》中，主人公小喇叭手是最沒意思的李察基爾 (Richard Gere) 扮演的，但是後來知道裏面的小喇叭真的是李察基爾自己吹的，卻也叫人對他生出敬意。影片中的一位配角 Julian Beck 戲份很少，但絕對叫人歎為觀止：他扮演一個致命殺手，每次他一出現，感覺就像十個殺手上場了；而這個"惡棍"本人，還是鼎鼎大名的紐約生命劇院的創辦人。

哥普拉喜歡這樣，千方百計地請來一些希罕的角兒到他的攝影機前來說一句台詞，因此他的攝製費用總也低不下來。在《教父》第二集中，連銀幕上驚鴻一瞥的路人，開汽車的司機，繞過金色電話機的無名商人，安東尼第一次大型演出的伴舞樂隊的指揮，邁克爾的西西里保鏢，都是有頭有臉的人物。他用這種超級陣容對觀眾說："尊敬我！愛我！"

沒有人可以抵擋哥普拉氣勢磅礴的奢靡。《現代啟示錄》在上映時間剛過資格要求的十年，就被美國國家電影保護局列為政府收藏作品。就像哥普拉本人說的，《現代啟示錄》不是電影，不是講越戰，它就是越戰。影片耗資之巨，如同戰爭開支，但這部影片也和越戰本身一樣，鑄造了美國一代人的靈魂，構成了美國潛意識的一部分。

2000年春天，哥普拉召回了20年前的《現代啟示錄》原班人馬，包括當年的音響師和剪輯師 Walter Murch，對這部電影史上的神話之作進行再"拍攝"：將當年的毛片用新的電影理念和新的電影技術進行重新剪輯。《現代啟示錄》全新版 (*Apocalypse Now Redux*) 長達三個多小時，把原先剪去的一些過渡場景補了回去，還讓原先刪去的三段"戰地春夢"重見天日。這個多了一個小時的新版本在戛納引起很大爭議，當年迫於電影紀律被刪節的影片已經成了無可動搖的經典，對它的任何加減都成了一種可怕的冒險，包括它的親身父親。對於影評界的批評，哥普拉也感到無可奈何，說："《現代啟示錄》已經不是我的電影，它屬於美國。我無權對它進行增刪。"

三

有意思的是，開始接拍《教父》的哥普拉根本沒想到這部影片會給他帶來甚麼，就像《教父》的編劇馬里奧普佐 (Mario Puzo) 一樣，他們都是為了錢，一個想着有了錢以後可以去拍自己喜歡的"藝術電影"，一個思索着拿了錢去繼續自己的"文學實驗"。就這樣，他們雙雙和派拉蒙簽了約。不過，後來的事情就被"老鷹接手"了：這部

電影成了美國電影的里程碑，哥普拉的"電影遺囑"。

　　當年，《教父》開拍的消息傳出後，黑手黨幾次派人或交涉或威脅，要求派拉蒙停止這種"危險的遊戲"；而意一美社團也希望派拉蒙放棄這個拍片計劃。這時候，派拉蒙適時地亮出了哥普拉的身份：意大利種美國人。這個身份奇跡般地起了作用。在接受權威的《光與聲》(Sight and Sound) 雜誌採訪的時候，哥普拉說："我會把所有的天主教儀式放在這部影片中。"而在《哥普拉傳記》中，彼得寇衛 (Peter Cowei) 寫到：剛和派拉蒙簽約執導《教父》的哥普拉回到家，對父親卡米尼說："派拉蒙要我去執導那個垃圾！"但卡米尼鼓勵兒子從這部"垃圾"中積累一點財富，然後就可以去拍他自己真正想拍的東西。

　　這個"垃圾"後來成了哥普拉的金礦，馬龍白蘭度的"教父"形象讓一位真正的黑手黨教父感到很服氣，據說這位黑色大人物覺得白蘭度在影片中抱着貓的姿勢和表情非常可怕，有一次他在酒店碰到白蘭度，很禮貌地請白蘭度吃飯，並非常注意觀察白蘭度的雙手，因為在影片中，這雙手不拿槍比拿槍更可怕。飯後，白蘭度說："其實我緊張得臉色蒼白。"

　　《教父I》的成功，讓黑手黨對好萊塢紛湧而出的"教父"類題材不再橫加干涉，派拉蒙也不斷敦促哥普拉開拍

續集。他於是再次和普佐合作，在第二集中，哥普拉用不斷變換的場景穿插講述第一代科萊昂的發家史和第二代科萊昂的奮鬥史：西西里，紐約，拉斯維加斯，哈瓦那，哥普拉的攝影機掠過這些浩瀚的背景，偉大的場面調度讓複雜的線索毫不凌亂，他夢想把這部影片拍到"六個小時"長，自然，好萊塢沒答應。

《教父》三部曲中，哥普拉自己對第二集情有獨鍾，他甚至認為："《教父II》不能算是《教父I》的續集，它是自足的，有一個小說般的結構。"結果是，《教父II》成了哥普拉電影的分水嶺。表面上看，這部電影表現的依然是迷人的殺戮和黑社會，但在這一集中，"愛情"戲越來越顯眼。誰都知道，馬龍白蘭度是個有同性戀潛質的性感男人，他不需要愛情；但是阿爾柏仙奴卻不一樣，他甚至可以算是一個深情款款的黑社會大佬，他在影片中比誰都渴望愛情；而到了第三代教父安迪加西亞 (Andy Garcia)，他對愛情的需要已經變得相當世俗化。所以，某種意義上，"愛情"主題的出現，削弱了"教父"形象的神秘性，從白蘭度，到柏仙奴，到加西亞，好萊塢的元素滲透得越來越厲害，《教父III》最終成了英雄輓歌。

不過，正是在這個意義上，《教父》三部曲成了鑒定幾代人的電影。熱愛《教父I》的人，尊嚴至上，他們的座

右銘是馬龍白蘭度的著名台詞：“我會出一個他無法拒絕的價錢”；鍾情《教父II》的觀眾，熱愛家庭，因為柏仙奴說“一個沒有時間和他的家庭呆在一起的男人不是一個真正的男人”；喜歡《教父III》的，熱愛女人，或者是因為《教父I》和《教父II》。

1992年，《光與聲》遍邀世界著名影評人和電影人來評選他們心目中的“十大電影”，在電影人的評選結果中，《教父I》和《教父II》佔了兩個名額。有人看到，寇比力克在放映室一遍遍地看《教父I》，說這是世界上最好的電影。或許，在寇比力克看來，白蘭度的手勢——“尊敬我”，比柏仙奴的眼神——“愛我”，更接近電影人的夢想。

錢德勒來到好萊塢

雷蒙錢德勒 (Raymond Chandler) 抵達好萊塢後，偵探電影的福爾摩斯時代開始沒落。柯南道爾 (Arthur Conan Doyle) 式的偵探，貴族，蒼白，抽着煙斗，持着手杖，手套雪白，斗篷烏黑，他們可以足不出戶就把匪夷所思的案件弄得水落石出，滴水不漏的推理讓觀眾嘆服不已。同時，偵探電影也形成了"偉大的頭腦為人間清理亂麻"之傳統，而這個為世界恢復秩序的偵探也越來越變得不食人間煙火。四十年代，作家錢德勒來到好萊塢，他順腳踢開了傳統的偵探小說套路，為好萊塢締造了激動人心的"黑色電影"。連硬漢偵探的開山鼻祖漢密特 (Dashiell Hammett) 創造的大偵探山姆斯貝德也不得不活在錢德勒的菲力普馬婁的陰影裏。錢德勒因此也成了電影史上最偉大的編劇。

雷蒙錢德勒

說起來，錢德勒的故事不僅不講究推理，甚至故事鬆

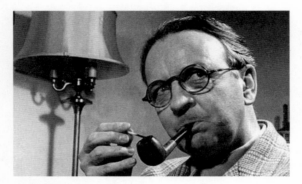

雷蒙錢德勒

散，出現漏洞。去追究他的故事內容，在他看來，也是一件愚不可及的事，因為他到好萊塢不是為了給這個電影工廠製造更多的神槍手或超人的腦袋，而是為了給這個在他看來"禿鷹糾集"的金錢世界灌輸一種冷冷的尊嚴和熱情。據他的小說改編的《夜長夢多》(*The Big Sleep* 1946) 在拍到一半的時候，導演霍華德霍克斯 (Howard Hawks) 和演馬妻的堪富利保加 (Humphrey Bogart) 在喝酒的時候就劇本中半途死掉的司機的死因爭了起來，誰也說服不了誰，只好打電話問編劇威廉福克納 (William Faulkner)，誰知福克納說他也不記得了；最後問到錢德勒，他也說不清楚。所以，在影片裏，這個司機硬是糊裏糊塗地死了，死因也成了好萊塢的永遠秘密。因此有很多影評人指責錢德勒連故事都交代不清楚，說他的故事沒邏輯；但是錢德勒對此根本不屑一顧，因為他認為自己並不是在寫偵探小說，終其一生，他都很厭惡別人稱他為偵探小說家，雖然諷刺性的是，他的全部聲名都源於他的偵探小說和劇本。他這樣解釋自己的故事："呈現於觀眾眼前的一幕幕場景才是真正重要的。"所以，讓不少人看得一頭霧水的《夜長夢多》就是堂而皇之地成了偵探經典，因為這部影片的每一個場景都令人難忘，每一句對白都精彩之極，每一個角色都有特殊的眼神，而它們也證明了錢德勒的故事確實不需要邏

輯，電影需要的是一種節奏，一種氣氛，一種怕。

　　錢德勒自己一直是個孤獨的人，所以馬婁偵探的語調總是冷冷的。而且因為他的妻子希斯 (Cissy) 比他年長18歲，看上去像他的母親，他也因此很少出入好萊塢的交際圈。很多傳記作家說錢德勒一生都熱愛他的妻子，稱她為自己生命的"心跳"和"全部意義"；但這個傳奇好像有些虛幻，錢德勒晚期經常跟他年輕的秘書抱怨說他和他的老妻在一起是多麼不幸福，說他跟希斯結婚是因為她有足夠的錢讓他寫作。而他的馬婁在某種意義上，正是展現了錢德勒對"一個擺脱了希斯的雷蒙"的幻想，一個獨立的男人，一個不會對女人隨便動情的男人。所以，偵探馬婁是錢德勒幻想中的一種語調，一種生活態度。電影裏的馬婁經常贏得美人歸的好萊塢結局也因此讓錢德勒痛恨不已。1945年，美高梅公司買下了他的小説《湖中女》(*The Lady in the Lake* 1943) 的版權，並請他改編成劇本；但是後來他們又嫌錢德勒的劇本太長，而且缺了點女性觀眾需要的羅曼史，所以他們隨後又請了斯蒂夫費舍 (Steve Fisher) 重寫錢德勒的劇本。1947年的影片裏就憑空多了段馬婁和美艷女秘書的戀情，錢德勒因此公開嘲諷好萊塢説"真正的偵探是不會愛上任何人的。不過呢，性是好萊塢的至高法則。"因為只有他深深知道，在洛杉機的任何一條道路

上，等待着馬婁的永遠只有幻滅，而不是美人。

　　因為和好萊塢的美學格格不入，錢德勒在好萊塢的關係也是臭名昭著地壞。和金牌導演比利懷德 (Billy Wilder) 合作改編《雙重賠償》(*Double Indemnity* 1944) 時，倆人關係簡直到了一觸即發的地步。他們一起編劇，錢德勒不停抽煙，弄得屋裏騰雲駕霧一般，但他不允許懷德開窗，因為他不信任洛杉機的空氣。忍無可忍的懷德只好跑到廁所裏，在那裏呆上一段時間；而這又讓錢德勒懷疑他生殖器有問題。過了十星期，錢德勒就到公司告了懷德一狀，並為懷德羅列了長長一串他亟需改進的條目，比如，懷德先生不可以用專橫的語氣對錢德勒先生説："雷，你去開下窗行嗎？"但縱使倆人都對對方深惡痛絕，他們也從來未曾掩飾過對彼此才華的欣賞。懷德説："確實，錢德勒的每一頁都有閃電。"錢德勒説："和比利懷德合作縮短了我幾年壽命，但我從他那兒學了編劇。"不過，他們劍拔弩張的關係創造出的劇本卻出奇地好，《雙重賠償》獲得了奧斯卡最佳劇本提名。

　　錢德勒在給朋友約翰豪斯曼 (John Houseman) 的信裏説："像馬婁這樣的人是永遠無法過上像樣的生活的，因為在一個腐敗的社會裏，一個誠實的人是永無機會贏的。不然，他就得跟好萊塢的製片那樣墮落無恥。"而且，錢

德勒也借馬妻之口痛罵了好萊塢："你在好萊塢生活一輩子，你看不到一丁點電影裏看得到的。"最後，好萊塢也終於無法忍受錢德勒的傲慢、酗酒和冷嘲熱諷，終於在他改編完《高窗》(*High Window* 1947) 後解了他的僱；雖然，自1942至1947，他的四部小説六次搬上銀幕，參與編劇的包括威廉·福克納，似乎至今沒有一個作家享有好萊塢如此的厚愛。

菲力普馬妻

在錢德勒看來，古典的偵探作家都"太經營"，他們的偵探，包括福爾摩斯、羅平、瑪波小姐都太免疫於犯罪的世界，他們"不知道外面的世界究竟怎麼了。"而馬妻就不同了，他處身於一個充滿盜竊、欺騙、墮落和謀殺的黑色世界，連這個世界的"法官都可以藏一地窖的禁酒，而把口袋裏藏一小瓶酒的人送進牢房。"而馬妻偵探，按錢德勒自己的説法，是一個走在殘酷大街上的普通人，他"不殘酷，沒有被磨損，也不畏懼"；當然，"他既不是太監也不是縱欲者。他有榮譽感，絕不會拿一分骯髒的錢。講起話來帶一點粗野的智慧，有識人的本領。自然，他也窮。不然不會幹偵探。"他長年累月地叼着根快要掉

下來的煙，講話的聲音相當低，也再沒有助手華生，他得和他的當事人一起在聲名狼藉的洛杉磯出生入死，被綁架，被出賣，被女人愛被女人背叛。而他們對這個世界的救贖又全然不染如今動作片的那種虛張聲勢的花哨，很少見他們隨便拔槍，也不見他們飛簷走壁，他們用某種藝術家似的手勢和眼神把偵探變成了前衛藝術。而馬婁的精神氣質也因此更接近於海明威的英雄：屢敗屢戰，一路追蹤直到漩渦的中心。

在好萊塢，有不少令人難忘的影星演繹過菲力普馬婁：《老鷹接手》(*The Falcon Takes Over* 1942) 中的沃德邦德 (Ward Bond)，《謀殺愛人》(*Murder, My Sweet* 1944) 中的狄克波維爾 (Dick Powell)，《湖中女》中的羅伯特蒙特高梅瑞 (Robert Montgomery)，《漫長的告別》(*The Long Goodbye* 1973) 中的艾利奧特高爾德 (Elliott Gould)。不過，馬婁最完美的銀幕代理人肯定是無與倫比的堪富利保加，連一向對好萊塢百般挑剔的錢德勒本人也非常滿意保加的形象，認為他"沒槍也夠硬"。而保加確實為錢德勒的馬婁灌注了一種生色不動的激情，一種普通的尊嚴。所以很多大導演把保加的照片放在自己的電影裏，以此表達他們的敬意或惆悵。最著名的是例子是高達 (Jean-Luc Godard) 拍攝的新浪潮經典《斷了氣》(*Breathless* 1959)，裏面不斷出現保加

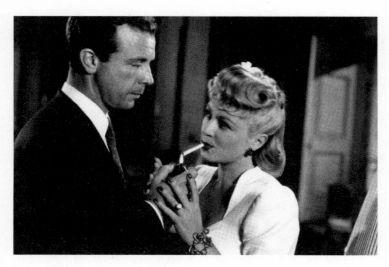

《謀殺愛人》

的電影海報，而籠罩該部影片的黑色氣氛又是絕對錢德勒式的。有意思的是，在四十年代，這些扮演中年偵探馬婁的演員們，在接戲前，大多面臨一個年齡的困境，需要改變他們早期的銀幕形象以確保他們在好萊塢的地位，尤其是狄克波維爾和羅伯特蒙特高梅瑞，他們在三十年代都是當紅小生，扮演的也多是年輕蓬勃、幸運熱情的角色；而自身命運灰暗的馬婁諷刺性地一一延長了這些影星在好萊塢的星運。至於在四十年代從"黑色電影"走上銀幕 (像《死亡之吻》、《告別過去》、《殺手》等影片) 的一些年輕影星，比如維克多馬丟爾 (Victor Mature) 和羅拔米湛 (Robert Mitchum)，卻經常只能演繹一些柔弱的、容易自殺又飽受折磨的年輕男人。所以，"黑色電影"的主人公似乎先天地排斥不成熟的男人和稚氣，而這似乎又和"黑色電影"的出身不無關係：錢德勒中年以後才開始創造他的馬婁，錢德勒本人一直與整個世界有一種疏離感，討厭呼喊的熱情和衝動。

格瑞爾太太

錢德勒為偵探電影奠定了"黑色美學"：路燈，霪雨，黑色風衣，骯髒的酒吧，色情而冷酷的音樂，神情古

怪的陌生人，街對面突然的一顆子彈，還有，風情萬種的黑色女人。這些黑色女人對她們的美貌和性引力一直有強大的信心，從不放棄任何一次的使用機會。錢德勒和懷德合作編劇的《雙重賠償》中就有這樣一個女人，一個一出場觀眾就知道不是好人的女人：戴着腳鐲，穿着緊身衣服，目光火辣辣；色誘了丈夫的人壽保險人去謀害自己的丈夫，因為這樣她就可以得到"雙重賠償"：十萬美金。

　　不過，這個黑色女人比起根據錢德勒的《再見，吾愛》(*Farewell, My Lovely* 1940) 改編的《謀殺愛人》中的格瑞爾太太來，又是小巫見大巫了。故事的開頭是好萊塢偵探馬婁被巨人馬羅爾脅迫着去找他八年未見的女友維爾瑪，八年來，馬羅爾一直蹲在監獄裏。同時，馬婁又受僱去當馬里奧特的保鏢，因為後者要去做珠寶交易。交易沒做成，馬婁被打昏，馬里奧特被打死。警方的人因此警告馬婁遠離馬里奧特的朋友阿姆托。不久，馬婁的辦公室來了一個叫安的女郎，她是來追蹤丟失的珠寶——一條項鏈——的下落和馬里奧特的死因的。馬婁發現她其實是珠寶商人格瑞爾的女兒。安因此帶着馬婁去見她的父親和繼母。這個格瑞爾太太一見馬婁就放出黑色閃電，她告訴馬婁說阿姆特正拿她的婚外情勒索她，又說他就是殺馬里奧特的兇手。但馬里奧特已經死了。第二天，馬婁帶着馬羅

爾去海邊，他要在那兒會格瑞爾太太。自然，在最後的一場情殺戲中，觀眾知道馬羅爾的女友其實就是現在的格瑞爾太太，而馬羅爾的八年牢獄之災也蒙他深愛的女人所賜；最後，也是因她而死，包括格瑞爾先生。

　　這個海倫格瑞爾可以說是黑色女人的代表。她極其迷人，帶着致命的性感。她第一次見馬婁的時候，穿的是低胸衣服，露臍，並在恰當的時候讓裙子從修長的腿上滑開去。第二次，她就直接找上馬婁的住處去了，她讚美馬婁的身體，並邀他去一家色情夜總會。在海邊的房子裏，她赤裸裸地引誘馬婁，讓馬婁去為她殺阿姆托，請馬婁和她一起過夜。但不久她就起了殺機，而我們知道其實她早就想把馬婁殺了。事實上，在這個電影裏，主要的男性除了馬婁在格瑞爾的勾引下活了下來，其他人都完蛋了。她過去的情人為她坐了八年牢，知道了真相後也還是愛她；她的丈夫一樣為了她可以做任何事，包括馬里奧特和阿姆特。影片最後，導演讓一直愛着馬婁的安和馬婁雙雙坐車離去，在車裏，馬婁去吻安，半途他又抽身從西裝內袋裏把槍拿出來；因為影片前面留着伏筆，海倫格瑞爾跟他說過：“當你帶着這把槍的時候，別吻女孩子，那會在身上留下瘀青。”馬婁那時說：“我會試着記住。”果真，他記住了她的話，而黑色女人的魅力也就持續到了最後。

《雙重賠償》

斯蒂芬發布爾 (Stephen Farber) 在《暴力和妓神》中寫到：“在戰爭和戰後年代，美國電影裏充斥了強大的女人，而且她們經常是以魔鬼或女妖的面目出現，滿懷的是貪婪和欲望，對她們所造成的痛苦完全漠然。這些影片無疑折射了戰爭時代美國人對那些走出內室行使男人權利的女性的恐懼……一種男性對女性的閹割。”不過，雖然這些帶槍的黑色女人在黑色電影中無一例外地被消滅了，但是，“邪惡的好萊塢”卻還是由衷地讚歎了這些黑色女人的致命魅力，而這裏也潛藏了錢德勒的道德曖昧：為甚麼他總是需要用尤物中的尤物去考驗他心愛的主人公——偵探馬妻？可以說，構成馬妻的道德陷阱的黑色女人其實也是錢德勒自己的道德困境。晚年的他，像男孩一樣從自己年老的妻子身邊幾番出走，雖然最後，他還是回到了希斯的身邊。

　　不過，錢德勒的道德困境卻為以後的世界電影開創了很多出路。在歐洲，新浪潮電影用黑色電影的框架創作了最好的故事，比如高達的《斷了氣》和杜魯福 (François Truffaut) 的《刺殺鋼琴師》(*Shooting the Piano Player* 1960)，黑色男人和黑色女人也獲得了更多人性的詮釋；而在好萊塢，布萊克愛德霍茲 (Blake Edwards) 開創的《傻豹》(*The Pink Panther* 1964) 系列則把黑色女人和男人都變成了卡通

式的人物：你如果無法愛他們，那你也絕對無法恨他們。不知道錢德勒看到現在的黑色人物會説甚麼，不過，在他的著名論述《謀殺的簡單藝術》裏，他關於偵探的説法應該永遠是真理："他必須是那個世界最好的人，也應當是任何世界裏足夠好的人。"

《大路》變窄

在名著《電影是甚麼》中，安德列巴贊 (André Bazin) 用了三分之一的篇幅討論"意大利新現實主義電影"，因為在他看來，"就電影生產的重要地位和影片的質量水平而論，今天對電影的理解最為深刻的國家恐怕就是意大利。"巴贊的這個論斷不算驚人之語，威尼斯電影節作為世界上最古老的電影節是一個腳注，另一注腳則是，1935年，墨索里尼時代建立的羅馬電影試驗中心比法國高等電影研究學院還要早八年，所以，追述意大利電影史，可以發現，意大利的思想成果都能直接且第一時間在意大利電影中獲得表達。事實也是，出身"高眉"的意大利電影至今能夠在各個階段影響影史進程，尤其是在新現實主義電影時代。

在意大利新現實電影風生雲起的過程中，費里尼 (Federico Fellini) 的出現則是意味深長的，尤其是他的《大路》(*La Strada, The Road*)，幾乎是意大利電影里程碑時代的一道分水嶺。

一、新現實運動

　　1942年，維斯康堤 (Luchino Visconti) 完成《沉淪》
(*Obsession*)。這部影片講的是一起案件，理論上不符合"新
現實主義電影"的定義，不過對照1947年的同題好萊塢版
本，由拉娜特納 (Lana Turner)和約翰卡菲 (John Garfield) 主
演的《郵差總按兩次鈴》(*The Postman Always Rings Twice*)，
《沉淪》的"新現實性"就浮現出來了。

　　在《郵差總按兩次鈴》中，我們看到，人物活動的空
間是為姦情和兇殺準備的，攝影機的位置相當表現主義，
使得特納和卡菲的罪行因為社會環境的封閉和真空而呈現
出宿命的意味，如此，影片題旨關乎的是欲望和道德，人
和上帝的差別。但是，維斯康堤的電影邏輯完全不同，影
片中的意大利社會是當下的是鮮活的，以唯物主義的方
式，《沉淪》表達了最樸素的導演理念：意大利的人、意大
利的罪，都是意大利的產物。藉此，電影中的事件擺脫了偶
然性，有了"真實性""現代性"和"當代性"，這三個
性質，就是1945年的電影《羅馬，不設防城市》(*Rome, Open
City*)，也就是新現實主義開山之作的公認性質。

　　當然，很多電影都可能具有"真實性""現代性"和
"當代性"，在羅西里尼 (Roberto Rossellini) 的電影《羅

馬，不設防城市》之前，也有描寫現實的力作，但是意大利的新現實電影運動因為直接和唯美主義電影進行對話，使得這場以美學衝突為表象的電影運動，掀起了世界範圍的電影新浪潮，並且旗幟鮮明地確立了電影新原則，比如新聞性和紀錄性，比如實地拍攝和非職業演員。新現實的電影作者激情洋溢地提出，自行車不用扮演自行車！偷自行車的人也不用扮演偷自行車的人！由此，沒有名演員，甚至沒有一個職業演員的電影藉由自己的美學存在孕育了自己的美學體系，並且通過一代意大利新現實導演的努力，使得這種創舉變成了成熟的理論。我們從第昔加(Vittorio De Sica) 的電影《單車竊賊》(*Bicycle Thieves* 1948) 就能看出，從素材本身產生的敘事方法，在排除了倒敘、閃回等精緻技巧後，發育出一種格外自然格外飽滿也格外透明的結構形式，這種形式的鮮明和直觀不僅讓影片的內容和演員的動作完全合一，而且可以最方便地把作者的觀點傳遞出來。

不過，在新現實運動發生了大半個世紀之後，我們也可以檢討一下這個運動本身所攜裹的問題。尤其，在一個已經經受過、現在仍然經受着恐怖和仇恨困擾的世界中，如果現實只是作為控訴的對象、貧窮的象徵，而觀眾在整個影片中，幾乎看不到人物對現實本身的熱愛之情，那

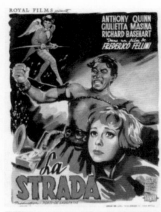

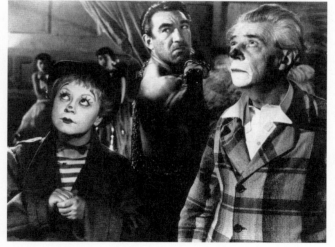

麼，苦難敘事的生機在哪裏？另外一方面，完全不考慮戲劇性的創作意圖也會造成一個明顯的弊端：失去觀眾。維斯康堤的《大地在波動》(*The Earth Will Tremble* 1948) 便是例子，影片為表現一個極簡單的情節拍了三個小時，加上西西里方言，畫面風格還拒斥字幕，搞得意大利人都聽不懂，那麼，觀眾有沒有理由對新現實電影説"我看不下去"？

事實上，整個五十年代，圍繞着新現實運動，一直有"危機説"。不管是歸因於國際環境，還是強調意大利社會的危機，反正，達成的共識是，新現實必須有所改變才能繼續生存。費里尼就是在這樣的語境下出來的。

二、大路，現象學現實主義

費里尼的《大路》是一種轉換。

新現實運動的途徑是，對當代生活提出政治經濟觀察，藉此讓人民反省生活並抗議生活，但費里尼似乎不願意在這條既定道路上繼續前進，他不安於也不擅長從歷史角度去分析社會現狀，某種程度上講，他部分回復到了戰前對神秘主義以及純粹風格的追求。所以，"把費里尼開除出新現實運動"的呼聲在他的有生之年一直響到現在，

尤其在左翼電影評論家看來，費里尼的"藝術風格"對"現實主義"是一種傷害。不過，對於這種"傷害"，巴贊認為，"為了譴責這個現實，不必心存惡意，"因為，"世界在應該受到譴責之前只是一般的存在，""而意大利電影的一大功勞就在於它再一次重申，藝術上的寫實主義無不首先具有深刻的審美性。"所以，巴贊明確提出，"把費里尼開除出新現實主義的企圖是荒唐可笑的⋯⋯他的寫實主義始終是個人化的，就像契訶夫或杜斯妥也夫斯基的作品一樣。"費里尼自己亦認為，從四十年代的新現實經典走到《大路》，是有一貫性的。在這個問題上，巴贊和費里尼一起駁斥了那些極左影評家，認為他們窄化了新現實運動，將一個廣闊的社會藝術運動窄化為"新""社會""寫實主義"，其後果是窒息新寫實運動。對於狹隘左派理論家的口號，"惟一有效和有價值的電影就是描寫你身邊的人和事"，費里尼激烈回擊："新現實不光需要擁抱社會現實，還需要擁抱精神現實，形而上現實，所有發生在人內心的現實⋯⋯換言之，所有的東西都可以是現實主義的，在想像和現實之間，我看不到明確的界限。"

巴贊後來把費里尼的這種傾向標籤為"人之新現實"(neorealism of the person)，艾夫理 (Amedee Ayfre) 名之

"現象學現實主義"(phenomenological realism)，以此表明新現實不一定非要局限在歷史和社會的範疇裏。

　　《大路》就被艾夫理理解為"現象學現實主義"的代表作。電影開頭，我們看到小破屋和流浪漢。如果讀過費里尼訪談，看到小破屋和流浪漢，你是會莞爾的。在那個對談中，費里尼嘲諷狹隘馬克思主義影評人說，"看到小破屋，他們叫，新現實！看到流浪漢，他們叫，新現實！"嘿嘿，費里尼很得意，瞧瞧，"多麼新現實的《大路》！"該有的元素都有了，貧窮不美還有些傻的傑爾索米娜，被自己的媽媽以一萬里拉的價錢賣給了藏巴諾。一萬里拉是多少錢呢？傑爾索米娜和藏巴諾後來在一家亂哄哄的小酒館吃飯，化了4200里拉，而在第昔加的《單車竊賊》中，舊自行車是6500里拉。反正，貧窮解釋貧窮，形貌小小的傑爾索米娜跟着也是窮人的流浪藝人藏巴諾上路了。在現實主義最悲慘的地方起步，《大路》完全可以成為另一部《單車竊賊》，但費里尼沒這打算。中途，藏巴諾和傑爾索米娜遇到了伊爾馬托，伊爾馬托因為和藏巴諾亂開玩笑，最後被藏巴諾失手打死。對伊爾馬托深有好感的傑爾索米娜因此崩潰，神經失常後，她被藏巴諾拋棄在冰天雪地。隔了幾年，藏巴諾得到她的死訊。

　　影片中，隨着故事的發展，背景裏的社會歷史面貌越

來越模糊，一路上，觀眾和傑爾索米娜一樣，跟着藏巴諾畫着美人魚的車子走啊走，路邊演出也好，結婚演出也好，都看不出當地的社會特徵，即便有一次，我們明確知道傑爾索米娜到了羅馬，但這個羅馬是超現實的，而這種超現實特徵，也傳遞給了傑爾索米娜一路遇到的人，不管是修女，還是病床上的傻孩子，都不像是塵世裏的人，也就談不上新現實特徵了。就這樣，傑爾索米娜跟着藏巴諾走江湖，因為沒有路線圖，也就沒有時間感，而電影中的台詞，更加劇了這種非現實傾向。比如，傑爾索米娜問藏巴諾："你打哪來？"藏答非所問："從我老家。"傑爾索米娜繼續："你生在哪？"藏答："在我爹家。"而教堂裏的修女則對傑爾索米娜說，我們兩年換個地方，以免對一個地方生出感情，耽誤了對上帝的伺奉；分手的時候，修女還對她說："你跟着你的新郎，我跟隨我的。"從這樣的對話中，我們看到，費里尼的興趣越來越集中到人性的非歷史主義的描寫上。

可資比較的是《單車竊賊》，在這部電影中，我們看到，意大利的那些主要民間機構通過安東尼奧尼和他的小兒子一一呈現，父子倆在羅馬街頭尋找他們丟失的自行車，鏡頭掃過都是生活現場，無論是街頭的公共汽車，小餐館裏的奶酪炸雞，排隊算命的人，為了兩勺湯祈禱的窮

人，還是後街的地痞流氓，黑車市場的價錢，都是現在時態的羅馬，一個需要修正但人氣旺盛的羅馬。可是，費里尼好像是有意要避開這些，他在沒有政治經濟學所指的小鎮打轉轉，使得影像的能指越來越脫離語境，那麼，《大路》要表現的是甚麼呢？

事實上，如果只從電影敘事學看，《大路》的故事結構和《單車竊賊》非常相似，段落片段化，通過互相疊加取得效果，章節之間沒有明顯的因果關係，沒有情節劇的緊張和戲劇效果，換言之，如果費里尼要打造一個情節劇，那麼，憑着他的技巧，藏巴諾、傑爾索米娜和伊爾馬托之間很有張力的三角關係可以被處理得相當清新脫俗，但這不是費里尼感興趣的。

費里尼對情節劇不感興趣，這個，我們從費里尼對藏巴諾的賣藝處理就能看出。藏巴諾在影片中一共賣了五次藝，分別發生在電影第六分鐘，第十三分鐘，第四十八分鐘，第八十四分鐘，第九十八分鐘，以中間一次為座標，賣藝發生段落呈現出前後對稱性。藏巴諾賣的藝具有相當風險，他赤裸着上身，鐵鏈條繞胸一周，連結的地方是個鐵鈎，他的開場白都一樣："大家好，五毫米粗的鏈條，現在，捆上胸，我要用胸肌撐開這個鈎，這塊布是以防出血時用的，也許會出血，身體弱的人請不要看，也許鈎會

刺到肉裏，我先忠告大家，開始吧！"而在第五次賣藝前，也就是影片接近結尾的最後一次賣藝前，藏巴諾因為偶然得知了傑爾索米娜的死訊，這個向來粗暴冷漠的男人突然之間有了軟弱和悲傷，所以，當他最後一次赤裸着上身，而且明顯有了衰老的跡象時，他說完"開始吧"，我們心裏就開始發顫，幾乎是百分百，這個男人會血染鐵鈎，得到命運的報復。但是沒有，這個從渾噩中獲得蘇醒機會的男人還是憑着一身蠻力成功掙脫了鎖鏈。

在我看來，沒有發生的流血事件標誌了費里尼對新現實的修正。十年來，我們已經被太多的銀幕鮮血弄紅了眼睛，即便是看《大地在波動》看《單車竊賊》，雖然影片中的很多段落也是詩意盎然，但觀眾的心總是懸着，看電影多少有些受難感，所以，費里尼的出現，有些像里爾克的詩歌，"但有一個人，用他的雙手，無限溫柔地接住了這種降落。"

由此，費里尼對傳統戲劇結構的背離顯示出雙重性，一方面，對情節劇的拋棄讓他和新現實先驅取得了認同，另一方面，他在拋棄情節劇的時候，沒有像標準新現實電影作者那樣從新聞報導社會問題入手去調整焦距，費里尼轉向了內心現實，而這種轉向，內在地包含了費里尼對新現實運動的態度，也規定了他後來的電影方向。從《大

路》看，艾夫理對費里尼的"現象學現實主義"概括，的確是準確的，但是，這種現象學現實主義，在費里尼以後的電影中，"現象學"會得到強化，現實主義會弱化，蛛絲馬跡在《大路》的"兩條道路"之間就呈現了。

三、兩個角色，兩條道路

《大路》中的第二次賣藝，發生在影片的第十三分鐘，傑爾索米娜在這個階段是最開心的，藏巴諾的粗暴冷漠，還不能傷害她，因為感情上，她還沒依賴藏巴諾，同時呢，她也學會了賣藝，而且，她的進步是那麼大，接下來，在第三次賣藝中，她甚至要開始唱主角了。

這是第二次賣藝的一段，藏巴諾預告他們要演一段喜劇。

傑爾索米娜和藏巴諾分別出場，倆人互相打招呼——

"早上好，傑爾索米娜。"

"藏巴諾。"

"你不怕我嗎？不，你不怕我拿的槍嗎？如果不怕就跟我一起去打獵好嗎？"

"不是槍，是大炮，笨蛋。"圍觀的鄉人因為傑爾索米娜的滑稽表演，鼓掌歡笑。傑爾索米娜繼續説："野鴨在哪裏？"

倆人逡巡一番，藏巴諾說：“如果沒有野鴨，你當野鴨，我當獵人好了。”

　　傑爾索米娜慌忙說：“不要。”不過她還是順從地當起了野鴨，藏巴諾於是瞄準傑爾索米娜，槍響，倆人同時倒下。

　　這個在所有關於《大路》的評論中都被略過的細節，被馬爾克斯 (Millicent Marcus) 抓住，他認為，這一段就是整個影片的一個縮微表達，藏巴諾向傑爾索米娜開槍，野蠻的力量把傑爾索米娜打倒了，但也同時把他自己震倒在地，而且，我們看到，藏巴諾四腳朝天，樣子更為狼狽。由馬爾克斯的這個思路來看《大路》，似乎可以從藏巴諾和傑爾索米娜的兩種性格和兩個命運中讀取到費里尼的曖昧態度以及意大利電影的兩條道路。

　　電影中，藏巴諾一直是一個粗手粗腳充滿獸欲的男人，伊爾馬托譏嘲他說：“馬戲團需要更多的動物”，傑爾索米娜也曾悲傷地對他說：“你是野獸，你從不思想。”按巴贊的說法，電影中的藏巴諾沒有進化的痕跡，他雖然自給自足，但是一直停留在物理階段，他吃，他性交，他打人，就像他每次掙脫鎖鏈，觀眾得不到精神的快樂，而他的一生也將不斷重複這個動作。所以，藏巴諾是最地面最原始的一種表達，相比之下，連自己母親都

認為有些弱智的傑爾索米娜，則很快從一個完全無知的小動物，進化成了對愛對自己有全新覺悟的人。跟着藏巴諾賣藝的時候，她憑本能和善良的天性生活，碰到伊爾馬托後，她開始思考"一顆小石頭的用處"，所以，就像她很快成了倆人賣藝組的主角，她在感情上也迅速成熟，趕到藏巴諾前面去了，終於有一天，他們旅行到海邊，傑爾索米娜充滿柔情地向藏巴諾傾訴："曾經我夢想回家，不過現在，你在哪兒，家在哪兒。"

但傑爾索米娜的抒情卻遭遇藏巴諾最物質的反應，和傑爾索米娜一起仰望星空，他的世界依然是飲食男女。過於高大笨重的身體好像拖住了他束縛了他，讓他完全沒有能力像小小的傑爾索米娜那樣，從生活的局限中逃逸出去思考生而為人的意義。這是藏巴諾的大路。

不過，藏巴諾的大路雖然形而下雖然野蠻，他活了下來。傑爾索米娜的大路儘管有詩意，卻要了她的命。很多次，費里尼的太太，也就是傑爾索米娜的扮演者瑪西娜（Giulietta Masina）說，傑爾索米娜就是費里尼。隱喻的意義上，我們是不是也可以說，通過《大路》，費里尼隱晦地表達了，在意大利，新現實的道路就是藏巴諾，而他自己的電影道路，是傑爾索米娜？

手中握着石頭，頭上頂着群星，傑爾索米娜，或者說

費里尼穿越了新現實。《大路》以後，他的電影越來越走出物質世界的局限，指向精神世界、形而上世界。因此，把《大路》中兩位主人公的命運，詮釋為費里尼對意大利兩條電影道路的一次模擬，我以為是貼切的。不過，在說明兩條道路的區別時，必須引入"伊爾馬托"所代表的維度。

電影中，伊爾馬托常常身上背一個天使翅膀，傑爾索米娜心靈和愛情的啟蒙都和這個輕盈的小丑有關，所以，站在天空和大地之間的傑爾索米娜，頭上是伊爾馬托，腳下是藏巴諾，照情感邏輯而言，她毫無疑問應該和伊爾馬托在一起，但是，她沒有跟着馬托走，而是選擇留在了笨重粗魯的藏巴諾身邊。

這是費里尼的抉擇嗎？影片最後，傑爾索米娜以歌謠的方式回到塵世，隔着籬笆把藏巴諾蒙昧的心和鋼鐵肺打動，既是精神，又是肉身。而費里尼的電影決心也在這一刻被揭示出來：現實主義沒有級別，可以是社會新聞，也可以是夢境和記憶。事實上，可以說，這是最好時刻的費里尼，他站在道路的分岔口，有無限可能性。

四、《大路》變窄

但是電影史上沒有自由人。費里尼和這個行業裏的所

有偉大先驅一樣，最終要接受行業的打造。

　　從頭說起。1952年，費里尼就籌備《大路》了，他和匹那利 (Tullio Pinelli) 先是想表現一個中世紀的流浪騎士，後來，吉普賽和馬戲團的生活吸引了他們，匹那利後來回憶：“每年，我都從羅馬到都靈去，去看我的家人我的父母。當時還沒有現在的大路，我們必須翻山越嶺。就在那些山路上，我看到了藏巴諾和傑爾索米娜：一個高大的男人駕着一輛搖晃的卡車，車身上畫了美人魚的圖畫。一個小女人在後面推着那卡車。這個場景立刻讓我想到了在皮特蒙特的經歷，那裏的集市，男人女人，不受懲罰的罪。因此我一回到羅馬，馬上告訴費里尼我有了新主意。他告訴我他也有了新主意。令人驚奇的是，我們的新主意是那麼相似。他也在想流浪漢，不過他的想像集中在馬戲團上，如此我們把各自的主意合併，開始了《大路》。”1953年，劇本定稿。不過，製片人不喜歡讓瑪西娜來演傑爾索米娜，而費里尼寫劇本的時候，完全想着瑪西娜。瑪西娜呢，讀了劇本之後，也非常喜歡這個角色，所以，在沒有一分資金到位的狀態下，他們就自己動手為《大路》拍樣照，最後，卡羅龐蒂 (Carlo Ponti) 和蒂諾羅蘭第斯 (Dino De Laurentiis) 接手，彼此合作還算順利，因為費里尼太想拍這部電影，所以願意把資金壓到最低，而

且他有信心憑着以後的榮譽來報答他的演員。

　　1954年9月6日，《大路》在威尼斯電影節首映。影評人拉尼艾 (Tino Ranieri) 如此報導："那個夜晚古怪而嚴酷。大廳裏沒有暖意。觀眾顯得心煩意亂，坐立不安又一觸即發。當費里尼和瑪西娜走進劇院時，他們只得到一些側目。如此影片開場，氣氛寒冷。我們只好說，可能參加者都精疲力竭了。但《大路》絕對不是失敗之作。它很不錯，有時甚至很美。觀眾開初還不喜歡它，但漸漸地好像有所修正。但不管怎樣，當晚，《大路》沒有得到它應得的掌聲。"接下來的情勢就更為緊張，而且直接導致了意大利兩大導演的失和。

　　當時電影節傳的消息是，當局要為維斯康堤的《戰國妖姬》(Senso) 護航，因為這部電影製作奢華。而同時呢，大貴族出身的維斯康堤其時還被視為新現實主義的旗手，費里尼則被命名為唯心論電影的代表，所以左派評論也願意維斯康堤得獎。但該年的金獅獎卻頒給了卡斯特拉尼 (Renato Castellani) 導演的《殉情記》(Romeo and Juliet)，《大路》和伊力卡山 (Elia Kazan) 的《碼頭風雲》(On the Waterfront)、黑澤明的《七俠四義》、溝口健二的《山椒大夫》並列銀獅獎。

　　這個結果引起軒然大波，維斯康堤臉色鐵青，他的粉

絲團開始騷亂，矛頭直指《大路》劇組，最後還動了拳腳，搞得本來要在阿麗達瓦里 (Alida Valli，《戰國妖姬》主演) 和瑪西娜之間角逐的"最佳女演員"獎項最後被放棄。粉絲之間的戰爭直接導致了兩位大導演失和十年。現在回頭看，當年的這場粉絲戰爭真是有些"誤會"。首先，《戰國妖姬》時代的維斯康堤早不是《大地在波動》時候的年輕的馬克思主義者，而天主教出身的費里尼也絕對不是一個唯心論者，但左派影評人卻毫不猶豫地把《大路》命名為"反動"，搞得中庸的電影雜誌含糊其辭："因為年輕人不容易看出這部電影的意思，而且男主角顯然缺少道德約束，我們建議這部電影只向成人開放。"而維斯康堤，因為《戰國妖姬》的失敗，也很不高興，說費里尼的電影是"新—抽象主義" (neo-abstractionism)，幾天後，兩大導演在米蘭一個大飯店的大堂遇到，維斯康堤避開了。之後，他們不是避開見面，就是裝作沒看見對方。據說，費里尼有一次停車，還對他的同伴說，小心點，如果維斯康堤經過，他會朝車裏吐痰的。

　　回到1954年的意大利，當時，右派當政，但文化領導權在左派手中，而因為費里尼不幸被左派視為新現實的叛徒，所以批評家不斷地從他的影片中找碴，但說的話都是言不及義，而且評論還互相矛盾，有人說導演太幼稚，有

人說導演過於聰明。有人說過於風格化，有人說缺乏風格。只有帕索里尼認為《大路》是當之無愧的大師之作，而這個觀點，倒被法國同行分享。五十年代的法國，超現實已經取得了勝利，所以評論界全體向《大路》鼓掌，搞得當時最權威的馬克思主義批評家喬治薩杜爾 (George Sadoul)，開始受意大利左派評論影響否定《大路》，受了法國影響後，也換了說辭。這樣，在意大利以外的地區，費里尼到處斬獲榮譽，而瑪西娜則被影評家稱為“女卓別林”。

因此，一個吊詭的現象是，因為意大利新現實主義對《大路》的拋棄，《大路》中的新現實因素似乎真的被清除了，它越來越被描述為一次“精神之旅”，在這方面，費里尼自己也幫了忙。費里尼接受採訪喜歡說，意大利後來還有了“傑爾索米娜俱樂部”，還說有一次，瑪西娜遇到劫匪，後來費里尼去報警，包包不久就回到他們家，但不是警察找回來的，而是匪徒自己寄回，裏面東西沒少，只多了一張卡片，寫着：“傑爾索米娜，請原諒我們。”

費里尼把“傑爾索米娜”偶像化導致的結果自然是極端非現實主義的，不過，費里尼對“傑爾索米娜”的反新現實表達，追根溯源的話，意大利本土對《大路》的窄化是很大的因素。這個現象，其實以各種方式發生在世界電

影史上的任何一個段落。比如，在中國，無論是第三、四、五代，還是第六代，都受到諸如此類的窄化。以賈樟柯為例，《小武》出來後，評論界高度歡呼《小武》的"新現實"面向，使得這部作品中的"底層"因素成了流行，《小武》的其他一些面向則被忽略，這樣，在主流評論和主流媒體的主導下，《小武》原本飽滿的一面經過"重讀"留下一些"重金屬"，搞得賈樟柯最終只能以《二十四城》的方式來講故事。當然，這樣說，有粗暴之嫌，但我想，當我們重新整理電影史，的確不能忽略這些文化因素。從《大路》的創作起源看，費里尼開始時候的狀態是無主的是寬闊的，他介入敘事的路徑很多，從中世紀的浪漫的到新現實的寫實的，但是越來越多的力量滲透進來。來自好萊塢的奎恩，不可以被塑造得太壞，保證了影片最後的抒情性，瑪西娜獲得派拉蒙的認可使她走上國際舞台，這讓傑爾索米娜身上的批判性成了時尚性，最脫語境化的人物是伊爾馬托，他這一類人物後來成了費里尼的簽名，裝神弄鬼的調調變成大師記號，賈樟柯《三峽好人》中出現的走鋼絲也屬於此類修辭。不過，這裏重點要反省的是"左翼力量"，因為一種美好偉大的力量在發生過程中所可能犯的錯誤是令人扼腕的。

　　本來，《大路》中，藏巴諾和傑爾索米娜的感情也可

以轉化成《單車竊賊》中的父子感情。畫着美人魚的三輪摩托在風裏開，藏巴諾不也摸出一個蘋果遞給傑爾索米娜？他把傑爾索米娜丟棄在雪地裏，他內心的恥辱感，難道就比"偷自行車的人"弱？再說了，傑爾索米娜為甚麼不願跟伊爾馬托走，在良心和道德都沒法認同藏巴諾的情況下，還願意跟着粗魯的藏巴諾？這些，在《大路》公映後，左翼影評人對此都不作評論，而在法國超現實取得勝利的語境下，伊爾馬托所帶有的超現實意味得到了掌聲，以後，無論是在電影的人物意義上，還是在電影史的修辭意義上，費里尼對藏巴諾的感情被忽略被犧牲，意大利左翼影評的批判和法國評論界的讚美，合力為費里尼選擇了未來的電影主人公：伊爾馬托。

費里尼後來的道路，幾乎就是天才型導演的道路，漸次告別新現實主義時代飽滿又充滿生產性的美學體系，"費里尼腔"開始形成，對於一個大導演而言，這是開始，也像是終結。

例外

一

1960年，大島渚寫下《文字》，説到"作者的衰弱"，他有這樣的話——

> 高達的《斷了氣》暗示出的很有意思的一點是：作者很明顯不希望一生都靠做導演來吃飯生活，電影從頭至尾都傳達了導演的這個強烈的主觀願望。

接下來，大島就感歎，"那些可憐的日本導演，可憐的電影界人士不能讓自己有這個意識。他們不能不考慮這份工作的穩定性與長久性。"這種感歎，"作者很明顯不希望一生都靠做導演來吃飯生活"，在1960年全球性的"新浪潮"語境裏講，可以説是自然而然，因為"新浪潮"顯然把最動盪的精神注入了電影，而且，大島渚對高達的分析，完全可以説是夫子自道。

不過，時間已經偷換了很多概念，今天的情況是，

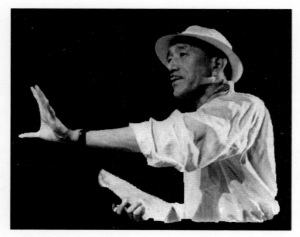

小津安二郎

"希望一生都靠做導演來吃飯生活"成了更重要更艱難的命題，大島渚當年提到的"那些可憐的日本導演"，放置到當下的電影界，就該是令人尊敬的日本導演了，而在所有這些當年"可憐"今天"可敬"的導演中，小津無疑標示着電影世界最純粹最基本的意志。

而在小津這邊，他一直就對日本新浪潮諸將不滿，在他病倒前，有一次宴會中他抓住後輩導演吉田喜重，一頓亂罵。據吉田記述，當時小津反復説，"我和你的電影水火不容！""電影導演是甚麼，不過是披着草包，在橋下拉客的妓女！"吉田回憶："小津先生醉得迷迷糊糊，不住地搖晃着魁梧的身軀。我一方面切實地感到這個人具有肉體、同時又痛感到自己早已拋棄了適於作娼妓的肉體。"

小津為甚麼要把電影導演説成妓女呢？吉田認為，小津説自己是拉客的妓女，是從反面表露他的自尊心。當然，聯繫波德賴爾把作家看成妓女的説法，我們也可以在對比中強調小津的現代面向。不過，我倒是更願意從小津當時身內身外的絕望狀態來看他的這個比喻，到1962年，他的各種聲名步入低谷，電影排名很不如意，連續兩年位列松竹年度倒數第二，電影導演不再是可以袖手金錢的藝術家，現在的導演毋寧説是籌錢的。因此，"導演就是妓女"這種自我貶損的説法，表達的就是對江河日下的大製

片廠的一種痛心疾首，同時也呼應越來越明顯的電影中的金錢意識形態。

所以，小津自比妓女完全是憤激之辭，不像波德賴爾是一種現代透視，而小津一生所為，恰是為了反擊"導演就是妓女"。電影史上，不曾有導演像他那樣把電影看得如此尊崇，也從來沒有更受攝影機禮遇的演員。幾乎是單槍匹馬，小津為電影這個行業規範了最質樸也最高貴的禮儀，雖然，這種行為在左翼電影如火如荼的歲月曾經被批判為保守。

小津的擁躉很多，小津的批評者也很多，著名導演今村昌平就是一個。今村進入松竹時，松竹用的是學徒制，新人分配進入當時的七個導演組當"副導"。當時年輕影人都渴望能進入木下組，覺得木下惠介才是真正的電影大師。電影廠為了搞平衡，讓年輕人猜拳，今村後來說："我是猜拳輸掉，才到小津組拍片的。"今村成了小津的第五副導後，每月收入僅夠六十碗陽春麵，因為這樣的收入差異吧，今村對底層特別敏感，也對小津老拍中產階級越來越不滿，在採訪中，今村這樣說：對於我們這些在黑市長大的人來說，根本沒有見過小津電影裏的家庭。要說榻榻米，我們也只是看過黑市中那些又小又髒的而已。因此，今村曾經激烈地批判小津拍出的那些白白淨淨又高雅

又尊嚴的日本客廳，"讀紅色書，用黑色貨，看白色電影"的今村在跟拍了三部電影后也離開了松竹，甚至由此對電影都產生了懷疑："是否只有喪失情感的人種，才能成為導演？"

今村後來拍的一系列情感濃烈的電影這裏不談了，本文要問的是，今村對小津的指責成立嗎？小津戰後對中產階級的反復描寫就是一種腐朽嗎？

很顯然，小津從來不是一個左翼電影人，他早期作品中的批判現實主義也絕對不是我們所熟悉的《桃李劫》或《十字街頭》這樣線條鋒凌的唱腔，相反，我們常常發現，為了幽默，他犧牲了很多批判性，讓小津念茲在茲的不是殘酷的現實，而是面對現實保持的尊嚴和體面。另外一方面，戰前他拍攝的大量底層電影，常常強調的是街坊之間的大家庭感覺，小孩互相出入，大人借油借醋，但這個底層在戰後迅速失去了昔日的親近，而他所需要的人口有層次的家庭只有在中產階層才能看到了。如此，中產階級幾乎成了帝國的最後象徵，沒有金錢問題只有吃飯喝酒的場面於是全面取代戰前的煩惱，成了小津戰後電影的全部題材，所以對小津的批評光就內容來說，絕對成立；但是，批評無法解釋小津的無限動人，無法解釋我們在看小津電影中普遍感受到的溫暖。

例外

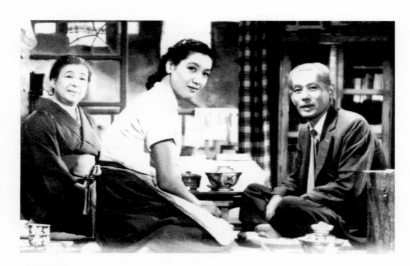

東京物語

不誇張地説，小津電影展現了保守主義最好的一面，用佐藤忠男的《小津安二郎的藝術》結尾的話説："一般來説，保守主義往往狐假虎威，走向反動，可是，小津自始至終探索人類的軟弱，這是罕見的例外。"

二

　　小津的最好研究者佐藤忠男所總結的小津電影美學這裏不重複了，事實上，看過任何一部小津電影，尤其是他的那些中晚期作品，都會對小津美學有所感觸。他的固定機位。他的相似形構圖。他的攝影速度。當然，也有人看不慣，比如小津的好幾任副導演都抱怨，跟着小津學不了甚麼。不過，每一個回憶他的人都提到一點，小津就是那種天然要把一生和電影聯繫在一起的人，而這就是他的最大電影理念。至於他反反復復用同一部電影叩問的，一直是最根本的東西。

　　這"最根本的東西"，在小津的電影中，就是兩代人的關係。不過，以日本侵華戰爭為分界線，小津戰前的電影表現的常常是父親和兒子，戰後卻鍾愛以父親和女兒為題材。為甚麼"兒子"換成"女兒"呢？小津研究專家很多持這種説法，認為小津的"父子情"概念源於他早年對

美國電影的熱愛，這個說法有根有據，而且至今看來，好萊塢表現得最動人的感情常常就是父子情。但問題的關鍵是，為甚麼戰後的小津要轉向表現"父女情"呢？

其實，小津一直有一個觀點，有母親有兒子的家庭是家，有父親有女兒的家庭也是家，光父親和兒子就不算家，這種觀點在電影《東京之宿》中表達得特別明顯。坂本武帶着兩個兒子流落東京，如果吃飯就沒錢住宿，如果住宿就沒錢吃飯，野地裏爺仁看到同是天涯淪落人的岡田嘉子和她的女兒，雖然對方的狀況其實更悲慘，但坂本武和兒子都羨慕對方，影片也表現得很明顯，有媽媽有女兒就是家，沒女人的家庭不像家。家庭的崩潰一直是小津最關心的命題，只是這個問題在戰前表現得還不是那麼突出，在戰後就成了最為核心的問題，而表現家庭崩潰，以小津的觀點，父女關係顯然要比父子關係更具有說服力。

延着這一思路，小津的人物越來越從社會關係中脫離出來，雖然戰後電影的主人公常常還是公司高層，但笠智眾也好，佐分利信也好，老闆經理這些頭銜從來只是身份標誌，表達的是他們可以不用操心柴米油鹽，而他們操心甚麼呢？女兒的出嫁。女兒走了，鰥夫父親的家也就沒有意義了。反反復復用同一個題材，同一批演員拍攝，小津的電影從戰前到戰後，人物變得更純粹，事件則更單純。

168 毛尖｜一直不鬆手

就像佐藤忠男說的，"作品內容越是沒有稱得起故事的故事，越是沒有像樣的戲劇因素的表現，它本身就越純粹。"而在拍攝技術上，於無聲電影時代所不得已採用的一些技術，小津自覺地在有聲電影時代繼續使用，而且發展到風格的境地：不移拍，不搖拍，沒有漸隱漸顯，不疊印，不特寫，一段的開頭一定有風景，然後人物出場，人物一定朝攝影機說話，不亂動。基本上，在有聲片時代，他完美了無聲片的形式。

關於小津堅持的這種單純或純粹，有一個例子可以說明。1932年，小津拍攝了《我出生了，但……》，1959年，他重拍了這個題材，取名《早安》。在這兩部電影中，分別有一個令人難忘的噱頭，它們也是經常被比較的兩個噱頭，而且電影界一般也都認同早期的這個噱頭更有價值。

《我出生了，但……》中的噱頭是這樣的：一群孩子中的發號施令者，一旦豎起他的兩根手指，那麼被施令的孩子就該"嘿，倒地"！這個噱頭尤其得到左派影人的讚美，覺得它隱喻了成人世界的關係，尤其是電影中最後被施令的那個孩子，他的父親是個老闆，在現實世界中可以把施令孩子的父親變成小丑。相反，《早安》中的噱頭好像沒有甚麼意義，它是小學生中的一個荒唐念頭，認為只

小津安二郎

要堅持吃滑石粉，那麼就能隨意控制放屁。很多影評人認為這個噱頭只是滑稽的風俗寫生，而且多少有些胡鬧的性質，不過，從《早安》中的一個題旨看，小孩攻擊大人每天說的那些"你好""天氣真好"也就是屁話，我們倒也不能說這個噱頭就純屬無稽。而且，如果從小津追求"純粹"來說，"放屁"這樣的插曲真是不能再單純了。

而這種幾乎是天真的純粹，在我看來，構成了小津電影最明亮的部分。《晚春》是小津電影中特別令人感到生之無奈的一部，但影片卻時時令人莞爾。比如其中一段，笠智眾和妹妹杉村春子商量原節子的婚事，因為對方叫佐竹熊太郎，倆人有這樣一段非常認真的對話──

杉村：嗯，熊太郎……

笠：叫熊太郎不是挺好嗎？雄赳赳的……

杉村：可是，叫甚麼熊太郎，這兒 (指着胸脯) 好像毛茸茸的。年輕人對這種事可在乎啦。而且嫁過去的是小紀吧？那麼我怎麼稱呼他好呢？叫他熊太郎嘛，簡直像叫山賊似的，叫他阿熊吧，又像是喊蔬菜店的夥計，可是又不能叫他小熊呀！

笠：是啊，可是總得想辦法稱呼他。

杉村：可不，所以我想管他叫熊哥……

杉村春子在小津電影中沒演過幾次讓人喜愛的角色，她的出場，總帶着點愛佔人小便宜的色彩，但是，連她這種角色個性算得上刻薄的人，小津還是會賦予她一點"天真"，也因此，小津電影中的人物，大人也好，小孩也好，一律都有着天籟氣。《長屋紳士錄》裏，裝鬼臉嚇唬孩子的飯田蝶子多麼天真！《小早川家的秋天》，死在情人家中的老頭子中村雁治郎多麼天真！《秋刀魚之味》裏，為了想買高爾夫球杆和妻子賭氣的佐田啟二多麼天真！《麥秋》裏，瞞着孩子，跟嫂子一起偷偷吃草莓蛋糕的原節子多麼天真！相比之下，孩子兩次三番對着大爺爺大叫"混蛋"，想弄清楚他是不是耳聾，也不顯得是惡作劇。

值得注意的是，小津電影中的這些淘氣場面，基本上都被組織進日本家庭的內部關係，而且，越是大家庭，人物的任性空間越大，而像《早春》這樣的核心家庭，池部良和淡島千景之間就匱乏幽默和天真的空間，所以，通過表現老幼各自的天真和撒嬌，小津其實緬懷了曾經存在於日本大家庭中的包容性和彼此的依戀感。不過，這種被日本家庭和人際關係所充分養育的互相依戀彼此包容的情感，因為小津的克制，沒有一點朝自我憐憫或變態發展的跡象，而且，就算是彼此的傷害，也能在大家庭的日常倫理中得到化解。

《早春》裏的核心家庭出了問題，年輕丈夫和妻子都煩躁，丈夫被冗長乏味的生活禁錮着，唯一的調劑就是和同事打麻將，去小酒館喝點酒，甚至，被美麗的單身女同事愛上後，一夜婚外情帶來的是更深的孤獨；妻子的心也冷，丈夫連亡兒的祭日都忘了，於是，她來到母親家，但母親卻是平平淡淡地勸她說："你爹的祭日我也不記得了"。日本乃至世界電影界，崇拜小津模仿小津的可謂不少，但小津的這種節制和達觀卻鮮有傳人，一個原因的確是，小津時代的大家庭完全崩潰了。

小津死後，桃色電影在日本氾濫，一度佔到日本電影百分之六十的份額，説起來，桃色電影的很多桃色關係也就是從小津時代的人際關係發展而來，只是榻榻米不再是清潔的地方；而另外一面，隨着大家庭解體，愛人之間發展不出可以那樣撒嬌任性的天地，所以一旦過分地期待對方的善意，當期待落空時心靈上就收到過分的創傷，銀幕上於是湧現大量的愛恨情仇，而且都是調子高亢，八九十年代這一路人才輩出，原一男、渡邊文樹都是，這裏不作詳論。不過，我想説明的是，一般的電影史家都傾向於把小津作為一個時代的終結，不太願意把他和後代導演進行勾連，但看周防正行的電影，比如1983年的《變態家族之哥哥的新娘》，我們還是能在這部徹底模仿小津（也有人

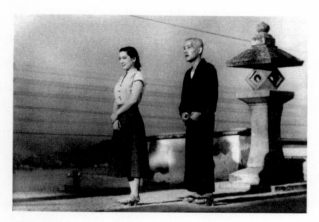

東京物語

認為是惡搞小津) 的作品中，看到小津在後代電影中的各種變異和各種可能性或不可能性。

其實，小津電影中那種家庭關係，還是在很多電影時刻中可以被辨認出來，甚至，黑幫片中的那些江湖浪人，那種無需語言的肝膽兩相照，多多少少都和日本民族內在的精神需求有匯流之處。電影史都說，東京電影和京都電影發展出了完全不同的軌跡，但我認為，從小津到後小津的變奏，應該可以看到東京電影和京都電影的共同精神源泉，其中珍藏着日本電影最根本的精神訴求。而這種根本訴求，小津的表達方式簡單之極也隆重之極：認真吃認真喝。

極端點說，"喝酒吃飯"就是小津電影的唯一情節，他的很多電影劇照，有一大半倒是吃飯喝酒的場面，比如，《東京暮色》是明子對着一杯酒；《小早川家之秋》是一家人圍着飯桌；《茶泡飯之味》是夫妻倆端着碗，《秋刀魚之味》是父親端着酒杯，反正，好好吃！好好喝！《宗方姐妹》中，姐姐節子經營的小酒吧牆上引的堂吉訶德名言：I drink upon occasion, sometimes upon no occasions.有事喝酒，沒事也喝酒，小津電影中最溫暖和最悽楚的場面，都是喝酒。飯店老闆娘永遠是胖胖的，酒吧老闆娘則有些風塵味，但都是親人。而且，吃飯喝酒，就

像張愛玲小説中的電影一樣，是一種道德標準。認真吃認真喝的，都是小津傾注感情的人。《長屋紳士錄》中，表現飯田蝶子對撿來的孩子湧起母性時，就是讓她把一個飯團遞給他吃；而《早安》中離家出走的孩子，帶走家裏的一鍋飯一壺水在長堤上吃得津津有味，小津此時的鏡頭簡直可以説是浪漫。所以，在《我出生了，但……》中看到一個鏡頭，一群孩子中最稚齡的一個，背負一塊牌子，上面寫着"不要給他東西吃，他會拉肚子"，笑過之後，真是替這個孩子感到生之促狹。也因為這個原因吧，回顧和小津在一起的日子，當年的攝影師非常遺憾地説，可惜我不會喝酒，否則和導演會更親近。説起來，不光小津，日本導演都喜歡用吃飯場面表達家人之間的愛，相反，1960年木下惠介的《卿如野菊花》中，大家冷冷用餐，觀眾一眼就能看出家庭出問題了；相同的，《戶田家兄妹》沒有吃成的團圓飯，也是因為家庭成員不再相親相愛了。而電影《茶泡飯之味》，整個就是用吃飯通約道德這個邏輯完成的，木暮實千代在電影開始的時候，看不起丈夫用茶泡飯的鄉土方式，所以兩人從來沒有一起吃過一頓像樣的晚餐。最後，做妻子的意識到了丈夫的好，小津就讓木暮實千代為丈夫佐分利信做飯而且一起吃飯來表達她的品德完成。

也因此，日本電影中吃飯喝酒的歡樂場面，常常讓我想到，這真的是世界上最好的美食宣傳。一邊吃飯喝酒，一邊完成精神修煉。

三

　　說起來，小津電影真是沒甚麼故事，反反復復他就拍一部電影，而且越到後期，他的電影方程式越簡單：吃飯、喝酒、嫁女，那麼，讓我們對情節如此簡單的電影感到心醉神迷的到底是甚麼呢？

　　本雅明關於光暈 (aura) 的說法很適合用來解釋小津的魅力。1958年，小津完成了第一部彩色電影《彼岸花》。佐藤忠男說："大多數人因為他的黑白畫面構成過於完美無疵，所以估計不出他拍彩色作品時將使用甚麼色彩。只是，模模糊糊地預想到，既然他是以堪稱素雅之極致的黑白影像作者，那麼彩色片肯定也是極其樸素淡雅，其實不然，《彼岸花》色彩極其華麗明亮。"

　　的確，在《彼岸花》問世前，很難想像小津的彩色電影會以紅和黃唱主角。

　　到處是原色的紅和原色的黃，深紅水壺，紅色外殼的收音機，臨時演員或穿紅色西裝或穿黃色西裝，而且，自

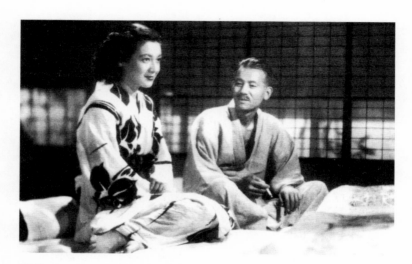

晩春

從拍彩色片以後，僅僅為了在畫面的某處放上紅色這一意圖，紅色水壺便常常出現在畫面中。重拍《浮草物語》時，有一段插曲很有名，小津把紅色水壺放入佈景，攝影師宮川一夫就把它拿開；如此三個回合，後來攝影師說明：如果把紅色水壺放在那裏，就非得另外給它打光不可，否則就不會出現鮮豔的紅色，然而要給它打了光就會給整體配光平衡帶來困難。

　　從這把被三次拿開的紅色水壺可以看出，紅色在小津電影中的份量，它不是隨便的顏色，它的出場是隆重的，需要特別打光，而在小津片場受到特殊禮遇的紅色，在2002年的同名重拍片《東京物語》中，雖然也得到了導演的強調，卻完全失去了當年光暈，不僅因為在藝術作品的可複製時代，枯萎了"藝術作品的氛圍"和"此地此刻"的"獨一無二的顯現"，而且，凋零了它早年的"膜拜功能"後，"紅色"本質也發生了改變，消失了的距離和時間讓現在的"紅色"最多成為原教旨，卻再也無法突破複製的概念變成靈光。這一點，在溫德斯拍攝的《尋找小津》中變得尤其無奈。

　　上個世紀八十年代中期，摯愛小津的溫德斯來到東京，希圖在這個城市的角角落落尋找到大師當年的足跡或靈感，在這部日記體的紀錄片中，溫德斯非常用心地幾次

試圖重新復蘇小津當年的紅色和黃色，尤其是小津墓前一紅一黃的兩個水桶，用光特別飽滿，而且排除了八十年代東京的塵塵囂囂，但是，就像溫德斯鏡頭裏的笠智眾讓我們感到不滿足，小津的紅與黃也只能在當年電影中得到祭奠，並且隨歲月流失所有複製的可能。

關於小津的彩色電影，經常被討論的問題是，小津為甚麼鍾情"紅"與"黃"來表達主要情緒？一個方便又偷懶的回答是，作為一個最具原點性質的導演，小津選擇原色也不過是自然而然。不過，回到小津的電影中看這些紅色和黃色，我們會發現，對原色的使用，其實是包容在小津整個的生命和電影理念中的。

小津的紅色總是隨時隨地出現，在日常生活中出現，在結婚場面裏出現，也在送葬場面中出現。比如，《小早川家的秋天》裏，送葬隊伍過浮橋，橋墩特意閃出兩團紅色。而這裏，我覺得包含了小津一以貫之的情感溫度，溫暖的顏色既可以表達生也無妨表達死，因此，他跟也愛用紅色的安東尼奧尼是絕然不同的，安東尼奧尼的《紅色沙漠》用了大量人工油漆造成一種工業冰冷的效果，是故意用紅色表達反差，用人群造成寂寞。不，小津不是這樣，紅色和黃色之所以能在他的影片中成為光暈的表達，就在於這些顏色在小津的鏡頭裏，具有強烈的本真性，而當時

和後人對小津彩色電影主調的種種"悲情"想法，其實就跟本雅明所描述的1880年後的攝影師一樣。

> 1880年後的攝影師們努力模仿靈暈，通過各種各樣的修飾和潤色藝術，特別是所謂的膠印法。他們靠提高照明度來排斥黑暗，卻消減了圖像中的靈暈；同樣，日益顯著的帝國主義化的資產階級的蛻化變質也從現實中驅逐了靈暈。因此，一種灰暗的調子就打着藝術的幌子成為時尚，就像'青春風格'展示的那樣。雖說採用的是昏暗的光線，姿勢的擺放卻日漸刻意：這種僵硬的表現形式充分說明，這一代攝影家在面對機械技術發展時是軟弱無能的。

用本雅明的這個說法來看當代電影，我們因此很能閱讀出那些"灰暗的調子"所表達的初衷，而在這層層的"灰暗"中，小津的紅與黃既隆重又樸素地出場，我們所有的情緒因之被重新調整。同一個原理操作的，是《東京物語》的結尾。

東山千榮子扮演的媽媽凌晨三點死了，早晨的時候，原節子扮演的二兒媳去找爸爸笠智眾，笠站在一塊可以俯瞰大海和市區的平地上，對原節子說，"啊，多麼美麗的

早晨啊！"然後一個空鏡。豔陽。好景。船隻。燈籠。真正的生生不息。

如果把這樣一個段落理解為用反差表現悲情，那真是辜負小津。相似的，在《東京之宿》中，爺仁選擇了吃飽肚子然後去睡防空洞，但吃飯的時候，卻下起了大雨。這樣一個頗具左翼色彩的題材，在無數的中外電影中呈現過，但小津的處理卻頗為不同，坂本武和兩個孩子的遭遇值得同情，但我們知道，這就是人生，沒有必要為他們哭泣。

關於這點，可以用小津自己的話總結："用感情表現一齣戲很容易。或者是哭或者是笑，這樣就能把悲傷的心情或喜悅的心情傳達給觀眾。不過，這僅僅是一個說明，不管怎樣訴諸情感，恐怕還不能表現出人物的性格和風格。抽掉一切戲劇性的東西，不叫劇中人物哭泣，卻能表達出悲傷的心情，不描寫戲劇性的起伏，卻能使人認識人生。——我全面地嘗試了這樣的導演手法。"

所以，《早春》雖然有婚外戀故事的殼子，但小津常溫不變，生死自然，何況戀情，那一段婚外戀，跟普通感冒沒兩樣，誰都會得，誰都會好。生是寂寞，死是寂寞，愛亦寂寞。在這個理念支配下，小津影片中的戲劇性事件越來越少，成了平平凡凡的家庭日記，而它們的光暈也因此形成了。他終身追求的東西，既是起點，也是終點，一

生他都不停模仿舊作，一生他都沒有拍出甚麼催人奮進的東西，沒有時代顯影，沒有罪惡，也無所謂左右，似乎他只是憑直覺守住核心，不斷地反復強調它是如何寶貴，它的崩潰和消失如何可怕。

四

　　小津電影中的天氣，永遠那麼好，常常，男女主人公碰到一起，也沒甚麼話説，惟一的台詞就是，"天氣真好啊"，然後切出一個鏡頭，晾曬的衣服，雖然大多是白色，但光度要比電影色調亮，或者是遠遠的寺廟，略高室內的分貝。日本天氣，小津以前和以後都沒這麼好過，那麼小津的"晴天"到底是甚麼？《晚春》中，父親確認女兒願意嫁人，走出來，説，明天又是一個好天。我們知道，笠的心情是矛盾的，但他説的話也是真實的。"好天"在這裏，製造出一個達觀的空間，讓觀眾可以暫時地從擰住的心靈疙瘩中走出來休憩一下。

　　維吉尼亞沃爾夫 (Virginia Woolf) 在談到電影的優點時説："過去的事情可以展現，距離可以消除，使小説發生脱節的缺口，例如，當托爾斯泰不得不從列文跳到安娜時，結果便使這故事突然中斷，發生扭曲，抑制了我們的

同情心，但電影可以通過使用同一個背景，重複某些場面，加以填平。"小津則反其道用之，在電影中引入了小說手法。顯然，這些彷彿毫無用意的天氣鏡頭，在父女兄妹夫妻之間發生恩怨時出現，暫時擱置情緒的發展，或者說，一邊把可能的眼淚和劍拔弩張收入永恆的和平地帶，一邊把感情帶入天人感應的地步。這樣，通過外面的晴空承擔不快和不幸，日常生活得以平穩過渡。

晴朗的天空下，如果不是晾曬的衣服偶爾飄動一下，那麼這些衣服簡直可以算是靜物。小津電影中，"晴天"表達為一種永恆美好的空間，而"靜物"則是永恆時間的形狀。

小津的每一部電影都有通過靜物過渡的段落，其中最為著名的靜物就是《晚春》中的那個花瓶。劇本中沒有交代這個花瓶，應該是小津在拍攝過程中的得意之筆，它發生的場景如下：笠智眾帶女兒原節子去晚春的京都旅遊，也是他們父女的最後一次同行，因為旅遊結束節子就該結婚了。晚上在旅館，笠鑽進被窩。節子也躺下。節子想跟父親表達自己的一點歉意，因為之前不願出嫁對父親態度冷淡，但稍微聊了兩句，父親先睡着了。接下來是四個鏡頭：節子的臉。窗邊的花瓶。節子的臉。窗邊的花瓶。

德勒茲 (Gilles Deleuze) 在《時間—影像》一書中這樣

討論這隻花瓶："《晚春》中的花瓶分隔姑娘的苦笑和淚湧。這裏表現命運、變化、過程。但所變之物的形式沒有變，沒有動，這就是時間。"自然，像很多電影中的靜物表達，這隻被原節子凝視或說被攝影機凝視的花瓶表達的是時間，小津電影中諸如此類的靜物表達也有不少，最經常的就是吊燈，天色入黑，原節子、三宅邦子、田中娟代、東山千榮子等小津的很多女演員都在鏡頭前做過這樣的動作：她們起身，熄掉家裏的最後一盞燈；然後小津的攝影機會在這盞燈上停留五秒左右。小津的這種表現靜物的方式，應該說是最普遍的，看中的也是靜物身上的"沉寂時間"，不過，反反復復在小津的很多電影中看到這類場景，為甚麼我們從來不曾感到重複和厭倦？甚至，常常還會期待這樣的鏡頭。

其實，把小津的電影敍事速度和大島渚這樣的導演相比，小津的主人公幾乎天然具有了靜物化狀態，笠智眾的坐姿是如此穩定，如果沒有台詞，簡直可以被想像成雕塑，而小津也向來討厭大島渚那樣拍電影，尤其是快速疊映的時候，他覺得會讓畫面顯得特別髒，而電影畫面的髒亂，對小津而言，簡直是不能忍受。事實上，小津的這種美學潔癖或許能部分解釋他在中日戰爭中寫下的一些令人氣憤的言論。

例外

説起來，戰後的小津對秩序和穩定的確有了更自覺更強烈的要求，他的戰後電影中，靜物的畫面也顯得更雋永更溫暖，和他一起工作的戰後攝影師厚田就説，小津一直希望通過穩定的電影畫面傳遞日常生活的幸福感。而通過日常生活創造幸福，其實也是日本電影的一種傳統，不光是小津，成瀨的電影，木下的電影中，表現家庭幸福的電影語言也就是燒飯吃飯，洗衣縫補，打掃房間，哄子睡覺，其中洋溢的和睦安樂都特別甜美。當然，小津的家庭劇和成瀨、木下又有些不同，成瀨和木下的攝影機是上帝視角，充分進入所有演員的心理，小津雖然好像也是全知的，但我們充分瞭解笠智眾或原節子的心理嗎？不，否則原節子不會一直有一種幾乎神秘的美，《東京物語》中，她一直守寡的原因我們真的就那麼清楚嗎？

　　不過，對原節子的這種有限制的瞭解，一點都不影響我們因為她在銀幕上的出現而感到幸福。事實上，當我們對這種幸福感進行細察的時候，會發現，小津電影中的幸福感不是來自每個人都透明幸福，而完全來自家庭的精神構造關係。

　　以《晚春》為例，原節子遲遲不願結婚，就是因為"我結婚後，爸爸怎麼辦？"同樣的，《秋刀魚之味》中，岩下志麻也不願拋下鰥居的父親去結婚，而且，在他

們這一類的父女關係中，的確有着不消與人說的甜蜜。《晚春》中，原節子和父親在京都旅遊，晚上同睡一屋，這些場景後來一模一樣在周防的《變態家族之哥哥的新娘》中再次出現時，就完全亂倫了。但是，小津鏡頭前的笠智眾和原節子排斥任何色情維度，父女同屋，但女兒的精神活動是以父輩為座標的，所以絕對端莊，絕對安靜。

追求起來，小津電影之所以無法複製也在這一點上。家庭關係中，以"我結婚後，爸爸怎麼辦"考慮問題的方式在整個世界消亡了，自然也早早在小津過世前就消失了。所以，《尋找小津》中，文溫德斯 (Wim Wenders) 會由衷地說："若是讓我選擇，我寧願睡地板，在上面過一世，每天喝得醉醺醺，住進小津電影的家中，也好過給亨利方達當一天兒子。"

日本電影中，家庭的情感結構以上一代為軸心的，經常是表現封建家庭的題材，進入資本主義階段，大家庭崩潰，核心家庭佔據主流，情感軸心自然往下位移，對於這種現象，小津在他的電影中不遺餘力地批評，《戶田家的兄妹》即是一例。不過，有時候，我們也能在《早安》這樣的電影中看到小津的一點點矛盾心態，對於兩個兒子執意要買電視機，父母最後的妥協，觀眾都感到有欣慰感，因為電影的情感視角和拍攝視角都是從孩子出發的。小津

的這點矛盾和為難，有點像他電影中的火車，既是現代性，又是鄉愁，而站台上的場景總是更幸福一些，所以小津的電影，如果說要表達的時間，隱喻地說，恰是站台那一刻。

這站台上的一刻，表現在電影情節中，就是拍全家福。小津電影中，有很多次全家照時刻，當然，之後無一例外地樹倒猢猻散。《長屋紳士錄》剛剛建立母子關係的一大一小合完影沒多久，孩子的親生父親便找上門來了；《戶田家兄妹》中，大家族一起合好影慶完生，便父死家散，老少失所。不過，無論如何，不管是在片頭還是片中的全家照時刻，總是小津電影中最最幸福的時刻。

"幸福"是一個非常普通的辭彙，但在小津電影中，卻是核心概念。還是以《晚春》為例，影片中最抒情的場面，就是原節子對笠智眾說："和爸爸一起生活，我覺得幸福。"更早點，《風範長存的父親》中，兒子佐野周二頁對爸爸笠智眾說："終於能和爸爸一起生活了，真幸福。"這一段，亦是片中最溫暖的時刻。毫不誇張地說，小津主人公的幸福和小津鏡頭的幸福感完全來自這種下一代對上一代的無限依戀。所以，下面的對話就非常容易理解——

桑原武夫問民俗學家柳田國男："明治時代的學者是
以甚麼為治學的精神支柱的？"
柳田答道："是在鄉下農舍中為在京的兒子幹活幹到
深夜的母親形象。"

　　母親形象，在小津電影中是如此普遍，和父親相依為
命的女兒，一個個母性十足；甚至連電影中的那些情人，
一個個也是母親樣子。某種程度上，正是這種普遍的"母
親"和普遍的"父親"消弭了生活中的很多問題，讓小津
的人物在一般的人際關係中總是游刃有餘，而在這個前現
代的空間裏，因為安全感，我們的幸福感便是翻倍的。
　　《小早川家的秋天》中，大老闆中村雁治郎出門會情
人，二當家的派了一個年輕夥計去跟蹤，整個題材相當現
代，但情調卻非常傳統，怎麼做到的呢？影片二十二分
鐘，大老闆施施然出門，身穿和服手拿扇子，他在街街巷
巷出沒，每個弄堂每家店鋪都像是自己家的過堂，他在中
間穿行既游刃有餘又不慌不忙，音樂歡快，中村的腳步歡
快，銀幕上的情緒明媚之極。一連串空間的流轉，進出透
氣轉換流暢，藉此，傳統空間置換出了現代情欲，道德問
題在此平安過渡，不僅不受譴責，還受到觀眾祝福；相
反，倒是那個道德似乎佔有優勢的跟蹤人顯得無比狼狽，

例外

而這狼狽在影片的表達中，完全起因於他在傳統空間中的侷促和不熟悉。

兩年前，《江湖藝人》中，也是中村雁治郎扮演的一個風流男人，他是江湖戲班的班頭，巡演中來到昔日情人的漁村，他去情婦家，步履輕快，熟門熟路，街角兜轉，空間互相接壤，一家連一家，一點都沒有區隔感，所以，小津鏡頭前的那些昔日情人，飯田蝶子也好，杉村春子也好，浪花千榮子也好，都是家庭母親類人物，他們和妻子和母親在一個空間裏生存，不過隔着幾步路，跟我們"現代化"概念裏的"情人"完全不同。所以，對於小津世界裏的人，分類法則很不一樣，中村是男人，杉村是女人，就這麼簡單，而男人女人遊走的這個世界，亦是天下一家，這也完全在小津的空間剪輯中可以看出。

小津電影中的空間剪輯真是可以說是特別從心所欲。《秋日和》中，原節子從飯店裏起身，下一個鏡頭，她已經在家裏走動了；《秋刀魚之味》，笠智眾剛剛把女兒送上婚車，落座已經在一家小酒館了。不過，看上去沒甚麼過渡的剪輯，觀眾卻一點也不會覺得亂，因為小飯店小酒館跟家的結構是那麼相似，內空間和外空間是如此一致，人在家裏走動和在酒館走動，有甚麼兩樣呢？情人和妻子

也沒甚麼兩樣,所以,中村對於自己有個情婦,一點點羞慚都沒有。

關於這點,唐里奇的說法可以借來總結,"小津電影的明顯特點也就在於他那樸實無華的人道主義"。因此緣故,"小津的人物是電影人物中最具逼真效果的人物,這個人物是主體但不屈服於情節給他造成的外部壓力。他存在於自身之中,而很少去表演。我們帶着絕對的逼真效果所激起的欣喜感和對美以及對人類的脆弱的強烈意識參與人物存在的展現。"這個說法,應該也就是我們幸福感的一個解釋了,而這種幸福感,放眼世界電影,小津可以說是惟一提供我們一生的導演。

五

唐里奇所謂的"這種令人嘆服的人道主義"和令人嘆服的日本風景相遇的剎那,彼此成為對方的隱喻,而且很顯然,"小津人物身上強烈的日常主義不能在別處"就只能在這樣的小津的電影中發生。雖然有時候你會覺得,小津展示的視覺風格是如此一貫如此單一,他的主題和環境也是如此一貫如此單一,但是,憑着一貫和單一,怎麼在

例外

我們現代觀眾心中激起了如此強烈的感情？

在《尋找小津》中，文溫德斯非常強烈地表達，小津的東京沒有了，已經沒有純淨的地方，沒有純淨的風景，要找這些，上太空吧！——這話，如果是憤激之辭就好了，風景的消失成了現代電影最大的問題，而對於小津的愛好者來說，他電影中的風景就是最偉大的抒情主人公，但這些，太陽下晾曬的衣服，穿過城市的火車，莊嚴的寺廟，來往的船隻，全部，隨着小津的逝去，淡出銀幕。

柄谷行人在論述日本現代文學的起源時，首先講到了“風景之發現”，“文言一致也好，風景的發現也好，其實正是國民的確立過程，”但令人感到遺憾的是，小津電影中的“風景”，沒等他死，就基本消失了。而且，後代導演連風景的表現能力也喪失了。舉我們自己的例子，在大陸電影中，賈樟柯一直被認為頗有小津之風，不過我們看他的《世界》，就會感到追尋“小津之風”的困難。

整部《世界》，被六段 flash 切割，這些帶有後現代色彩的動畫本來完全可以用電影的常用語彙和語法——風景斷片——過渡，而且，這六段 flash 也並不討好，在影評界沒有獲得掌聲，但為甚麼賈樟柯在這裏不啟用風景呢？我想是因為，賈樟柯找不到合適的風景，換言之，賈樟柯找不到能和這些民工身份構成對應的風景，北京不是他們的

抒情對象，真正的家鄉也不是，那麼，拿甚麼抒情呢，只有後現代的表現方式了。

　　相同的，在日本，周防正行被認為是小津的正宗傳人。而且，周防出於對小津的敬意進入電影界，但他卻坐了"桃色新浪潮四大天王"的頭把交椅，他徹底模仿小津，同時創造的又是地道桃色片的感情結構，因為他雖然還能在小津的屋裏折騰，卻再也無法走出小津的屋外世界，小津的東京或京都對他們這一代導演，已經死了；小津時代的風景，永遠成了明信片。其實，二十世紀八十年代還有無數導演向小津獻上敬意。王穎的《點心》用了許多空鏡頭；伊丹十三也常常借用小津的家庭離散主題；吉姆賈姆什在《天堂陌客》中則明確要求人物不要動。但所有這些後輩導演，沒有一個人能重拾小津當年的風景，而且，這些後來者，也基本沒有能力創造或表達一種屬於他們的風景，讓觀眾一看到這種風景，就有幸福感。

　　一切，就像唐納德里奇在《小津安二郎的電影美學》前言裏説"小津的藝術"：與所有的詩化手法相類似，小津的手法也是拐彎抹角的。他不會使自己去直接面對感情，他只會妙手偶得之。他的電影藝術是形式上的，是一種可以與詩歌形式主義相提並論的形式主義。在符合其自身法則嚴格規定的情況下，他摧毀了一切陳規和熟悉的套

路，以給每一個詞、每一幅畫面重新賦予緊迫而新鮮的意義。在這方面，小津與墨繪大師及俳句大師非常接近。而當日本人說小津"最為日本式"時，他們所依據的正是這些特殊的品質。

這種特殊的品質，小津的風景是最好的寫照，但也是在現代化的過程中最早凋零的。

爛片筆記

一

　　中學時候看過一個爛片。丈夫出差提前回家，他從一樓上二樓，上三樓，黑色樓梯銀色鑰匙，音樂無比鬼祟，男人也走得躡手躡腳，好像是怕吵醒鄰居，但滿臉捉姦表情。他打開房門，臥床就對着正門，他老婆和姦夫從粉紅色被子裏起身。那男人痛苦地一扭頭，丟下一句話：本來想給你一個驚喜，沒，沒想到……

　　我不知道自己為甚麼會記住這個影片，大概一直沒搞懂，怎麼那男人還沒到家，就已經是110狀態。另外一個可能是，這部影片以當時的情色標準而言，還是有些突破，那對狗男女從粉紅色的被子裏伸出大半截光身子，是大半截。

　　不過，就是這樣一個爛片吧，拍得還是有來歷。最近重新看希治閣電影，在課堂上和學生一起欣賞《深閨疑雲》，不知是好人還是兇手的加利格蘭端着一杯牛奶上樓拿給妻子珍芳達，他一步一步上去，他的影子映在牆上，

除了牛奶白得古怪，其餘都是黑色。嘿嘿，爛片裏的那段未卜先知的捉姦，不就照抄了這一段？只不過牛奶換了鑰匙。

一定是那個爛片導演太喜歡希治閣了，活生生為一個家庭肥皂劇加出了一個恐怖片的開頭。而且，就在這樣一個低級開頭裏，他居然徵引了希治閣電影中最重要的兩大元素：樓梯和鑰匙。

如今回想當年的這部爛片，其實有些感動，現在哪個爛片還玩希治閣的精神分析！《無處可逃》裏，老公回家看到姦夫淫婦，馬上就拔刀捅過去，床上的姦夫拔出刀來，又捅回去。捉姦這種戲，現在就比誰力氣大誰運氣好，所以，一年又一年的爛番茄獎，真正實踐了"沒有最爛，只有更爛"。

二

回老家，見老友，説到小時順口溜，發現腥葷居多。比如這個：

喂喂喂，你是誰
我是美國胖胖肥

身體壯，屁股肥
兩個奶奶像地雷

　　還有一些簡直沒法形諸筆墨，比如有這樣的上句：
一二三四五六七，你爸上街不穿衣；當然，有些稍隱諱，
諸如這樣的結尾，"你媽是個拖拉機"，小時候很不懂父
母為甚麼反感拖拉機。不過，現在的孩子用不着順口溜來
發洩荷爾蒙了，再加上，每年還有成千上萬的爛片在狙擊
我們的荷爾蒙。

　　網友告訴我《戰地之歌》裏有這樣的場景：警衛員小王
奉令狙擊敵人，大半個身子露出戰壕，敵人的子彈在身邊穿
梭，他毫髮無傷。眼看任務完成，小王臨機一動，捉弄一下
敵人！他把帽子掛在樹枝上，眨眼間帽子被打成了篩子。小
王勝利撤退，向首長彙報，首長笑："你個機靈鬼。"

　　這樣機靈的導演當然不會天下獨步，《天堂口》裏，
幾十個資深打手圍攻嫩手吳彥祖，他們不直接殺他，一個
勁地射他頭頂的吊燈，終於，燈砸了下來，但砸中的是資
深打手。

　　某種意義上，爛片裏的這些神奇槍法為電影史創造了
一種新語法。相比之下，姜文顯得多麼老套，《太陽照常
升起》裏，他一直拿着那鳥槍西砰一聲，東爆一記，然後

扛着野雞去跟小隊長房祖名換工分。姜文把自己整得特男人，中國導演似乎就他還沒陽痿，但扛了半天槍，我們普羅看看，也就我們小時候的那些順口溜水平：

> 盧山升龍霸，你爸打你媽
> 你媽忍不住，勾引波塞東
> 盧山升龍霸，你媽打你爸
> 你爸忍不住，強姦雅典娜

但是，爛片就不一樣了，劈里啪啦子彈亂飛，以浪費為最低綱領，以好看為最高綱領，培養觀眾新的理解力和想像力！呵呵，這不再是錢德勒時代，子彈在今天已經轉喻，它是音響，它是讚美，它是不折不扣的煙花。所以，爛片的時代貢獻是：夠離譜，就夠後現代。

在這方面張藝謀帶着陳凱歌和馮小剛又取得了新突破。

三

說爛片，現在一定要說張藝謀了，因為他把我們當笨蛋。電影史上，從來觀眾要比角色聰明，害羞的女主角，一頭紮到男主人公懷裏，說我甚麼都不想吃。男主人公驚

問，身體不好嗎？八十年代的孩子都知道那是怎麼回事。但是，張藝謀實在是把我們氣壞了，他至今還把我們當"瘸四"當"大頭蛋"，以為中國觀眾現在還性致勃勃，整點保鮮膜的假胸就能讓我們上電影院去饕餮了。哼，就算瘸四，就算大頭蛋，也不玩假胸了啊。

稍微講幾句《瘸四與大頭蛋》，這個一度風靡美國的卡通影片系列出過七季，後來因為社會道德壓力和觀眾口味轉換自然死亡，它的最大賣點就是瘸四和大頭蛋之間低俗又無厘頭的對話。這兩個高中生是電視迷，都好色，倆人對話，瘸四負責離題，大頭蛋好像聰明，總在回答問題，但以胡說為主。其中最有意思的一段是，這對活寶因為電視機突然遭竊，生活目標立馬合流：一邊弄到電視機，一邊擺脫處男身。同時，一個叫曼迪的老粗願意付一萬元僱他們去洛杉磯把他的老婆給做了……

事情都是無厘頭的，瘸四和大頭蛋因為沒有善惡的分辨力，一路惡作劇一路淫亂又天真的想像，但瘸四和大頭蛋早在1997年就被編劇處死，因為他們的色情想像已經僵化。可是，我們的張藝謀卻汲取了他們死去的風格，《十面埋伏》的所有情色都沒有越出瘸和蛋的想像，章子怡換了五套衣服，不是被扯爛，就是被扯開，她和金城武的台詞也是瘸蛋式的：

章問：“不知大俠相貌如何？”

金拉章手：“你摸摸便知。”

章驚道：“摸臉不敬。”蹲身自下往上摸。

金笑道：“我讓你從上往下摸，你偏要從下往上摸。”

後面的就更下三爛了。

不過，就算是這樣的爛片，電影史上，還是佔有一席爛地。起碼有一點，爛片催生了大話風格的影片，倘不是眾爛成城把情話說爛，《東成西就》有甚麼好笑？還有一點，爛片一向是喜劇之源。

四

所謂喜劇，詹瑞文做的那種《戲王之王》在入流和不入流之間。這部《戲王之王》，多少有些名大於實，從頭到尾，除了詹瑞文倚着牆壁告訴漠不關心的老婆：“我不能說！”他那表情，像是忍痛經，又像癢兮兮，看完以後還有些記憶，其餘，也不過是爛片集錦，尤其是黃秋生拖着詹瑞文講人生如戲那一場，簡直令人想念《夜宴》。

值得一提的倒是去年的《波叔出城》，爛片中汲取的靈感使這部影片生機勃勃。一開場，主人公就自我介紹：“我叫波叔，喜歡，呃，拍女人上廁所的照片；我老婆死

了，不過沒關係，我又有了個新歡。"他語氣自豪，百折不撓，從哈薩克斯坦出發到美國，一路興興頭頭，他請接受他採訪的美國官員吃奶酪，說，吃吧吃吧，我老婆做的。美國人吃得津津有味，他又加一句，她用自己的奶做的。後來在路上，波叔碰到幾個美國混混，他對他們說，"歡迎你們到哈薩克斯坦來，你們可以住我家，用我的妹妹。"

波叔的樣貌，爛片式；波叔的語調，爛片式；波叔的經歷，爛片式。但《波叔出城》比《戲王之王》高明在於，《波叔出城》知道，爛片的橋段，如果用短跑速度製作，就有可能化腐朽為神奇，相反，新鮮橋段煮到十分鐘，就有燉爛希望；這一點，詹瑞文沒意識到，或者，他太自信，好好的一場街頭群戲點到不止，寶劍用老。

艾柯在《色情電影之真諦》中說：到電影院去看電影，如果主人公從A地到B地花費的時間超出你願意接受的程度，那麼你看的就是一部色情片。這個話，完成可以用來檢測爛片。

因此，回顧電影史，最好的喜劇，譬如《將軍號》，譬如《生存還是毀滅》；不管是塔提的作品，還是卓別林，從來都是短平快，多逗留一秒就會爛，《老大靠邊閃2》便是教材。在《老大靠邊閃》裏，麗莎庫多的河東獅

吼是一種化學反應，可是她在續集裏再這麼一張嘴，滴答一秒，就把自己葬送。電影觀眾其實很無情的，路易德費奈斯在《虎口脫險》裏那麼鞠躬盡瘁，吹口哨做鬼臉，歇斯底里，陽奉陰違，但這種天真和偏執在他接下來的《長長假期》裏，就被指責臉譜化。

十分鐘年華老去，拒絕老去，爛片印章劈頭蓋下。

五

好像是，大導演的第一部影片從沒爛過。科恩兄弟以《血迷宮》驚豔影壇，《推手》一手推出李安，這還不提新浪潮時代那批龍騰虎躍的年輕導演，每一個出場都是太陽出世。不過，偉大有時，有時也爛。

第一次世界大戰後，黑澤明導演的第一部影片是甚麼？《我對青春無愧》。在小津安二郎電影中無數次安撫過我們的原節子出場了，不過，她在這部電影中的情態很是不同，前半場，她小資，甚至媚眼賣弄風情；後半場，她革命，完全生死置之度外，這中間的過渡，就因為她嫁了一個叫野毛的反戰活動家，而她的結婚理念是，跟着野毛，會有光芒。黑澤明拍完這部電影一定青春有悔，因為他接下來的影片幾乎是在不斷諷刺這部《我對青春無

愧》，比如《七俠四義》，黑澤明就明確表示，為了農民付出血和肉的七武士，終究不能為農民所信任！相比之下，原節子輕輕鬆鬆就領導起農村革命，一切動漫風。

因此，就算是大導演，把影片拍爛也有希望。當然，製片公司的壓力是一個方面，東寶工會非要把原節子變成林道靜，但《我對青春無愧》中的原節子畢竟和黑澤明混亂的導演風格有關。政治正確不能為藝術護航，她一會是阮玲玉一會變張瑞芳，她的身影時而柔弱，時而高壯，簡直搞不清她到底有多高。關於這部影片，黑澤明的訪談也呈現出混亂的傾向，他有時說這部作品後面二十分鐘拯救了電影，有時又說後半部分不是黑澤明電影。

不過也許是日本人的正面青春比較容易拍成爛片，小津安二郎，電影史上最不朽的導演，也有一場青春無厘頭。它的《青春之夢今何在》如果不是有那些熟悉的演員在裏面行走，實在和電影草創期的那些鬧劇沒有太多區別。快樂的學生王子愛上酒館女郎，王子中途退學繼承父業，把大學裏一起考試作弊的同學又通過作弊的方式招進公司，然後跟同學宣佈他要娶酒吧女，但其實吧女已經和他的那個同學訂婚。同學因為他是老闆，默默讓出未婚妻，後來王子得知事實，又歸還吧女。

不過，《青春之夢今何在》套路雖爛，但演員的表演

還算清新，年輕的田中絹代是小津喜歡的女子嗎？還是其實小津，更喜歡演學生王子的江川宇禮雄？而當我們把這部影片當作小津的半自傳，電影中的所有胡鬧就值得珍藏。最後，借着這個話題，我要向大家隆重介紹一部非常重要的爛片。

六

　　該爛片主要情節是，一架波音737飛機停在機場，在眾多的空中客車中，顯得特別渺小。然後737也開始招呼旅客登機。排在隊伍最前面的人，背着一個迪士尼包，他一會把有米老鼠的一面朝外，一會把有唐老鴨的一面朝外。後面是湯告魯斯，這是他第十次執行 Mission Impossible；後面的謝霆鋒造型和湯告魯斯一樣，都是雙排扣風衣，都用MP4在看《老爸老媽愛出牆》，隊伍挺長，看上去不是一架737可以容納，而且，從憨豆先生的登機牌看，他的座位號居然是88Z，但他也憑這樣的一張登機牌入關了。

　　讓人奇怪的是，一艙乘客，都是男的。不過放心，跟所有的爛片一樣，五分鐘以後，美女登場，《本能3》《蜘蛛俠3》《超人3》的女主角都在，都穿得很少，都是空姐。最後上來的是趙本山，他扛着人樣大的行李，乘務

長阿倫狄龍怕是《落葉歸根》的幹活，就示意大班蘇菲瑪索探個究竟。但趙本山就是不給看。吵了幾分鐘，坐在商務艙的阿莫多瓦光火了，他大叫，我現在就要看《色戒》！

終於半個小時後，機長通知說，飛機馬上就要起飛。但我們發現，剛剛登機的好多位乘客都沒有在位置上，而憨豆先生坐的是加座。

然後，一組蒙太奇。飛機沖向天空。空姐送飲料。機長打瞌睡。然後鏡頭掃向機艙，我們發現，突然有了女乘客，不久，幾個空姐的表情越來越緊張，這個時候，喇叭又響了，是機長故作鎮定的聲音，「因為空中跑道關係，我們的飛機將回到地面。」

天地良心，講到這裏，我已經深感疲憊。後面就讓我三言兩語交代一下：接下來半個小時，是恐怖片加警匪片：背迪士尼包的男人，劫持了飛機；接下來是倫理劇：憨豆願意說服劫機人，但他後來成功地被劫機者說服，最後，他們倆說服了所有乘客和乘務員：737就應該在地面開着走，雖然事情的源頭是劫機犯有恐高症。最後半小時，是喜劇，這飛機一路走，一路攜帶乘客，放下乘客，從上海到香港，走了一天一夜。

最後打出名單。主演，小寶；導演，何平；製片，寶爺。眼下通行的爛片班底就是這樣化身博士三位一體。

七

　　都看出來了，這部爛片還沒上市，它是柳葉和寶爺在一次候機中寫下的劇本，本來設想的演員陣容是，葛優和夢露分別擔當男女主演，爛片百強導演當乘客，汀度布拉斯當機長，但是因為經費問題，不容考慮。最後，大家決定以高達的風格，吸收大電影的手法，製作爛片的電影史詩。入選的電影除中國和美國兩個爛片大國外，還有重要導演的爛段子——

　　首當其衝就是高達的《新浪潮》，比如其中那只著名的“手”，電影科班出身的人也弄不懂那手要幹嘛！嘿嘿，就算被引用的英瑪褒曼也看不懂。這個可以截葛優摸章子怡的手來完成電影互文。相信只有用葛優的手，高達的平民觀才有可能降落。

　　第二可借用英瑪褒曼創意，《饑渴》從頭看到尾，觀眾就沒渴過，雖然英瑪褒曼一直試圖讓觀眾參與男女主人公的感情生活，但我們就是很難動情。這跟我們看美國爛片的經歷有些相似，《木馬屠城》的導演認為觀眾看到這樣的女主角，就癱瘓了，但我們不，我們覺得為這樣的海倫打架都不值，更何況打仗。所以，我們可以一邊讓葛優說737飛機多麼壯觀，一邊截夢露玩弄飛機模型的畫面。

提到打仗，可以代表性地講一下托納多雷的《瑪琳娜》，這個作品太要抬舉莫妮卡貝魯奇，以至這背後的戰爭沒有了戰爭的特殊性，成了太普遍的戰爭，所以整個片子有一種非常危險的傾向，托納多雷的手再鬆一點，就會淪為煽情的《鐵達尼號》，這不是同一個主題嗎，一切都淪陷了，但是我們還有最後的愛情。因此，藉着一切皆可能的爛片童話，我們最後要用電腦特技讓夢露和葛優牽手。

當然，我們也知道，愛情爛片已經 people mountain people sea，但我們可以學帕索里尼，你看他一直很逃避談情說愛，他拍《索多瑪120天》。不過，關於這個讓歷代觀眾噁心的電影，有一點會讓帕索里尼自己很尷尬，那就是，不論你在 google 上打"索多瑪10天"還是"99天"還是"100天"，永遠跳出這個著名的"索多瑪120天"，換言之，這個標誌長度的隱喻性"120"沒有留在電影史上，它只留下了索多瑪。當然，我這樣說，並不是說這個電影就爛了，我的意思是，像帕索里尼這樣有想像力和創造力的人都拍不到"120"的情色長度，普通電影做到爛情完全情有可原。因此，我們要原諒《卡里古拉》原諒《羅曼史》原諒《全蝕狂愛》原諒《羅馬新年》，也原諒自己最後一定要讓葛優有一段床上戲。

我們要原諒一切爛片。最後也請大家原諒我。

八

　　最後，像所有讓人忍無可忍的爛片，再結一次尾：看
爛片，愛電影。

都和王家衛有染

　　王家衛進來的時候，我很想跟他講關於墨鏡的故事：有一隻北極熊，因為雪地太刺眼，所以，他就決定，我需要一副墨鏡。可是雪地裏哪有墨鏡啊？陽光又那麼刺眼，他只好閉起眼睛東爬爬西爬爬，最後把手把腳都爬得黑乎乎的了，不過也終於找到了一副墨鏡。

　　北極熊戴上墨鏡，對着鏡子一照，大驚失色："天啊，原來我是一隻熊貓。"既然發現自己是熊貓，北極熊就覺得不能再呆在北極了。他戴着墨鏡南下，碰到一隻蔫不啦嘰的熊貓，問他原因，說：做熊貓真是太遜了。首先，一輩子都拍不出一張彩照；其次，一輩子都去不掉黑眼圈；還有，人家都罵你黑社會，因為戴墨鏡。

　　根據《藍莓之夜》的劇情，我把這墨鏡故事編成三段，以後北極熊又碰到了狗頭熊，狗頭熊和狗出現了危機，後來北極熊繞地球一大圈，用影片中最王家衛的台詞，"從街的這邊到那邊，我選擇了世界上最遠的走法"，終於又回到北極，之前還偶遇造假華南虎，彼此一印證，Finally Sunday，美即是真，真即是美。

但我沒講，王家衛雖然微笑着，卻是嚴肅的。七七四十九歲，他站在歲月的分水嶺，保留着文藝青年的腔調，卻也有了大師的姿勢，甚至，我能感覺他比以前又長高了0.01公分，這不是調侃。

　　0.01公分，這是王家衛電影中最精確的數字表達，憑着這個除了在火箭發射時都可以被忽略的數字，王家衛為自己斂聚了千千萬萬的影迷，真是喜歡他的這種文藝腔，"十六號。四月十六號。一九六○年四月十六號……"他偏執地在最混沌的情愛世界中植入度量衡，在一個愛情消逝的年代，他發明了新的語言，新的手勢和新的激情。九十年代的所有戀愛人口，回頭檢閱一下自己的情書，哪個人敢説，和王家衛無關？

　　都和王家衛有染。你説，"我不能對你承諾甚麼"，那是《旺角卡門》；你想解釋，"你知不知道有一種……"發現那是《阿飛正傳》的語氣；又或者，你苦戀，可"越想忘記一個人"，瞧，你在《東邪西毒》裏，反反復復，就算你想逃開感情，大叫"最好的拍檔是不該有感情的"，你還是逃不了《墮落天使》；"不如我們重新開始……""如果有多一張船票，你會不會跟我走？""愛情這東西，時間很關鍵，認識得太早或太晚，都不行。"嘿嘿，《春光乍泄》《花樣年華》《2046》，

在愛情的每一個階段，都守着一個王家衛，所以，我們上電影院看新新王家衛，看《藍莓之夜》，與其說是看看有甚麼新的愛情手法，莫如說是為了複習，為了療傷，借別人淚水縫自己故事。

所以，流傳在外的關於王家衛的童年故事，連王家衛自己也說，好像情調偏淒涼了點，其實，五歲從上海到香港，跟着媽媽經常出入影院，有語言不通的原因，但電影院主要還是歡樂地，不是避難所。因此，當我說起，《藍莓之夜》中，酒吧老闆讓諾拉跟瑞切爾要錢，因為她死去的丈夫掛了很多賬，我說這一段可以更殘酷些，但遺憾瑞切爾在幾分鐘裏經歷了幾生世的道德轉換，從《欲望號街車》的布蘭奇變成了洛麗塔，一個轉身又成了大陸電影中為丈夫清債的民工老婆，好像幅度大了些。王家衛的墨鏡看我一眼，人從沙發上坐起來，說，你們怎麼就那麼喜歡殘酷呢？

我心裏想說，那還不是你自己造的孽，從1988年的《旺角卡門》到前兩年的《愛神：手》，張國榮幸福過嗎？梁朝偉，張曼玉，金城武，劉嘉玲，張震，林青霞，全港澳台最美麗的男男女女，有過一個幸福嗎？再說了，那些精確到小數點的0.01不就是為幸福設置的最令人扼腕的距離，所以，王家衛你怎麼能怨影迷為你的身世抹上藍

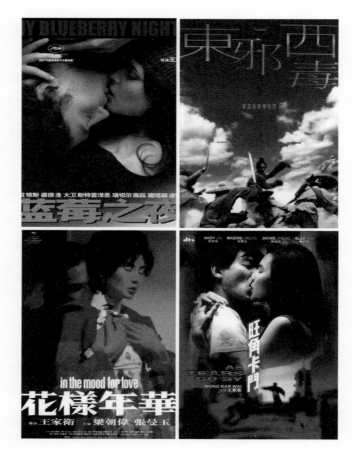

調？甚至，你就應該認同大家交給你的身世：你有一個孤獨的童年，你那個在夜總會裏當經理的父親從沒有把你高高地舉上天空，你的求學時代也應該杜魯福式，你做編劇的時候就應該很苦悶……

可王家衞說，不，不是這樣的。他這樣說的時候，他身上的0.01公分長了出來，《藍莓之夜》成了第一個結局美好的愛情故事，嘴角沾着蛋糕屑的諾拉鍾斯 (Norah Jones) 吃完藍莓蛋糕，在祖迪羅 (Jude Law) 的餐桌上沉沉睡去，她是那麼美，他是那麼帥，他們的愛情那麼理所當然，但我們觀眾，怎麼不覺得特別幸福？

於是，我幾乎是粗魯地向王家衞抱怨：因為藍莓蛋糕不夠好吃，所以銀幕上下沒有足夠的 chemistry。啊，當時我一定像個失戀的人，對着不動聲色的王家衞嚷嚷：你對美食有意見嗎？還是你對藍莓蛋糕不動情？你為甚麼不讓他們吃得更好吃一點？他們不色不戒，我們只有靠看他們吃然後愛上他們啊。

但王家衞轉而談《花樣年華》的牛排，難道那不是世界上最動人的牛排？可是我最近受《士兵突擊》的影響，"不拋棄，不放棄"，我繼續嚷嚷：用英語和用華語的區別，是不是就是藍莓和芝麻糊的區別，是不是就是諾拉鍾斯和張曼玉的區別？

都和王家衞有染

但導演只是笑眯眯地讚美諾拉鍾斯，説他在一個酒吧偶然遇到諾拉，感覺到她身上天然的表現力，於是就有了《藍莓之夜》。這麼説，我也同意。諾拉的那點表現力倒也和藍莓蛋糕般配，讓她去《花樣年華》裏吃出那麼多情緒，不斷地拎個保溫瓶買一百趟餛飩，也只能是一個傷心時對着祖迪羅叫平靜了對着祖迪羅笑的漂亮姑娘。其餘，還有甚麼呢？

　　還有甚麼？《藍莓之夜》有王家衛的所有元素，甚至顯示出用力過猛的細節鋪陳，比如那個裝鑰匙的金魚缸就多事了些，而且，一個電影分三章，有原地等待的人，有出門等待的人，有回來的人，有永遠不回的人，有傷心的情侶，還有，幸福的情侶。不，等等，前面説了，這幸福是英語時態裏的，它好像不能為我們中文的魂魄帶來幸福。

　　但王家衛不同意。我感覺，就在那一刹那，他似乎準備和我們分道揚鑣了。一直説，王家衛的電影是為小資量身定做的，也的確，在小資詞典裏，"王家衛"和"米蘭昆德拉"一起，是十大關鍵詞，他們聯手安撫了天南地北無數小資脆弱的心靈，眼淚安撫眼淚，這是華語電影的邏輯。所以，貧窮的左翼電影一向淚如雨下，然後級級遞減，到大資產階級那裏，悲痛全部被克制掉，狼藉的痛苦

是一種自我貶低，所以，痛苦和幸福一樣乾燥。而中間狀態的小資和中產的分野，則似乎可以拿《藍莓之夜》示範。

《藍莓之夜》是乾燥的，是團圓的，在社會學意義上，是封閉的也是堅強的，而這種心靈和情感狀態無疑跟小資有落差，卻跟中產很默契，所以，我說不清楚《藍莓之夜》是王家衛的中產演出，還是對小資的一次情感訓練。就我個人來講，我還不能馬上習慣面值過大的情感貨幣，不習慣看不見的道德中轉，我的情感記憶還留着前現代的胎記，我希望，當劇情提示諾拉心碎的時候，我希望她像張曼玉那樣真的有心碎的面容：她想笑一下，終於不支；當她幸福的時候，我也希望她的愛情不是蒼白的頓悟或華麗的水到渠成，我希望她的幸福中有痛苦，像小津說的，能忍受痛苦的人是好人，才配吃上像樣的飯菜。

天下的影迷都是如我一般拎不清吧，但是親愛的王家衛老師，要知道，在中國做一個小資是要忍受很多污名的，但是，看到阿飛，看到223、663、旺角卡門，我們就自動繳械了，做小資沒甚麼，我們可以付出這個代價，如果可以 in the mood for love，我們願意永遠和你在一起。

所以，當祖迪羅吻上去的時候，給我們更多的理由吧。

《小兒女》，後媽的威脅

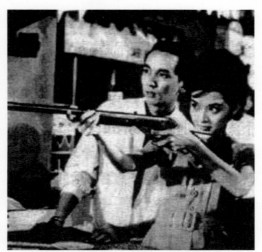

《小兒女》中的景慧和男友

這個世界還會好嗎

　　張愛玲看《萬家燈火》，認為其中演得最好的不是藍馬，不是上官雲珠，而是在銀幕上只有幾秒時間的女傭。

　　張愛玲的這點意見，應該是"參差"的一個表達，就像她一邊喜歡中產階級，一邊也讓中產階級露馬腳。不過，對張愛玲的態度，不知是受了"祖師奶奶"名頭的鎮壓，還是因了"愛就是不問值不值得"，觀之上個世紀九十年代以來的評論，幾乎是一邊倒的讚歎。這讓我在看完她的劇本，比如，《小兒女》和《一曲難忘》後，內心非常惶恐，怎麼我讀不出這兩個劇本的好？

　　真的讀不出，除了一兩處"只有幾秒時間的女傭"。《小兒女》中的後母，《一曲難忘》裏的親娘，這兩個人物，像是張愛玲的，其他，從故事橋段到人物性格，都簡易到了沒有面目。

　　那麼，先來說說這兩個媽。

　　在張愛玲的作品中，"後媽"和"親娘"區別不大。曹七巧不去說她了，《傾城之戀》中，流蘇的母親白老太太算是正常，但流蘇心裏很清楚，"她所祈求的母親與她

真正的母親根本是兩個人。"反而，對於庶出寶絡的婚事，白老太太倒是很上心，就怕落人閒話。所以，張愛玲小說中的媽，包括爸，突出的性格就是自私。《連環套》的結尾，有人向霓喜求親，雖然霓喜也到了曹七巧當婆婆的年齡，還是以為對方是沖着她來的，等到明白人家指望的是她的女兒瑟梨塔，"膝蓋骨克啦一響"，覺得有點甚麼東西破碎了。

看過《小團圓》以後，知道張愛玲心中的"母親"概念，早在後媽出現前，就破碎了。而她的作品中，更是沒一個年長的好女人。給葛薇龍拉皮條的是她姑媽，給范柳原拉皮條的徐太太也發了福，川嫦啊，綾卿啊，小寒啊，振保啊，看着都有一個不錯的母親，其實全部千瘡百孔，不是對責任麻木不仁，就是向子女勒索感情。所以，《十八春》裏，曼璐母親的作風，在張愛玲的"母系社會"裏，算不得無情。

這樣，當《小兒女》中的鄰居後母登場，做的那點惡事也就是不讓繼女吃飯只讓繼女幹活，當《一曲難忘》中的親生母親登場，敦促女兒找有錢人，背着女兒跟人借錢，協同壞人把女兒往深淵裏推，我們不僅覺得熟悉，甚至還感到那麼點親切，嗯嗯，張愛玲的世界裏，就應該生活着這些人。

但是《小兒女》卻是一個以"後母"為主旋律的題材，而且還要反撥人世間對後母的偏見。來看影片的結構。電懋時代的這個劇本和解放前夕的《哀樂中年》非常相似，鰥居的父親和三子女，父親有了續弦的意思遭到兒女的抵觸。但是，不從女性主義的角度看，也不論《哀樂中年》更是桑弧的本子，《小兒女》從《哀樂中年》的"父親"視角轉到"小兒女"視角，在我看來，其中傳遞的，更是時代變遷的信號。

　　可以拿小津安二郎的電影當座標。和《哀樂中年》同一個年份，小津拍攝了《晚春》，影片中，原節子遲遲不願結婚，因為，"我結婚後，爸爸怎麼辦？"於是，整部影片的情感邏輯圍繞父親展開，女兒的精神活動也以父輩為座標。而和《小兒女》差不多一個時期，小津拍攝了《早安》，小哥倆最後終於實現電視機的夢想時，觀眾和他們一樣高興，由此見出，片中人物的精神活動是以兒女為座標的，而小津的這部晚期作品，事實上也暗示了，家庭關係中，以"我結婚後，爸爸怎麼辦"考慮問題的方式消亡了。

　　所以，從《哀樂中年》到《小兒女》，我們可以看出一個世界性命題：家庭的情感核心不再是老一代，而是年輕的一代，《小兒女》中，秋懷如果不能獲得景慧、景

方、景誠三個孩子的好感，她是無法進入這個家庭的，相比之下，她和三個孩子父親的感情倒是次要。而張愛玲在劇本中，也懶得化筆墨去刻劃他們的愛情，因為要緊的是下一代的感受，這和《哀樂中年》就極為不同了，桑弧製造的重點是，不顧兒女反對的陳紹常毅然走出家庭和老友之女敏華結婚，影片以新生的一家三口結尾。

"我結婚後，爸爸怎麼辦"這樣的"封建"問題，在小津電影中被反復提出，在四十年代，這其實是電影中的一個"全球化問題"，因為資本主義社會無可避免地帶來了傳統大家庭的崩潰。而由張愛玲的寫作，我們亦可以看到，她是如何從一個封建時代且歌且挽的送葬人，成為一個"資本主義時代的抒情詩人"。很顯然，同一個問號，隔了十年，重心轉移。電戀時代的《小兒女》，矛盾的焦點是，"我結婚後，兒女怎麼辦？"

《小兒女》的結尾，是兩個孩子吹響哨子，通過了父親和後母的婚事，藉此，《哀樂中年》的悲情終於化解。相似的，1947年令人悵惘的《不了情》也在《一曲難忘》中接續了一個小團圓，家茵和宗豫的天涯相隔，隔了十七年，幾乎就在家茵離開的輪船碼頭，南子和伍德建擁抱在一起。

不過，雖然悲劇都成了喜劇，壞事情也有了好結果，

但是，四十年代那個讓我們如癡如醉的張愛玲，到底在哪兒呢？

張愛玲不見了。很顯然，從張愛玲的小說意識形態看，這個世界裏的親媽尚且如此，後媽更是沒法好的，因為這是時代結構決定的。就像小津電影中的女兒出嫁要考慮"父親怎麼辦"，張愛玲世界裏的母親沒有一個能為女兒打算，因為她們先得自己存活下來，尤其是在封建大家庭裏。所以，她筆下的那些個人物，不戀愛，只談戀愛，用范柳原的說法。她們都自私，就像《留情》裏的敦鳳。而號稱自己也自私的張愛玲，從這些人中間走出來，連母愛都不相信，讓她怎麼相信愛情？當然，實際情況也是，調侃愛情，比描寫愛情，更讓張愛玲得心應手。《傾城之戀》在張記愛情中，算是盛大的了，但是，最深情的台詞也就是："流蘇，如果我們那時候在這牆根底下遇見了……流蘇，也許你會對我有一點真心，也許我會對你有一點真心。"那樣的情景，也還要加一個"也許"。

然後張愛玲也迎來她的六十年代了，似乎，電影公司要重新改造張愛玲的意識形態。六十年代的《小兒女》要讓她歌頌後媽，六十年代的《一曲難忘》要讓她歌頌愛情。可惜，因為題材和內容完全背離了張愛玲的常識，光就劇本而言，真是乏善可陳。自己完全不相信的事情，去

景慧巧遇未來後母

《不了情》

哪裏尋找情感資源？張的這兩個劇本都寫得極為乾枯，被影評界所稱頌的幾個細節，在我看來，也無甚新意，比之張愛玲的小說，簡直是兩個作者。至於劇本中兩個多少還帶着點張愛玲胎記的媽，《小兒女》中的"鳳後母"和《一曲難忘》中的"南母"，因為是影子人物，她也沒法多費筆墨，不過，靠了這個系譜裏的人物已經高度類型化，所以，演員倒是贏得掌聲，就像《不了情》裏的姚媽，絕對賽過陳燕燕。

那麼，接着的問題是，張愛玲無法"六十年代化"，還是"六十年代"不需要張愛玲了？

當然，電影是電影，小說是小說，編劇本的張愛玲和寫小說的張愛玲完全兩種狀態，不過，我們也不能忘了，四十年代，張愛玲編劇的《太太萬歲》，還有再經典化的可能性，但《小兒女》和《一曲難忘》作為劇本卻只能留在電影史裏備忘，尤其後者，改編自好萊塢的《魂斷藍橋》，但原劇中的那些說明愛情的細節，在《一曲難忘》中完全沒有，所以，單看劇本，觀眾根本無法對南子和伍德建的感情動感情，沒有認同，也就送不出祝福，伍德建離開，伍德建回來，動漫似的，接收的是阿里巴巴的口令，而不是倆人之間的情感考驗，所以，最後，劇本提示，"南忍無可忍，放聲哭出，伍亦淚水奪眶，伍終於扶

南走向船去，二人於淚眼中露出笑容，走上吊橋，"我看完，內心波瀾不興。

《小兒女》之前的"南北"系列，雖然人文歷史地貌欠奉，但噱頭還是有的，而"諷刺性"人物，像《情場如戰場》中的男女主角，張愛玲也還手到擒來，但是，《小兒女》和《一曲難忘》作為六十年代的典型想像，對張愛玲來說，完全不能認同，所以，她真的就成了"資本主義時代的一個抒情詩人"，盲目地、乾澀地完成了這兩個劇本。

這個世界還會好嗎？這個問題，她從前的回答是否定，現在變成了肯定。非常抒情，對不對？但是，張愛玲也在這個烏托邦謊言中，哧溜逃逸了。

《一曲難忘》以後，她再沒有銀幕作品，六十年代對她而言，提前落幕。

香港時態：也談《胭脂扣》

　　1999年春天，東京大學的藤井教授在香港作了精彩的關於香港文學的系列講座。談到李碧華的《胭脂扣》時，他說："這部小説並非重演'傳統的愛情故事'，香港意識的創造這個'變奏'方是主題。五十年前的愛情悲劇作為香港意識的延長被重新記憶，方與八十年代聯繫起來。小説《胭脂扣》讓八十年代的讀者記憶三十年代的香港，藉此創造出香港意識的五十年歷史。"用藤井教授的思路，我們可以這麼説：時間是《胭脂扣》的真正背景，或者，時間是《胭脂扣》的真正線索和主題：如花在陰間等了五十多年，如花和十二少約好的來生暗號是3877（他們尋死那天，是三月八日晚上七時七分），如花和十二少殉情時是三十年代，如花來尋十二少時已是八十年代，此外，書中還多次出現了1997。藤井教授用"香港意識"的變化來解讀《胭脂扣》無疑獨到之至，這使一個通俗愛情故事的敍述維度變得別具張力。不過，值得追問的是，在小説和電影的《胭脂扣》裏，藤井先生所説的"香港意識的五十年歷史"是不是真的被"創造"出來了？在《胭脂

扣》裏交織的多重時態是不是幫助創造了"香港意識的五十年歷史"?

一

　　從表面上看,《胭脂扣》是個"倩女幽魂"類的故事,甚至可以説它是對傳統的才子佳人模式的戲仿,但是,如花和十二少的悲歡際遇雖然構成了故事的敍述主線,可從小説的發展看,卻是越來越虛幻化。這在以小説改變的電影《胭脂扣》裏顯得尤其如此。影片開始採用的是完全寫實的手法,徑直大段敍寫如花和十二少的初識和定情。正當故事似乎漸入佳境,即將迎來第一個敍述高潮時,卻嘎然而止,轉入另一敍事線索。其後如花和十二少的故事便以閃回的方式予以補充交代,跳躍性的敍事省略了其間的許多細節,而單以一些散發着強烈的頹廢氣息的豔麗畫面直接衝擊觀眾的視覺,從而給這一故事增添了醉生夢死的色彩。到影片最後,十二少在電影片場的現身,不僅完成了對生死不渝的傳統愛情故事模式的解構,而且實現了結構層面上的"正"、"反"、"合"——十二少從一個被敍述的準虛構人物落實為一個真實存在的人,使這一敍述線索完成了由"實"到"虛"再到"實"的結構

過程。但是影片特意把如花和十二少的相見安排在電影片場，事實上又暗示了所有這一切不過是最虛幻的人間現實 —— 電影 —— 中的一個片斷，也即是説，整個故事的所有"實"指向的其實是更大的也是最終的"虛"。顯然，在這個故事裏，"鬼"敵不過"人"，消失了；而情愛亦敵不過對生命的貪戀，煙滅了。也因此，在現代語境的剝離下，如花的故事根本無法接續現代的香港社會。雖然在身份指認的時候，她曾明晰地將自己確認為是"香港人"。

　　而故事中兩條線索的互相牽引似乎也表明了"香港意識"的曖昧和危機。在如花燃燒的情愛的刺激下，平庸得不再飛翔的現代人的愛情也被拋入了審美領域，所以袁永定們的愛的故事也自然而然地發生了變異。他們在幫助如花尋找戀人的同時，自身也開始尋找擺脫平庸愛情的理由和途徑。但不同於如花癡癡迷迷的堅定心意，袁永定們的尋找已然相當茫然而困惑，他們的愛情不再像如花那樣有古典愛情傳統作依託，現代情愛顯得難以定位，惟有借助如花所講述的個人情愛史，將自己平庸的現實拽回到"他者"歷史中，相信兩者是一以貫之的，相信如花的激情正是現代人所缺失的，袁永定們的尋找才能因此確定尋找的方向和內容。歷史的敍述或記憶中的歷史才藉此異乎尋常地重要起來，然而這種回溯歷史的尋找並沒有改變袁永定

們的愛情際遇。當容顏依舊的如花與五十年後依然存活於世但骯髒落魄的十二少面面相對時，半個世紀的愛的傳奇轟然崩潰。這不僅意味着如花五十年來的苦苦等待到頭來只是落花流水，而且還象徵了袁永定們的全部努力最終仍是幻滅的結局 —— 現代愛情根本無力超越平庸的性質，因為它早被歷史和記憶架空。某種意義上說，並不是如花唯美的愛情體驗給了後人超脫的可能性和空間；相反，倒是袁永定們貧瘠的感情世界給予了夢幻或歷史中的如花以真實的一擊。現代香港因此成功地反諷了五十年前的塘西情愛。

二

"胭脂扣"是李碧華的小說之"眼"。作為過去的愛情"信物"，八十年代的情侶只是將之視為一種"文物"或"舊物"。而且，到了陽間的如花很快就發現，伴隨了她半個世紀的信物早已失效。所以，五十年前的信物所代表的"過去將來時"是永遠無法抵達"八十年代"的現在時的；但同時，也正是這種"無法抵達"確保了愛情傳奇的浪漫色彩。"胭脂扣"是一則情愛寓言，三十年代也是一個寓言，這個年代已不必接受歷史的稽考，也因此，李碧華在描繪那個火樹銀花不夜天的塘西世界時，可以任意

揮灑筆墨，寫得流光溢彩而無需顧慮"真實性"。相形之下，八十年代的"現在時香港"就寫得世故低調，而袁永定女友那乍乍呼呼的口吻更是幾乎敗壞了整個故事。

其實，《胭脂扣》在結構運動上的"懸置"風格也為這個香港寓言作了詮釋。故事中的兩條敘事線索隔着半個世紀，分別代表了兩個極端，一為幻想的、歷史的；一為日常的，現實的。而由兩端向中間交界點的不斷趨近構成了小說的運動方式。當兩條線索終於會合時，影片業已到了結尾。此時，來自兩個端點的敘述力量達到了平衡，它們以相互之間的質疑和否定，共同造成了意義的"懸置"。如花的愛是不能為現代倫理觀念所接受的，因此它只能被視為一種審美化的激情，其意義也僅只在於它構成了對當代人平淡、稀薄的感情的批判；同樣，當代人節制、平和因而理性十足的生活，顯然不能因此而被認為是正當的、健全的，生命中沒有瘋狂的激情燃燒，也就沒有了豔麗的顏色。所以，生命的意義總是並不在此，也不在彼，而總是處於兩極的矛盾運動所造成的"懸置"之中，困惑和追尋也因此成了人類最基本的境遇。影片《胭脂扣》的最後一個細節特別傳遞了這個信息：在片場，導演要求扮演飛仙的演員既要演出女鬼的鬼氣，又要演出女俠的俠氣，這把演員搞糊塗了，她不知道該如何表演才能兼

具鬼氣和俠氣。她永遠都不能明白的是，其實無論她怎樣演，她都只能是既非鬼亦非俠，而永遠懸置在兩者之間。某種意義上說，香港意識也正是處於這樣尷尬的境地：它懸置在歷史和文化中，懸置在歷史傳統與當下經驗中，攜帶着破碎的歷史經驗在兩極或多極文化之間搖擺不定。香港在歷史文化身份上的懸置以及由此而起的焦慮，正是《胭脂扣》所包含的內在陰影。所以，這個故事與其說是"創造出了香港意識的五十年歷史"，倒不如說是把香港意識推入了歷史和文化際遇的危機裏。

這種際遇，用藤井教授的思路，或許可以說是隱喻了"香港意識"的"變奏"。只是，從「胭脂扣」看，小說不僅無法令讀者"記憶三十年代的香港"，甚至可能使八十年代的"香港意識"岌岌可危。在電影和小說中我們看到，伴隨着"鬼"如花出現的，是一座想像中的香港城，那是海市蜃樓般的過去：豔麗，頹廢，有鴉片有愛情有八十年代所沒有的一切；相形之下，袁永定們所寄身的現代香港卻顯得色澤蒼白，世故無趣。從中可以一目了然地看到作者的審美傾向是降落在如花的世界中的，而當下的香港則成了作者所嘲諷的對象。這樣的場景設置無疑包含了作者的反歷史傾向。但正如如花燦爛的愛情記憶敵不過十二少衰老的臉，作者的反歷史傾向最終仍不得不消解

於真實的現實面前。由此，作者在人物設計與場景設計中的曲折意圖也浮現出來：或許，古典的愛情故事可以為現代香港人的平庸生活抹上一層亮色，送進一絲活力？換言之，在李碧華的筆下，無論是如花還是袁永定，都不是她理想中的香港人；記憶中海市蜃樓般的塘西世界和現實中蒼白荒涼的香港城都不是她心目中真正的香港。她的全部努力也只是在亦真亦幻中，形成歷史與現實，古典與傳統的相互對照。而正是在相互的理解，相互的妥協中，香港人，香港城和香港意識才有可能浮出地表。所以，所謂的"香港意識"從來都不可能是完成時態的東西，而只能以未來時態，甚至虛擬的時態來保證它的存在可能性。

三

　　《胭脂扣》裏交織的時態是多重的。首先是死去了的、代表過去的如花在陰間等不及，回到陽間來找昔日情人。被謀殺的過去如今又回到現在要來爭一席之地，這自然讓現在時間裏的袁永定和他的女朋友飽受驚嚇。而過去居然能如此凱旋般地入侵現在——如花"綺年玉貌"地站在袁永定的身邊——無疑意味着潛意識中受到壓抑和難以啟齒的部分開始公開申明自己的存在權力。因此，如

花所代表的過去時就成為對現在時的挑釁。現在的一切在她眼裏不僅可笑、荒唐，還意味着對她過去生活的任意毀滅。另外，值得注意的是，電影《胭脂扣》是從"三十年代的石塘嘴"開始的，按照匈牙利電影理論家伊芙特皮洛 (Yvette Biro) 的説法："在電影中時空的遊動完全不受束縛，電影的初始形態就是觀眾那裏的現在時"；由此，在電影一開始就渲染的塘西生活在觀眾的心理上就構成了"現在時"狀態的生活，而如花和十二少的時代也就事先在觀眾那裏取得了親合力，這五十年前的"過去歲月"因此在以後的敍事裏便秉有了令人愜意的熟悉感，而真正"現在的八十年代"的突然插入就變得是對電影"現在時的三十年代"的闖入，兩者立即構成了一種不和諧景觀。所以，在觀眾那裏，親切可靠的是五十年前的塘西，"歷史現在"一旦接受"電影現在"的丈量，就變得生硬呆板。

不過，"現在的八十年代"有它特殊的功能：它代表了平平淡淡的習俗、司空見慣的物事和毫無激情的人生，它烘雲托月般地把過去變成了"現在"，所以，雖然過去時光曾被現在推入歷史，從來就不曾真正死去過的過去終於還是如花似玉地回來了，把現在的和活到現在的十二少變成了陳舊不堪的現在。所以李碧華的《胭脂扣》也可以説是展現了現在和過去的角逐：過去不接受寂滅，反過來

試圖把現在謀殺來恢復自己的"現在性",而影片的色彩無疑也暗示了這一點。現在顯得慘淡,過去卻熱烈而聲色俱美。不過問題是,過去為甚麼不滿足於在歷史裏安靜地躺下來呢?是甚麼樣躁動的內因讓如花放棄等待,不惜折卻來世的壽命和命運來新大陸尋找呢?("我這樣一上來,來生便要減壽。現在還過了回去的期限,一切都超越了本分,因此,在轉生之時,我⋯⋯可能投不到好人家。")李碧華在這裏,幾乎是不用曲筆地隱射了香港人面對將來臨的九七的強烈焦躁和極大恐懼,一種大限般的難以想像和難以接受。

但另一方面,現代並不是光作為被鄙棄的時間出現的,現在本身是聚集大量信息的場所,既是意外和厄運的過道,也是各路訪客和相遇的中心。現在提供了種種機會讓現代人和自由調情——現在在每個拐角處給現代人一個奇遇的可能性,在每家舊貨店給人一個夢。因此袁永定和他的女友才有可能在古董店翻找到當年的報紙,瞭解如花和十二少未能雙雙赴死的真相;而且,還能通過現代便利,最終找到十二少的下落。所以如花的重返陽世,也只有在現代才是有意義的,或者說,才是有結果的。偶然的相遇既讓袁永定們獲得了一生中最重要的八天;也讓如花發現人間的毫無留戀處。她最後越來越倦怠和失望的目光

反映了"此地無所容身"的徹底幻滅感。

　　由此可以看出，現代生活已然深刻地改變了袁永定們的生存方式：人與人之間的親切感和同情心已然非常淡薄。更確切的是說，人生活在複雜龐大的大小機構的控制下，困於物質環境的羈絆之中，它使人的個性變得劃一。比如讀者和觀眾可以絲毫不差地想像到袁永定和他的女朋友會如何對如花的出現表現出大呼小叫的驚詫，表現出庸俗的逃避和冷漠。所以，《胭脂扣》所講述的現代寓言是：超限和僭越就意味着出醜，意味着悲劇。雖然現代是一個無限可能的地帶，但是事件和人事卻是極端程式化的。人人都有職守和界限，就像如花去找袁永定登尋人啟事，袁先要申明每個字收費多少；因此開初的時候，當沒有個人職守和界限的如花突然出現時，如花在袁和他的女朋友眼裏，就成了一個神經兮兮的女人，一個在現代社會明顯"有病"的女人。而事實上，如花最終得到的消息——十二少並沒有死，而是在塵世裏十分可恥地老去了——也證明了如花僭越陰陽來到人間是多麼大的一個悲劇。她本來是應該信守諾言在陰間等待的。然而，她"超越了本分"，她必然受到懲罰。在這裏，李碧華似乎再次暗示了九七的陰影。

四

　　在小說和電影中，我們會發現，當現代變得越來越俗
不可耐時，古董店則彷彿秘而不宣地以稍嫌猥瑣的方式承
當起了城市和現代的抒情功能。因為古董店輕易地集合了
過去時態、現在時態和將來時態，還包括各種虛擬態，並
且現代社會讓它秉有了一種奇特的過濾功能，它可以使凡
庸的物質變得精神奕奕，使藉藉無名的東西蒙歲月之恩而
引人注目。因之，我們與現實的物質關係有一種變為文化
關係的趨向。並且，沉澱下來的死過一次的時光和人可以
在這兒伺機復蘇，重回人間。此外，古董店就像雜食動
物，它無所不吃的脾性讓店面風格形同蒙太奇或鑲拼法，
可以以完全異質的結構來取代正常的時間邏輯和文化邏
輯。而某種意義上講，香港的時態就像是古董店裏的時
間：各個時態的鐘錶在這兒一齊運作，這是無比浪漫的現
代多元時刻，也是極端空洞的虛無時刻。

　　在《胭脂扣》裏，時間大致可以區分出兩個主軸：第
一個主軸是如花在陽世的幾天時間；它以正規的情節劇的
脈絡為依據，相繼展現事件；而情節的推演始終與各種延
宕性插曲形成對位。而這些插入性段落即構成了第二個主
軸，它有意無意地獨立於時間緯度，這在電影「胭脂扣」

《胭脂扣》

裏顯得尤其如此。每當影片進入插曲時，畫面風格遂為之一變，一派濃豔的頹廢情調，彷彿時間中只有"夜"這個維度。因此，在《胭脂扣》裏，"存在性時間"總被"變化性時間"所置換，而一切在造型上能表現變化過程的東西都具有重要的地位，比如燈光的明暗對比，背景中的走廊和樓梯，以及電車，它們總在小說和電影裏被放大。而這兩個時間主軸的匯合處無疑就是"古董店"。換言之，古董店就是一個販賣時間的場所。《胭脂扣》裏那個古董店老闆說得很清楚：這些以前只要幾毛錢的小報現在得要幾百元一張了。而如果繼續往下說的話，就是過去的東西在現在是昂貴的東西了，過去的感情在現在是稀有的感情了。所以《胭脂扣》的文化邏輯是："現在"是一文不名的，但是"過去"必須要到了"現在"，才能顯出價值。也正是在這種文化邏輯裏，過去和現在才能達成協議：如花在現世作短暫的停留，顯示其罕有的價值。而活到現在的十二少則一錢不值地在片廠老去。不過，李碧華也恰是在故事的結尾表現了明顯的力不從心：香港的時間將在哪個主軸上擺動呢？借來的時間快用完了，就像如花來到陽世一樣，這時間是借自來世的；香港是如花般地回到陰間去，還是接受十二少所棲身的黯淡的現在時？李碧華在小說裏用時間的開放性表達了強烈的焦慮感：過去是回不去了，

現在時又是如此醜陋，剩下的就是一個虛擬態的將來。

五

　　張愛玲的小說《連環套》裏寫了一個叫"霓喜"的女人的故事。她出身廣東鄉間，被賣到香港；但她無法將自己認同為香港人，不過，想起廣東的鄉下，她也是覺得夢魘一樣。她的身份如此懸擱了幾十年，最終古怪地入了英國籍，但是從沒有人把她當英國人看，她的身份意識依然是未完成的。霓喜身份的這種"雜揉性"和"被動性"在三十年代的塘西妓女如花身上一樣明顯。

　　如花初到陽間(八十年代的香港)的時候，她去袁永定工作的報館登尋人啟事。袁問她要"姓名、住址、電話和身份證"，她一樣都沒有，包括姓氏和"你們所使用的錢"。她說她要找的人是"十二少"，袁永定卻失笑問道："十二少是他代號？如今仍有間諜？"而她所登的廣告——"十二少：老地方等你"——裏的"老地方"則早已滄海桑田地變了貌，而如花立於風中，幾乎要哭出聲來："我在哪裏？這真是石塘咀嗎？"因此，過去時態裏的如花對現在的袁永定而言，不是"大陸來的"，就是"一個女子，恃了幾分姿色，莫不是吃了迷幻藥，四出勾

引男人，聊以自娛”；甚或是“吸取壯男血液以保青春的
豔鬼”，所以他後來哀求如花“請你放過我。”從袁永定
對如花身份的判斷來看，我們可以推演出這樣的一個思維
邏輯：大陸來的帶煙花氣息的女子是要吸取(香港)男人的
青春血液的。而從如花的角度看，現代香港則全面毀壞了
她豔名四播過的石塘咀。所以，袁永定這一句“請你放過
我”，與其說是懇求女鬼如花，不如說是說給“大陸”聽
的，或者是說給“歷史”聽的。而這句話也全面表達了現
代香港的心聲：我不要過去闖入我的生活，我害怕過去會
吸取我(香港)的血。

但是過去的如花以不可抗拒的力量催眠了現在的袁永
定和他的女友，並且和他們形影相隨。而且，最後的結局
是，如花遺棄了和現在的唯一關聯——信物“胭脂扣”，
消失了。所以，這個故事用時態來講述的話，就是“過去
時態”竭盡所能地尋找“過去將來時態”，但是在“過去
將來時態”即將抵達“現在”的時刻，“過去”頓時消失
了。換言之，《胭脂扣》的“電影現在時”是無法和“事
實現在時”真正融合的。“三十年代的香港”也因此根本
無法接續“八十年代的香港”。如花可以把她的身份指認
為“香港人”，但是她作為“鬼”的現實卻自至始至終沒
有改變過，也即是說，“鬼”事實上是無所謂“香港人”

或"大陸人"的。也正是在此意義上說，如花的"身份"就像"霓喜"的身份一樣，是"未完成"的，也是永無可能完成的。而某種意義上講，"香港意識"也是如此，而或許，香港的活力也正是包蘊在這種未完成的時態裏。

人民不怕貪官

　　《建國大業》裏，宋美齡跑到美國去，白宮看門的見到她，情不自禁說出：She is Hot！這話，讓一個看門的說，沒甚麼好意，不過，這個不懷好意針對的不是宋美齡，是蔣介石，就像蔣介石的兩個標誌性用語，一個"達令"，一個"娘希匹"，因為後者是髒話，前者因此也是髒的。

　　用宋美齡來打擊蔣介石，這是建國大業完成後，我們在文藝，包括小說和電影中的一種常規語法。長期來，共產黨人的一個主要特色就是不受美色俘獲，王曉棠再怎麼大跳倫巴，也動搖不了虎膽英雄的心，相比之下，"臉不對稱、滿臉雀斑、包金大牙"的蝴蝶迷，也能淫亂敵營，所以，理論上，就像史達林說的，共產黨員乃鋼鐵鑄成。

　　可是鋼鐵也會生銹，霓虹燈下有趙大大，也有陳喜，漸漸的，共產黨人的形象從高大全變組合論，從鋼筋鐵骨變有血有肉，老百姓也普遍接受了"共產黨人也是人嘛"的"人性論"。隨便舉個例子，《紅岩》中的叛徒甫志高已經在網絡上被"緬懷"了，課堂上，年輕的學生談到甫志高的愛情，臨別和妻子見一面，為她今後的生活作好安

排，這才是男人啊！

甫志高是做了男人，但江姐做了犯人。好在，浴血浴火的年代過去了，戰爭結束，敵人完蛋，再沒有冰冷的槍管抵住甫志高的脊樑，對他說"不許動"，甫志高回家，把老四川牛肉獻給妻子，之後也用不着領着敵人去找江姐，甚至，可以按他自己曾經設想的，"把聯絡站辦成書店"，然後"把書店辦好，出版刊物，逐漸形成一種團結群眾的陣地。"（《紅岩·七章》）接下去，我們甚至可以想像，風度翩翩的甫志高成為時代偶像。

不是瞎說，這些年來，我們的文學藝術作品中，最完美的人物形象差不多都是這樣，既有感情，又有理想。而逐漸地，愛情攜手理想，以雙贏的姿態彼此見證彼此提升，搞到今天，貪官贏得的那點民意就是他們對自己的情人還真是動感情，誰都不會忘記，成克傑和他的情婦李平"生死鴛鴦"的故事經過互聯網的傳播，幾乎成了新世紀的標準愛情故事。

官人們的愛情贏得這麼良好的群眾基礎後，《蝸居》出場。《蝸居》的故事很簡單，姐姐海萍和丈夫蘇淳名校畢業後留在上海，奮鬥目標是"一間自己的房"，可是，辛苦的腳步趕不上漲價的速度，他們成為房奴而不得的過程中，一向受海萍照顧的妹妹海藻慨然出手，向她認識不

久的市長秘書宋思明借了兩萬，而這兩萬，是海藻的男友小貝不捨得借的。接下來，故事的重心就從海萍轉移到了海藻，有型有情的宋秘書在海藻全家的每一次難關前，輕輕一聲"芝麻開門"，就超度了所有凡身，歐，且慢，宋秘書超度所有人，除了自己的老婆和孩子。

當然，宋秘書超度得最厲害的是海藻，而且，小說給了兩個最動人的理由，一，海藻像宋秘書大學時代的早夭戀人；二，陰差陽錯，宋秘書以為他是海藻的第一個男人。第一個理由說明宋秘書有多麼一往情深，像他喜歡對海藻說的，"從一而終"，第二個理由說明宋秘書真是沒甚麼瞎搞經驗，而且這個理由也"充分解釋"了他為甚麼超度不了自己老婆，因為他不是老婆的第一個男人。

宋秘書對海藻好，方式蠻瓊瑤的，買夢遊娃娃，然後自己夢遊着把車開到戀人樓下，戀人出差，還出其不意地把自己快遞到戀人客房門口，當然，最感人的是結尾，要戀人把孩子生下來，"愛她就讓她為你生個孩子，然後用兩個人的血澆灌同一棵花朵。這樣，我們就永遠不會分開了"，甚至，在自己死後，還安排了一個外國友人來接海藻和已經不存在的孩子出國。他一切都為海藻安排好了，孫悟空一樣的男人，長得又跟劉德華似的，請問，哪個女孩抗拒得了？

人民不怕貪官

有這麼一個細節，為了幫姐夫還高利貸，海藻又去問宋秘書借了六萬元，這六萬元，是他們倆人發生第一次關係後，宋秘書托海藻的老闆帶給她的，海藻拿着厚厚一疊鈔票，"冷冷一笑，想來這就是自己的賣身錢？果然春宵一刻值千金啊！"不過，作者沒有讓海藻在這種不良好的感覺中沉浸，越過一段，海藻就把錢送到了海萍家，"看着姐姐渾身輕鬆的樣子"，海藻"覺得自己很乾淨了"。海藻乾淨了，宋秘書自然也乾淨了。而更有意思的是，小說中的這段話，在連續劇中，以旁白的方式特別抒情地念了出來。

實事求是地說，在那一刻，如果小說還沒能幫宋秘書完全收買人心的話，那麼，連續劇做到了。不要忘了，在影像中，"旁白"不僅是最有份量的方式，而且幾乎是最道德的影像提示，尤其中國影視因為深受蘇聯和朝鮮表達的影響，聽到旁白，幾乎是如奉綸音，《春天的十七個瞬間》如此，《無名英雄》也如此，比如，順姬死後，伴隨着學生裝的順姬在鮮花叢中復活，肖南的旁白以無比的激情既震碎了我們的心，也彌合了我們的心。是的，通過旁白，我們對順姬湧起更大更深的愛。當然，年輕人可能沒有《無名英雄》的記憶，不過不要緊，剛剛熱播過的《潛伏》還在我們心頭，左藍死了，余則成站在她邊上，旁白

説，"這個女人身上的任何一點都值得去愛，悲傷盡情地來吧，但要儘快過去"，這個時候，所有的觀眾都願意和余則成一起，跪在左藍面前吧。

這樣，當《蝸居》以旁白的方式反反復復為宋秘書和海藻漂白時，我們吃了迷魂湯一樣地成了他們的愛情同情人，當然，一起被綁架到這場蜜蜜甜愛情中的，還有我們記憶中那些通過旁白強調的美好愛情。飯桌上，談到《蝸居》，一個朋友說，媽的，明明覺得姓宋的有問題，可還是情不自禁希望他壞人有好報，邪門啊。說邪也不邪，稍微回想一下，哪個人物的內心獲得畫外音的次數最多？宋秘書嘛！相比之下，勤勤懇懇的小貝根本沒有得到畫外音的援助，在他失魂落魄的時候沒有，在他發憤圖強的時候沒有，儘管他作為一個純真愛情的符號出現在小說和電視劇中，但導演根本不把他放在眼裏，讓他買個冰淇淋表達愛情，中學生看了都覺得弱智。所以，小貝根本不是作為宋秘書的對立面出現，而是宋的讚美者，每次，海藻只會在小貝身邊想念宋秘書，但從沒在宋秘書懷裏想過小貝。

還不止這些，整個故事中，海萍夫妻看重錢，宋秘書老婆看重錢，小貝看重錢，底層老百姓更別提，為了錢還丟了命，但戀愛中的人不看重錢，海藻最不看重，你看她亂花宋秘書給的錢；宋秘書更不看重，他只用錢擦亮愛

情，其餘時間不是高屋建瓴，就是深情款款，甚至，在他牽頭的拆遷致死案發後，他還能特別人性地要求手下對底層百姓仁義些，嘖嘖，他幾乎就是完美的男人，而且，在一筆帶過的幾次交代中，我們知道，他在工作中的人緣也很好，工作能力也很強，差不多是一個好幹部。

那麼，《蝸居》到底是甚麼意思啊？為貪官招魂？歌頌真愛無敵？

嘿嘿，《蝸居》有意思的地方就在這裏。毋庸置疑，《蝸居》是一部表現社會現實的力作，從開播後不斷攀升的收視率和議論度就能看出，房子問題擊中了每一個中國人的神經，"每天一睜開眼，就有一連串數字蹦出：房貸六千，吃穿用兩千五，冉冉上幼稚園一千五，人情往來六百，交通費五百八，物業管理費三百四，手機電話費兩百五，還有煤氣水電費兩百……也就是說，從我蘇醒的第一個呼吸起，我每天要至少進賬四百，至少！這就是我活在這個城市的成本，這些數字逼得我一天都不敢懈怠。"

房子問題壓得海萍喘不過氣來，海萍又壓得自己老公蘇淳喘不過氣，不過，海萍在追求房子的過程中所付出的努力，她最後終於搬到自己新房中的那種幸福感，以及小說和連續劇最後的一個鏡頭——淮海路上，"海萍中文學校"正式掛牌開張——都在在說明了，這個奮鬥是值得

的。而更加了不起的是，在海萍夫妻奮鬥過程中，蘇淳意外入獄，雖然最後是宋秘書的法力解救了升斗小民，但前頭小市民氣十足的海萍卻因此對丈夫煥發出了全新的愛。所有這些，幾乎以鐵的事實表明了海萍當年把自己和老公留在上海的決定是對的，雖然在故事的前半部分，海萍不斷地想像如果回到老家，日子可以多麼輕鬆愜意。可畢竟，老家沒有東方明珠，沒有伊勢丹，也就沒有夢想和動力。

　　也是這個邏輯，原本應該構成對立關係的房奴海萍夫妻和地產推手宋秘書，不僅沒有劍拔弩張，還實現了南北一家親，甚至，釘子戶一家最後搬入全裝修房子的一幕，也沒有一點血腥氣。相反，有一點點血腥氣的是海藻的流產和宋秘書的車禍，但這兩個不幸，因為是政治正確的必要前提，對倆人來說，都不能更好了。

　　所以，整體而言，《蝸居》的主題是社會和諧，禁播《蝸居》是站不住腳的，至於傳說中的《蝸居》因黃被禁，那更是離譜。《蝸居》如果是黃的，那麼肯德基的雞腿廣告更黃。而我對《蝸居》特別感興趣，主要在於老百姓對宋秘書的接受。

　　排除前面提到的文字支援和影像支援，包括逆用"宋美齡語法"，宋秘書的情種身份有效地掩蓋其貪官本質，女性讀者如果夠坦誠，多數都寧願捨小貝就老宋吧？但無

人民不怕貪官

論如何，宋秘書作為貪官的事實是不能被抹除的，他利用職權侵佔公共利益，結黨聚夥謀取私利，甚至他和海藻的關係，用新聞報導的方式來說，也夠得上用一個"霸佔"，也就是說，宋秘書的本質不難揭穿，那麼，普羅的政治覺悟哪裏去了？

情形是，海萍一邊抱怨房價，一邊也投身了房市，觀眾對宋秘書的接受也是這樣，接受他，就像接受現代化的事實和污點。而更重要的一點是，今天，2009年，中國普羅已經能夠接受貪官存在人民陣營中，小說電影還能正面表現貪官和人民群眾相愛，這個，早個二三十年，是絕無可能的。是我們的階級陣營消失了，是我們的人民已經絕望地認同壞現實了，還是人民群眾已經強大到可以消化貪官了，意思比如《人間正道是滄桑》中，瞿恩對楊立青說："你要相信我們的黨，我們的黨就像大海，有自我調節和淨化的能力。"

我的想法是，不管《蝸居》的作者和導演對宋秘書的美化出於甚麼想法或目的，但從讀者和作者對宋秘書的接受來看，人民群眾不再把貪官放在眼裏，也就是說，新中國成立六十年，人民群眾的力量和自信不僅今非昔比，而且人民的寬容力和包容力也顯示出新能量。當然，這麼說，可能會有鄉願的色彩，但是，就像海萍每天必須進賬

的“四百”中，房貸最多也就佔一半，而終有一天，這個房貸會結束，我想說，如果要在民間調查貪官的性價比，《蝸居》提供了一次極為有效的社會普查，而隨着貪官的性價比在公共生活中越來越低，我相信，中國人和中國能量會越來越高昂。

這麼說，我再次感受到鄉願的壓力，尤其目前階段而言，《蝸居》在為宋秘書 (沒錯，我一直有意在使用“宋秘書”，而不是“宋思明”) 唱挽歌的時候，因為歌聲過於動人，會讓人因暈眩而失去判斷力，所以，在一個真正強有力的人民群體建立前，我認為，《建國大業》這樣的“宋美齡”策略還是可以繼續徵用一段時間。人民雖然不再害怕敵人，不再害怕貪官，但現階段，似乎還沒到為貪官蓋被子的時候，否則建國後三十年，我們不遺餘力打擊的敵人，極有可能借屍還魂。

新中國至今六十年，上半年，大家都在討論《潛伏》，下半年討論《蝸居》，前者重提信仰，後者再現生活，這裏，大概存放着2009年的重大意義吧，在信仰和生活之間，我個人覺得，2009年應該盡可能拖住《潛伏》，讓它繼續在生活中放大發酵，這樣，在看到《蝸居》中的宋秘書時，觀眾能更快地一眼認出，嘿，小樣，甫志高嘛！

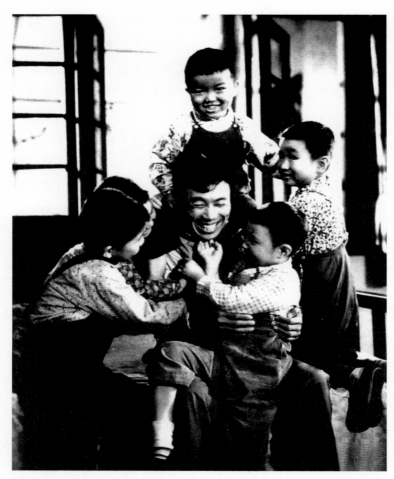

謝晉《大李小李和老李》

共同記憶

同志

　　要是問少年時候最難忘的銀幕經驗，我會說，就是看到八一電影製片廠的片頭。中國人民解放軍軍歌響起，五角星光芒萬丈，向前向前，我們的隊伍向前進！大家都在座位上坐得筆筆挺，豪情加熱血，恨不能代替孫道臨去發送永不消逝的電波。

　　那些年，我們總是早早地趕到電影院，燈還沒熄，已經魂不守舍，北京電影製片廠的天安門在銀幕上放金光，上海電影製片廠的工農兵在銀幕上放金光，長春電影製片廠的工農兵放完金光，接着銀幕上一片黑色，黑色街道的盡頭走來一個黑西裝男人，同時響起特務的聲音："就是他，抓活的。"

　　我們的心頓時揪緊了。不過，等到向梅扮演的史秀英出現，對前來送信的人叫出一聲"同志"，我們立馬就得到了撫慰，然後，銀幕上打出"保密局的槍聲"，我們內心又亢奮又緊張又軟弱又勇敢，因為知道這樣的影片中，

一定會有犧牲，但前途一定無限光明。

　　這個，就是我從小的愛國主義教育。保密局的敵人對我黨同志周甫祥用刑，但他硬是一個字沒說，最後被活活打死。敵人殘酷用刑我們寧死不屈的場面，在當年的電影中很多很多，受過刑的女性人物就有趙一曼、林道靜、江姐、玉梅等等，而敵人呢，永遠只能氣急敗壞地哀嚎，"共黨分子！氣死我了！"

　　因為無數這樣的電影，《中華兒女》也好，《英雄兒女》也好，共產黨員，尤其是地下黨員，在前三十年，一直是人民偶像，我們最喜歡的場面，就是像《保密局的槍聲》這樣的結尾，潛伏在保密局裏的我黨同志劉嘯塵被他的頂頭上司張仲年發現了身份，壞人拿着槍在劉嘯塵後面陰森森地說，舉起手來，然後槍響，但倒下的不是我們的英雄劉嘯塵，而是壞蛋頭子張仲年，開槍的是另一個戰鬥在敵人心臟裏的無名英雄常亮。劉嘯塵上前叫一聲"同志"，觀眾席上的我們簡直心魂蕩漾。

　　《傲慢與偏見》中，達西和伊莉莎白最終互相說出"我愛你"，我們也挺激動，但是，這一聲"我愛你"真是不能和咱們當年那一聲"同志"比。1957年的電影《羊城暗哨》也有一個類似的結尾。我偵查員王練奉命打入特務內部，憑着信念和智慧，王練有勇有謀地戰鬥到了最後

關頭，跟着女特務上了被敵人劫持的船。途中，王練身份暴露，好在我們的同志及時出現，雙方廝殺起來，而就在敵我雙方還沒完全分出勝負的時候，遠遠的海上有船發出信號，敵人馬上來了氣焰："我們的兵艦來了！"但我公安幹警隨即正告他們："那是我們的炮艦！"

聽到這句"我們的炮艦"，真是幸福，這比吳瓊花握住洪常青的手，阿黑哥握住阿詩瑪的手還要幸福一點點，因為在前面的場景，全國人民男女老少共同獲得完全相同的幸福。我還記得，看《冰山上的來客》，"阿米爾，衝"成了中國人最喜歡的台詞，但哥哥姐姐他們這些已然知慕少艾的好像說得更有快感些，而我和表弟，更喜歡影片最後一句台詞：向天空放射三顆照明彈，讓它們照亮祖國的山河！

我們在院子裏把劃亮的火柴往空中丟，說完"讓它們照亮祖國的山河"，外婆就追出來了。然後我們把外婆當階級敵人打兩槍，和戰友們一起撤退到弄堂裏。弄堂裏，父母們在議論當年的另一部電影《早春二月》，蕭澗秋的愛情讓他們無心管教子女了，聽任我們從高高的水泥板上跳下來，一邊叫："為了勝利，向我開炮！"

那是多麼純潔的年代，就像康得喜歡說的，一個是我們心中崇高的道德準則，一個是我們頭頂上燦爛的星空。

1980年，謝鐵驪導演過一部電影叫《今夜星光燦爛》，影片描述淮海戰場上，我軍電話員小于救下了上吊自殺的貧苦姑娘玉香，一來二去，姑娘意欲以身相許，小于不知所措，他對姑娘說："同志……"玉香很淳樸地回說："俺不叫同志，俺叫玉香。"當年的這句台詞南北風靡，遺憾的是，等全國人民終於都像玉香一樣領悟到"同志"的全部內涵，"同志"這個詞在三十年歲月裏所積累的道德準則和整片星空開始慢慢出現其他意思了。

I Love My Motherland

七九年和八〇年，在我看來，是共和國電影的一個分水嶺。《今夜星光燦爛》對"同志"的挪用是一個橋段，《廬山戀》對"祖國"的徵用就是一次試水了。

用祖國來表達愛情，《廬山戀》不是第一次。1951年有一部著名的影片叫《翠崗紅旗》，影片講述，江猛子告別新婚妻子向五兒隨軍北上，留在後方的家屬遭到"鏟共團"的殘酷迫害，多年以後，成為師長的江猛子率軍剿滅翠崗山的敵軍，勝利的時刻，已然長大的兒子領着媽媽來和父親相會，倆人互相叫一聲對方名字，飽受煎熬的五兒問丈夫："猛子，你，你回來了？"猛子說："是，我回

來了。"停頓一秒鐘,他說:"我們的隊伍回來了。"然後鏡頭切向山坡上凱旋的戰士。

經受了非人歲月的夫妻倆,見面以後連一個擁抱一個握手都沒有,但當年觀眾全部熱淚盈眶,既為勝利,也為感情,而火紅年代的最高愛情表達,就是猛子和五兒一個方向一個眼神凝望翠崗上升起的紅旗,他們看着紅旗,戰士也看着紅旗。這就是"共同體",共和國最溫暖的涵義。

1957年,《柳堡的故事》是同一題材的一個青春版,而且,影片的主題曲也表明,這是一個試圖講述戰爭年代愛情的故事。七十年代之前出生的人,誰都會唱《九九豔陽天》,"十八歲的哥哥"和"小英蓮"成為當年最美好的名詞,不過,與其說這個影片喚起的是廣大人民對愛情的渴望,不如說它以革命的名義收編了愛情力量,而且,這種收編,在那個年代,顯得如此美好如此必要又如此順理成章。

副班長李進跟着部隊到了柳堡,住在二妹子家裏。"十八歲的哥哥"就這樣和"小英蓮"相遇,沒有現在女逃男追的場面,倆人的愛情就像柳堡月色,天籟一般。事實上,用"愛情"來定義李進和二妹子的兩情相悅都有點不準確。他跟指導員彙報思想,說:"我承認,我挺喜歡

她。"指導員卻説："那怎麼行呢，這種亂七八糟的事情，最能破壞群眾紀律。"李進就急了，説："怎麼是亂七八糟？我是真心誠意的，正式的！"他説他喜歡二妹子，因為她很能幹，插秧夯草，她都會。影片接着剪輯到柳堡風光，近處的草房草垛，遠處的風車田埂，牛和放牛娃。二十年以後，銀幕上再也沒有這樣的風景，或者説，即便鄉村風光依舊，風景和人不再心心相印，不能彼此見證，也就無所謂人同此景。

可是，部隊要離開柳堡了，李進的心思又波動起來。他對指導員説："我想二妹子，心裏難過，總還受得住。"可他一想到如果留在地方上，雖然能和二妹子在一起，但"從此要脱離部隊，黨從此就不要我，我寧死也受不了。"他説，"我入黨的時候説過，為勞苦大眾奮鬥到底。"即便今天重看，這一段也一點都不生硬，以黨和人民的名義，暫時拋開私人情感，對每一個觀眾而言，不僅應該，而且光榮，於是，我們看到銀幕上一輪太陽升起，那是年輕的共產黨人克服私人感情後獲得的崇高感。這種崇高感，所有的觀眾都感同身受。也是因為這種崇高感吧，《九九艷陽天》唱到"九九那個艷陽天來喲，十八歲的哥哥細聽我小英蓮，哪怕你一去呀千萬里呀，哪怕你十年八載不回還，只要你不把我英蓮忘呀，等待你胸佩紅花

呀回家轉"，這首歌唱的就不再是兒女情長，而是把自己和祖國聯在一起的忠誠和榮譽。所以，最後，打完小日本打完老蔣回來的副班長李進，和二妹子重逢，影片就簡單一個鏡頭：倆人一起站在船頭。還需要熱淚和親吻嗎？

需要親吻來表達感情，基本就到八十年代了。1979年，《生活的顫音》其實開始試探"接吻"，但滕文驥"色膽未能包天"，年輕戀人剛剛擁抱一起，剛剛有接吻的意圖，女孩的父母就推門而入了。所以，"新中國第一吻"後來成了《廬山戀》的廣告。

不過，今天來看，《廬山戀》最著名的場景還不是張瑜甜甜的一吻，而是她和郭凱敏談情說愛時的修辭。影片的場景是這樣的：郭凱敏在廬山上學習英文，他一遍遍地朗讀：I love my motherland. I love the morning of my motherland.他的發音不那麼準，美國回來的張瑜聽到了，就躲在大樹後面糾正他：I love my motherland. I love the morning of my motherland.你一句我一句，一邊是張瑜的調皮和甜蜜，一邊是郭凱敏的驚訝和認真，所以，鏡頭而言，這段場景強調的是"love"，而不是"motherland"，而且，這句台詞後來的流行也證明，它的功能基本被簡化為愛情表達。

但是，那依然是幸福的年代，甚至可以説，那是最幸

福的時刻，祖國和個人擁有完全相同的情感表達，我就是我們，我們就是我。當然，這同時也是一個三岔口。1979年，當陳沖在《海外赤子》中唱"我愛你中國"，"我愛你中國，我愛你春天蓬勃的秧苗，我愛你秋日金黃的碩果，我愛你碧波滾滾的南海，我愛你白雪飄飄的北國，我愛你森林無邊，我愛你群山塢，我愛你淙淙的小河，蕩着清波從我的夢中流過……"這個愛沒有一點點私念，祖國啊，就是母親，而在影片的片尾曲中，在花團錦簇長裙飄飄的女演員中間，當陳沖穿着一身軍裝出來，憑着全國人民的歷史記憶和道德記憶，軍裝的陳沖顯得格外美麗格外動人，但這種美麗和動人，在《廬山戀》中，卻要靠張瑜換四十多套服裝來取得。

真是非常懷念十八歲的陳沖，全國人民心中的"小花"，她的臉乾淨明媚，就像青春的新中國。而這樣的青春明朗，八〇年代以後，似乎只出現在武俠電影中，而武俠電影，好像也因此接過了傳統道德教育和愛國主義教育的一半任務。

少林！少林！

誰都不會忘記《少林寺》，1982年也因此永垂影史。

上學放學，男生走路的節奏都是"少林，少林，有多少英雄豪傑都來把你敬仰"，女生全都哼着"日出嵩山坳，晨鐘驚飛鳥"，總之，同學少年，都準備"風雨一肩挑"。

某種意義上，八十年代以《巴山夜雨》《天雲山傳奇》等謝晉電影為代表的國家敘事其實告別了過往的愛國主義故事結構，有意思的是，這項艱巨的任務在很大程度上被電影史上名聲不算好的武俠電影接了過來。回頭重看《少林寺》，該片在當年獲得的崇高地位和影片本身宣揚的崇高美學是很有關係的。《少林寺》不同於之後跟拍的少林系列和武當系列，不僅在於影片講述的故事更加具有國家意識，影片的結尾就是一個例子，李連杰最後毅然拋開兒女私情踏入佛門去"匡扶正義"，雖然讓年少的我們無限遺憾，但這種選擇同時又特別能接續我們更早接受的愛國主義教育，甚至，我有時候想，即便小時候沒趕上看《烈火中永生》，《少林寺》也能讓人毫不猶豫地選擇把熱血灑在熱土上。所以，回頭問問比我更年輕的一代，喜歡今天的紅色經典電視劇的，沒有一個不喜歡《少林寺》。

也因此，對七十年代生的人來說，《少林寺》比同一年的電影《牧馬人》更深入人心更有教育價值，雖然因為《少林寺》的風靡，搞得天南地北無數孩子無心學習，搞

得報紙上天天有家長遠赴嵩山去找兒子，但是，長遠來看，這部影片無疑和後來的《黃飛鴻》系列，還有《霍元甲》這些電視連續劇一起，牢牢地在少年人的心頭締造了作為一個"中國人"的全部擔當和自豪。當"國人漸已醒"的旋律響起，當"男兒當自強"的旋律響起，用一個朋友的說法，"TMD，哪裏還學得進英語！"

　　作為一個武俠電影愛好者，我不想過分強調武俠電影的價值，不過，我想有一點可能值得提出，九十年代以來，當中國銀幕不再強調中國感情時，武俠電影倒是從來沒有停止過講述作為一個中國人的驕傲，憑着五千年歷史和無限江山，武俠電影在一片紅紅燈籠中，一直是無限驕傲地在繼續翻唱當年《上甘嶺》裏的歌曲："條條大路都寬暢，朋友來了有好酒，若是那豺狼來了，迎接它的有獵槍，這是強大的祖國，是我生長的地方。在這片溫暖的土地上，到處都有光明的陽光。"當然，此時陽光已然不同彼時陽光，但是相比一派不知是先鋒還是陰鬱的"英雄世界"，李小龍也好，方世玉也好，都顯得更為幸福，因為這些英雄依然是"我們的"。而我們，當然更認同八十年代李世民身邊的那個李連杰，而不是二千年在秦始皇身邊的那個李連杰。

　　滄海桑田，電影中的祖國形象變得不再像五六十年代

那麼具體貼身，隨時能引發滾滾熱淚，甚至，看《高山下的花環》，當梁三喜光榮的時候，雖然整個影院一片哭聲，梁老太太和玉秀用烈士撫恤金來還欠款，全國人民哭得稀裏嘩啦，但我們多少都覺得，像梁三喜啊，像靳開來啊，這些英雄沒有獲得足夠的崇高感。五百五十元的撫恤金，這是梁三喜和部隊最後的關係。而祖國這個詞，不知道是變得更重了，還是輕了，反正，在之後的銀幕上，不是經常能聽到的一個詞。

所以，當《三峽好人》裏的幾個農民工，放工以後和新來的韓三民聊天，說到韓是坐船來的，就問，那你有沒有看到夔門，韓問，甚麼是夔門，對方就從口袋裏摸出一張人民幣，指着背後圖案說，你看，這個地方就是夔門，賈樟柯給了人民幣上的夔門一個比較長的特寫，韓三民放下這張新版人民幣，也從口袋裏摸出一張人民幣，說："你看，我們老家也在錢上，這兒，黃河壺口瀑布。"對方也細細看了，說，"你的老家風景好美啊。"這個時候，我們真的非常感動。六十年來，共和國銀幕上已經很少這樣抒情的筆觸了。

可接着，下一個鏡頭，我們看到韓三民站在高處，拿着人民幣上的夔門對照眼前被拆得滿目傷疤的三峽，我們的感動馬上又被其他情緒代替了。

我想起我小的時候，每年有春遊，每個月集體看電影。我們去春遊，看江山如畫滿山杜鵑，總覺得生在這片土地上很幸福，一路上，我們唱"讓我們盪起雙槳"唱"花籃的花兒香"唱"社會主義好社會主義好"，一直唱到"血染的風采"，唱到"共和國的土壤裏，有我們付出的愛"，自己感覺已經血染疆場，把青春獻給祖國了。就像我們去看電影，看到"祖國啊，母親"這紅色的片名打在銀幕上，心中那飽滿昂揚的感覺，總覺得其他國家的人是不能領會的。但現在都變了，我的孩子也春遊也看電影，但他們去遊樂場看奧特曼，對他來說，視覺的高潮是超人的出現。而在這個意義上，我覺得六十周年隆重的國慶大典非常必要，五歲的兒子被盛大的場面所震撼，覺得我們中國太厲害太厲害了。

　　不過，我的夢想是，當我的孩子說到"祖國"這個詞的時候，小的時候他能想到《祖國的花朵》，工作了能想到《今天我休息》，老了會想到《萬紫千紅總是春》，總之，我希望他說到祖國啊，集體啊，人民啊這些詞的時候，心裏能特別地暖洋洋，用句《潛伏》的台詞，心裏會美。

普普通通的願望

錄影廳

　　從寶記巷穿到槐樹路，跑過解放橋，過體育館過中山公園，就到了。這條路，我們平時上學走半小時，但偷跑出去看錄影只要十分鐘。我們那麼奮力地跑，有一次，表弟的鞋子跑掉了，我們回去撿，又跑了幾十米。

　　錄影廳在寧波的出現，大概也是我人格分裂的開始，我一邊在老師家長眼皮底下做品學兼優的好孩子，一邊跟着表弟出入父母嚴禁的黑色場所開始江湖生涯，他在院子裏練金剛掌，我就一旁幫他回憶錄影廳裏看來的那些武功招式。練不到行雲流水，我們就又跑，跑到錄影廳去看武俠片。那是上個世紀八十年代中，老師家長開始看到武俠片的危害，但是敵人反對的，必然是我們擁護的。

　　有一回，也是去看武俠片的，可電影開場，我們就覺得有些不對，當時，全國人民還不會使用"淫蕩"這樣的詞，反正，片頭傳出的那些"格格"笑聲，從來沒有在我們的生活中聽到過，混合着銀幕下面的興奮口哨聲，我們

預感到有一些大事要發生。那年，我十四歲，表弟十三歲，第一次在銀幕上看到了女人身體。

放映結束，電燈劈里啪啦打開，一個小青工掃了我們一眼，說"兩個小人也來看錄影"，頓時讓我羞憤不已。回家路上，我們第一次沒跑，彷彿腳步有些虛，又彷彿這個城市是恍惚的，表弟甚至沒叫我小姐姐，他叫了我的名字，那名字聽上去也是陌生的，好像我們的童年，隨着他這一決定性的稱呼，結束了。

現在，我三十七歲，看過的影片也有成千上萬部了，但很奇怪，一直沒有重新看到那個夏日午後在渾濁的錄影廳看過的片子。以今天的眼光看，那就是部言情劇，只是，女主角一上場，就披了浴衣出來，然後這浴衣隨着一個英俊男人推門而入，滑了下來。我們看到了她的背，她的屁股，錄影廳一下子安靜下來，沒有了口哨聲，沒有一聲咳嗽，沒有一個人嗑瓜子。當時的場面，也就從前看《歡騰的小涼河》可以比擬。

那年在上海，爺爺帶我去南京路石門路口的新華電影院，看新片《歡騰的小涼河》，字幕剛放完，影片開始才兩三分鐘，突然中斷了，大家都以為是通常的"跑片未到"，一邊嗑瓜子一邊等。間隔了足足十分鐘，突然響起了男低音，"中共中央……，沉痛宣告"，那是一九七六

年九月九日，毛主席沒了，全場死寂。訃告宣讀結束，電影院宣佈電影票繼續有效，放映時間另行通知。我嘀咕一句，"真倒楣"，立刻被爺爺低沉而嚴厲地打斷，"不許亂說！"再後來四人幫倒台，"小涼河"不許再歡騰，那張電影票永遠無效了。

所以，在我的少年時代，電影院承擔革命和愛的教育，錄影廳促成暴力和性的認識，而我們這一代人，在內心還一片無邪的時候，被周遭蓬勃發育的世界弄得心馳目眩，又晚熟又早熟地跨入了世界。有一次是看《永不消逝的電波》吧，其中一個鏡頭，袁霞看到孫道臨受盡折磨，熱淚盈眶地把臉貼上去，看完以後，叔叔阿姨就在我家議論起這組高難度的鏡頭，"這怎麼演啊？"最後他們的結論是，這是假鏡頭，其實兩個人的臉離得很遠，是導演把鏡頭剪接到一起的，否則，演員自己的愛人看到了，還不打架！

我們幾個孩子在裏屋聽大人在外屋煞有介事，蒙住嘴樂壞了，天哪，他們怎麼這麼愚蠢，一男一女親親臉有甚麼，錄影廳裏都有光身子了！所以，當年看《大眾電影》，我們很喜歡讀群眾來信，瞧瞧這幫傻老帽都說些啥啊，"看不懂有些電影鏡頭，為甚麼一男一女，燈一黑，回頭家裏就多了個孩子？"真希望去《大眾電影》當個編輯呀，每天收到一百封一千封群眾來信！

很多年以後，我研究生實習，真的做了一段群眾來信的編輯，不過不是在《大眾電影》，是在《故事會》。那時《大眾電影》開始慢慢退出市場，八百萬的發行量就像我們青春荷爾蒙一樣，慢慢退潮，慢慢的，我們也開始疑心，當年父母那麼熱烈地議論袁霞和孫道臨，也不過是一種娛樂吧，就像我們小時候，《林海雪原》裏看到"奶頭山"，一個晚上興奮地叫"奶頭山！奶頭山！"

而有一次，當我們真的在錄影廳裏遭遇"奶頭山"，卻是另一番感受了。

那次看的片子應該是楚原的《愛奴》，但二十多年前，還沒有"同性戀"這樣的概念，所以春姨親吻愛奴，我們並不覺得有甚麼，兩個美麗的女人互相愛慕，這沒甚麼。不過，片子看到一半的時候，突然錄影廳的日光燈亮了，我們驚愕地回頭，看到一個年輕女人手抱嬰兒，熱氣騰騰地站在最後一排。她很快地掃了一眼觀眾，然後把嬰兒塞在跟過來的看門人手中，劈里啪啦衝到前排，一把拎住一個瘦刮刮的男人，也不説話，劈頭蓋臉就打那男人，那男人開始就抱着個頭任她打，但後來突然發狠了，隨着一聲"操你媽"一把扯下了女人的衣服，女人內衣露了出來，全體觀眾能看到她的胸非常豐滿，而且，因為哺乳期，顯得赤裸。

女人哇的一下哭起來，而就在那一刻，就像上帝的意思，錄影廳的燈被關掉了。黑暗中，大家突然有了羞恥感，那男人也拉着女人抱上孩子走了，銀幕上，兩個原來互相愛慕的女人已經打了起來，我突然覺得錄影廳是個悲傷的地方，再看看周圍的人，一點都不像電影院的人那樣充滿朝氣充滿正義感，這裏的人平均年齡要比電影院小，但卻多少染着點蔫爾吧唧的氣息，或者說，那就是頹廢。沒錯，頹廢，從電影院出來，就算是資產階級感情，我們也用無產階級熱情同化它。

杜秋眼看就要落網了，但騎着馬的真由美出現了。

"為甚麼要救我？為甚麼要救我？"

"我喜歡你。"

這是我們最喜歡的場景最喜歡的台詞，我們一遍遍說"我喜歡你"，內心萬里晴空，沒有一點小資氣息。但從錄影廳出來就有些不一樣，而且我們從來不用打扮了去錄影廳，那裏髒兮兮的，好像天然放映生理電影，所以，從那裏出來，就像手淫後的人，希望馬上離開現場，讓自己消失在人群中。

等我上了高中，就不再去錄影廳了。當然，最主要的是，我和表弟一起升入高中的那年，他卻死了，他去游泳，沒有回來。不過，我想，在我們這一代的青春中，都

有這樣一個錄影廳吧,它收藏我們狼奔豕突的精力,然後,我們長大,不用內疚地就拋棄它。

電視機

　　錄影廳的衰落,我想跟電視機的普及也有些關係。剛開始是一個弄堂一台電視,夏天還沒到,已經放在弄堂口,我們都自願去捧那個天線,尤其是在直播中國女排三連冠的那段日子裏,我們奮力把天線舉得高高高,好像這樣也能給女排加油。

　　很快,弄堂裏人家接二連三地買了電視,但父母不知怎麼搞的,堅持收音機就夠了。當然,他們的預見是對的,等到後來我們家終於有了電視,姐姐和我,表弟和表妹,都在一兩年時間裏,得了近視眼。但父母不買電視的行為,當時而言,就是一種虐待。我們需要付出多少努力不去嘲笑鄰居小孩的可笑發音,否則人家就有權利宣佈,今天晚上咱們家不放電視。同時,我們還學會了奴顏婢膝,對門女孩燙了難看的卷髮,我說,好看,真的,好看。轉過身去,姐姐說,你說得太噁心了,但到了晚上,"燕舞燕舞,一曲歌來一片情"的聲音從對面窗口傳過來,姐姐自己先癱瘓了,她說,我們過去看吧。

那是我們最壓抑的歲月了。有一次，起床晚了，等我和表弟匆匆趕到教室的時候，發現那天是數學測驗。我和他站在威嚴的數學老師面前，互相看了看，不知哪裏來的勇氣和邪念，我對老師說："我們外婆死了。"老師的臉色馬上和緩下來，她把我們倆帶到辦公室，說，不要難過，今天你們就不要測驗了，回家吧。老師突然的寬宏大量讓我們猝不及防，當着辦公室所有老師的面，我先哭了起來，然後表弟也哭。

　　第二天謊言就揭穿了，外婆在菜場碰到了老師的同事，一個在辦公室見證我們眼淚的語文老師。不過，我和表弟要比《四百擊》裏的安東運氣好，他和我們撒了一樣的謊，但接下來受到的懲罰改變了他的命運，我和表弟第二天就幸運地傳染了姐姐的猩紅熱，疾病拯救了我們，甚至，數學老師還到我們家來探望，在她看來，我們的謊言不過是疾病的徵兆。感謝上帝，生活中有那麼多逃生口，我後來很喜歡看《月黑高飛》這一類影片，大概和這一段經歷有些關係。

　　但大人還是不肯買電視機，飯桌上，我們甚至拋出了一些聳人聽聞的假新聞，槐樹路小學有兩個五年級的學生，因為家裏沒有電視機，離家出走了。姐姐以更宏大的想像接力，是的，她也聽說了，寧波一中有一個女生，因

為看不到電視，跳樓了。我們在飯桌上義憤填膺地説，怎麼有這樣的父母？但是，爸爸媽媽叔叔阿姨連看都不看我們一眼，他們自己正被改革開放弄得心神不寧，盤算着是不是開一家小店，還是再去甚麼地方進修一下。真是絕望了，世界上有兩種家庭，一種有電視機，一種沒有，我們可悲地屬於後一種。那個階段，我們最好的朋友都是家裏沒電視的，患難見真情，我們抱着孤兒似的心態彼此取暖，都在作文裏寫，快快長大！自力更生！

多年以後，看到小津安二郎的《早安》，兄弟倆為了電視機和父母展開的"絕言"鬥爭，讓我無比親切又無比傷感。電視機最純潔的年代過去了！在一個平常的晚餐時間，媽媽突然宣佈，明天家裏就有電視機了，我們內心湧起的激情，就像《無名英雄》中的俞林，受上級指示去聖母咖啡館，把萬分緊急的情報交給最隱秘的情報員"金剛石"，俞林去了，他在咖啡館見到的是，是順姬！啊，這依然是一個值得讚美的人間，我們在黃昏的弄堂裏跑啊跑，從高高的水泥板上跳下來，學着俞林的腔調説："請問，這是今天的報紙嗎？"

路過的小夥子聽到了，接過去説順姬的台詞："今天的報紙都賣光了，這是十七日的。你那張報紙是？""是十五日的。"我們一齊説。從此以後，我們可以在家裏最

正中的位置，看最美麗最智慧最勇敢的順姬了！表弟說，
以後他要整晚看電視，不睡覺了，而且，只要稍微練一下
內功就能消除睡意，他的話還在耳邊，時光卻嘩嘩地流走
二十多年，現在我們有幾十個電視頻道了，但我們只用電
視機看盜版碟。陳村說，如果這個世界不是有這麼多廣
告，他願意再活一次，但現在的問題是，如果沒這麼多廣
告，好像電視就會死掉。當然，死得更早的，是電影院。

電影院

　　參加工作以前，最美好的記憶都和電影院有關，它見
證了我最輝煌的人生經歷。我在那裏出席了一次又一次市
級三好學生表彰大會，參加了一場又一場文藝彙報演出，
在那裏，我們聽時代偶像們演講，燈光那麼明亮，主席台
鋪着紅色的桌布，我們都穿着白襯衫戴着紅領巾，跟着主
持人說，準備着，時刻準備着。
　　準備甚麼，其實我們也說不清楚，但站在電影院舞台
上，我們自己把自己點石成金了。《看電影的人》裏有一
個細節，在新奧爾良，一對度蜜月的普通夫妻意外地遇到
了大明星威廉霍爾登，年輕的丈夫不露聲色地給霍爾登點
煙，甚至和霍爾登一起漫步，還談了談天氣，最後霍爾登

拍了拍他的肩道別。從此以後，他們的蜜月煥然一新，因為和電影的關係，這一對夫妻在新奧爾良獲得了存在權，"現在，完全可以像霍爾登那樣存在了，世界頓時向他敞開。街頭巷尾一無可畏之徒，"而新娘對自己的丈夫亦爆發出前所未有的情愛，一切都變了。

從舞台上下來，鈴聲響三下，燈光黑下來，然後主持人宣佈，表彰大會結束，現在，請大家觀賞，《簡·愛》。黑暗中，我很多次抬頭看頭頂上的那束光，覺得這就是上帝說的那個"要有光"，而且，靠近這束光的人，也經常是不錯的人。

一次，《神秘的大佛》公映，但父母說，這是恐怖片，小孩不能看，而他們自己卻完全不顧我們的感受，吃完晚飯就往電影院趕。恐怖片！對於小學二三年級的我們，它就像色情召喚二三十歲的兄長，我們心急如焚地在家裏找錢，一分兩分都好，只要湊夠一毛錢，就能買一張兒童票，而且，只要買到一張兒童票，我們就有本事把兩三個人輪流弄進電影院。

我們翻箱倒櫃地找錢，媽媽的抽屜，沒有；外婆的席墊，沒有；爸爸的書架，沒有，電影就要開始了！大概是被絕望弄瘋了，我們決定空手前往電影院。電影已經開始，門口就站一個老頭把門。我走過去，對他說，我是剛

才出來買冰棍的，老頭問，你的冰棍呢，我說，掉地上了，並且舔了舔嘴。老頭同情地看看我，讓我進去了。我一進去，就被電影吸引，完全忘了自己還有責任引開老頭，讓姐姐和表弟進來。

我就站在最後一排的角落，看完了整場電影，在海能法師被蒙面人挖去眼睛的剎那，我還一頭躲到了旁邊陌生人的懷裏，把那女人嚇得魂飛魄散。

電影散場，我發現姐姐和表弟就站我不遠的地方，他們也進來了，是看門老頭放他們進來的。那個年頭，電影院的看門人就是聖誕老人，他知道我們撒謊，知道我們耍的小小詭計，但他不拆穿，他慈悲，把我們當自己家的孩子，再說，樣板戲時代的記憶還在，李奶奶的鄰居慧蓮過來，她的孩子餓得直哭，她還沒開口，鐵梅就把家裏最後一點麵遞了上去。

慧蓮：　您待我們太好啦！
李奶奶：別說這個。有堵牆是兩家，拆了牆咱們就是一家子。
鐵梅：　奶奶，不拆牆咱們也是一家子。
李奶奶：鐵梅說得對！

普普通通的願望

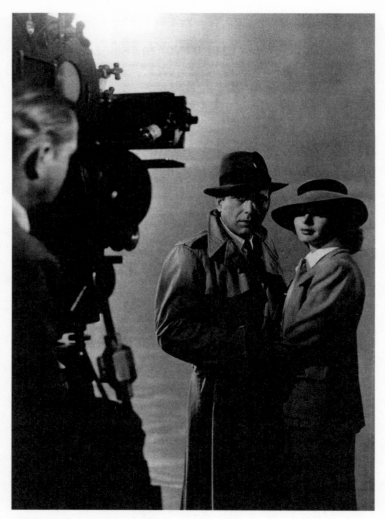

英格烈褒曼和堪富利保加在《卡薩布蘭卡》

鐵梅對了二十年，現在，拆了牆不是一家人，不拆牆更不是了。聲光化電裏，過去的動力機廠電影院隨着動力機廠的倒閉，消失了；過去電影院的看門老頭，則被露着大腿的美女取代，就算不取代，老頭自己也不願幹了。我們有個鄰居大爺，一直看管街道浴室，但改革開放後，"五一浴室"改成了"曼妙桑拿"，他在門口值班，晚上十點，一對狗男女過來問，有沒有男女同浴？大爺第二天就不幹了，老臉沒地兒擱呀。

　　電影院也自暴自棄了，先是搞情侶雙人座，後來又搞戀人專場，服務越來越好，但不為人民服務了，人民就自己服務，自己買碟自己放映，而看電影在今天的全部意思，就是高消費。所以，有時候回寧波，走過中山公園，想起那個早已蒸發了的錄影廳，竟然會湧起一個念頭，相比今天的電影院，錄影廳多麼純潔，就像淫欲，在一個高度"性"化的時代，倒可能是一種反抗，呵，我要湧起無邊無際無遠弗屆的欲望，突破你物質主義的天羅地網！

　　所以，如今重溫馬龍白蘭度，他的淫蕩顯得多麼天真，就像瑪麗蓮夢露的性感像悼詞，提醒我們曾經有過多麼不會對自己的身體進行投資的好姑娘。甚至，那個年代的百萬富翁都豪情萬丈，鴨嘴獸一樣的大金主布朗愛上了假女人萊蒙，他對他說："媽媽要你穿她的白紗禮服。"

萊蒙：“奧斯古，我不能穿你媽媽的禮服結婚，我們
　　　　兩個的身材不同。”

布朗：“禮服可以改。”

萊蒙：“不行。奧斯古，老實說吧，我們不能結
　　　　婚。”他吸一口氣，繼續：“第一，我不是天
　　　　生金髮。”

布朗：“我不在乎。”

萊蒙：“我的過去不堪回首，我跟薩克斯風樂手同居
　　　　了三年。”

布朗：“我不在乎。”

萊蒙：“我們不會有孩子。”

布朗：“我們可以領養。”

萊蒙：“奧斯古，我是男的。”

布朗：“沒有人是完美的。”

　　沒有人是完美的，希治閣的夢想是，有一天，他走進
一家普通的男裝商店，從貨架上買到一套西裝，可每一次
對着鏡子，他都發現，自己和想像中的自己有一百多磅的
差距。這些都沒甚麼，因為我們有電影，就像希治閣拍出
了銀幕上“最高最瘦最美”的電影，我們藉着英格烈褒
曼、堪富利保加走出自己的軀殼，但是，讓我們回到現實

吧，我們背後已經沒有光，我們也沒有錄影廳，我們的電視機也被糟蹋，我們一無所有，除了盜版。

　　所以，我的願望是，有一天，還能走進一家普通的電影院，雖然北島的詩歌馬上就在耳邊：這普普通通的願望，如今成了做人的全部代價。

我們配得上更好的事物

2019年1月1日，格外悲痛，因為發現我們學校的寒假是全世界最短的。短假期意味着甚麼，電影史告訴你。

《羅馬假日》(*Roman Holiday, 1953*，美國)的一天一夜是世界上最著名的假期。電影最後，萬般不捨的柯德莉夏萍決心重新承擔起她的國家責任回歸王位，格里高利派克送她到公主行宮外的拐角。夏萍說："我不知道如何說再見。我一個字都說不出。"派克："那就不說。"

錢德勒說：告別，即是死去一點點，這是本場戲的概念。也是短假期的危害。第二天是夏萍的記者招待會，她在高高的皇家位置上看到派克，回答了關於"最難忘"的問題，"羅馬，當然是羅馬。"

不過，這部電影最重要的台詞，其實來自電影開頭，夏萍在藥性發作迷迷糊糊狀態下說出的幾句詩。"死後依然能聽見你的聲音，塵土之下我的心還會雀躍。"這首不可考的詩據說是編劇所為。另一首來自雪萊的《阿列蘇薩》，夏萍說是她的最愛，"阿列蘇薩從她的雪峰睡榻上起身……"這幾句引詩，保證了這部偉大電影永恆的青春

性，這個短假期儘管無比殘酷，無比致命，卻也被確保了一個歡欣的after life。

《殺手沒有假期》（*In Bruges*, 2008，英國）是一部很英國的電影。殺手肯與雷，聖誕期間來到布魯日，表面上是度假，其實是等待一個任務。終於肯接到老闆電話，指示他殺掉雷，因為之前雷在殺一個牧師時誤殺了一個男孩，為了行業榮譽雷必須死。

整部電影一直在轉折，肯拔槍從背後步步逼近雷，但準備扣機關的一刻，雷自己先舉起槍對準了自己。先動感情的先死，前赴後繼的，肯倒下，老闆倒下，侏儒倒下、雷倒下。

好吧，我要說的是，侏儒。導演麥克唐納一半電影用了侏儒，《三塊廣告牌》是2017年大熱片，《權力的遊戲》中的小惡魔出演侏儒一角。《殺手沒有假期》中的侏儒看上去斯文，卻更邪典。不過，麥克唐納表現侏儒，從來不因為他們是生命奇觀，而是，他們是更加濃縮的我們，更加濃縮的歲月。也是在這個意義上，《殺手》中的侏儒就像這個短暫的聖誕假，被老闆在匆忙的假期行程中失手了結，假期短生命更短。

《士兵之歌》(*Ballad of a Soldier*，1959，蘇聯)是電影絕唱，蘇聯沒有了，銀幕上也再沒有那樣的蘇聯男孩和女

　　　　　　　　　　　　　　毛尖｜一直不鬆手

孩。衛國戰爭期間，十九歲的阿廖沙用軍功換來一個假期。將軍一共給他六天時間，來回路上四天，幫媽媽修屋頂兩天。

雖然是戰爭期間，阿廖沙的心卻是晴朗的。他一路助人為樂也接受生命饋贈，火車上遇到舒拉，整個世界剎那安靜，只有風只有樹只有你。可惜，美好的事物總有一個"但是"跟在後面，最美好的就有一個最大的"但是"，第四天送別舒拉，儘管他們根本不需要對彼此說一句"我喜歡你"，但匆忙的假期確實也沒給機會讓他們說出那句話。最後一天抵達家鄉，阿廖沙只剩十分鐘時間，"媽媽，我馬上得走。"他和母親在稻田中揮別，"媽媽，我會回來的。"

說過的話沒有算數，阿廖沙被戰爭帶走，李健為此寫過一首歌，《一輩子的十分鐘》。不過，俄羅斯的悲壯和美學也就在這樣的時刻被確立，就像茨維塔耶娃的詩：一生中的所有事物／我都是以訣別，而不是以相逢／以決裂，而不是以會合／不是為了生，而是為了死去愛／並且愛下去的。

上帝的年假是七天，憨豆的黃金週也是七天，七天用來造人用來相愛都足夠，即便是Mr. Bean這樣情商智商都測不準的喜劇人物，在《憨豆的黃金週》(*Mr. Bean's*

Holiday, 2007，英、法、德聯合製片)裏，也能收穫自己的豆女郎，突然從007的情商飆到700，假期一長，情智遞增。

不過，相愛容易，守護愛情，七天遠遠不夠。《斷背山》(*Brokeback Mountain*, 2005)是李安繼"每個人心裏都有一把青冥劍""每個人心裏都有一個綠巨人"之後，為廣大善男信女再造的人性小廟，"每個人心裏都有一座斷背山"。傑克和恩尼斯，被牧場老闆臨時取消了一個月的工作，他們的愛情進度條終於止步在剛剛開始的假期前。之後，雖然傑克步步進逼，恩尼斯卻無力回應，只有每年幾天時間去斷背山做一個溫故知新之旅，但是一年一兩周，誰都不夠，影片流傳最廣的那句台詞脫口而出，"但願我知道如何戒了你。"

這就是短假期的問題。本來，時間長一點，他們也許能彼此戒掉，因為一想到得抽一輩子的煙，估計誰也不想再抽了吧。

兩三周，是電影中設定的假期分水嶺。德西卡的《短暫假期》(*Una breve vacanza*, 1973，意大利)很有意思，在大陸基本被翻譯成完全相反的《悠長假期》。不過，在想像"短暫"和"悠長"這兩個概念的時候，有時又會覺得，就像花花公子和情種經常是同一張臉，這個世界上本來也許就無所謂反義詞這種說法。

《短暫假期》延用了德西卡的一貫語法，一個在狼藉人生中過着暗淡生活的底層婦女，公婆、受傷的老公加上三個兒子，都得靠她男人般的工作度日，身體不好她也不敢去看醫生，怕被解僱。終於，她被查出有肺病需要橫穿意大利去治療。在北部療養院，生命的枷鎖突然被打開的剎那，她開始讀小說，開始關心別人也被別人關注，而且，她開始戀愛，開始她真正的假期。然而，終點到來，她的肺病已經痊癒，該走了。看到這裏，特別特別想對醫生説，他媽的她沒好，她需要繼續在療養院接受治療。

　　但德西卡畢竟是拍《單車竊賊》的導演啊，塵埃裏來，還是要回到塵埃裏去。生命的假期，到底得多長，才能讓觀眾幸福？

　　至少一個月，才能讓該發生的都發生。《請以你的名字呼喚我》(*Call Me By Your Name*, 2017，意大利)是一部特別溫柔又各種虐心的電影。意大利里維埃拉，少年艾里奧和美國青年奧利弗，越走越近，終於情不自禁。本來愛就是劣勢，少年愛更是摧枯拉朽傷筋動骨，好在假期夠長，有時間煎熬有時間沉醉有時候吵架也有時間修補，當然，所有的甜蜜都會成為時光裏的債務，上帝也經歷分別更別提人類，火車站送別奧利弗，十七歲的艾里奧終於連回家的力氣也沒有。

我們配得上更好的事物

不過不管怎樣，這部電影還是會讓《斷背山》的主人公羨慕到渾身發綠，因為艾里奧和奧利弗互相用自己的名字呼喚對方時，周圍沒有一丁點壞人壞事，艾里奧的父親更是在電影快結束時對悲痛的兒子說了下面這段話：你有一段美好的友誼，也許超過了友誼。我羨慕你。多數父母都希望這一切煙消雲散，祈禱他們的孩子就此收手。但我不是這樣的父母。為了快速癒合，我們從自己身上剝奪了太多的東西，以致在三十歲時，自己的感情就已破產。每開始一段新的感情，我們能給予的便更少。現在，你充滿了悲傷，痛苦，但別讓這些痛苦消失。也別喪失你感受到的快樂。

　　艾里奧在父親的話裏整頓身心，終於他有能力在猝不及防的生命體驗中，提取出和歡欣一樣寶貴的痛苦，只要，只要假期足夠長。

　　不過，對於從來沒有足夠寒假的華師大人來說，也不要輕生，因為電影史也提供了另外一種方法論。簡單說，沒有足夠長，如果足夠短，也有萬千可能。

　　《愛在》三部曲，《愛在黎明破曉前》《愛在日落黃昏時》《愛在午夜降臨前》，第二部最好。《愛在日落黃昏時》(*Before Sunset*, 2004，美國)延續了第一部的風格、劇情和男女主人公，九年後，美國人伊桑和法國人朱莉再次

在法國相遇，歲月流逝，當年巨大的錯失也能用三言兩語
間說清，生命之重風淡雲輕拍下來，這是林克萊特的能
力。伊桑現在是暢銷書作家，來法國簽售，下午的活動，
傍晚的飛機，他們只有一下午的時間。

　　一下午，他們在巴黎街頭聊天討論爭吵和好，在話語
層面，他們走過了戀人的所有階段，一個小時過去兩個小
時過去三個小時過去，時間的大限越來越清晰，但是他們
的劇情剛剛進入高潮，伊桑說，我想聽你唱歌，朱莉說，
沒有吉他伴奏我肯定不唱。不過吉他在家裏。

　　伊桑堅持，來得及。他們就去了朱莉家。朱莉彈着吉
他，伊桑看着她，黃昏的光線無限溫柔，朱莉的聲音無限
溫柔，"寶貝，你要錯過你的航班了。"伊桑說："我知
道。"

　　時間的壓力帶來一場革命，伊桑後來就留在法國。因
為長度的劇烈震盪，伊桑和朱莉都在剎那孤注一擲，"我
們配得上更好的事物。我們枯萎在溫情中。"足夠短帶來
生命盛宴，一生中遇到一次，你幾乎就可以媲美神。

　　當然，這些都只發生在電影上。本質上，假期，就是
愛情的形狀。而華師大這些年愛情人口的持續走低，跟短
寒假不是沒有關係的。

後 記

　　昨天，倪匡先生得了第三十一屆金像獎終身成就獎，他上台領獎，說："有點暈，不是很站得穩。大家不用擔心，我不會説很久。"隨後從兜裏掏出一張紙，"有稿子。"然後慢慢唸道："多謝大會。多謝大家。多謝。"

　　林道群説，牛津願意再出我一本書，我是真的"有點暈"。道群兄身在牛津，大概已經忘了牛津有多牛，但是在我，牛津一直代表着一種榮譽，是我的金像獎。所以，我站不穩。

　　倪匡先生一代文學英雄，金像獎台上不廢話，台下一片笑聲和掌聲。那我們這種剛出道的，更要懂得識相，我簡單交代兩句就退場。

　　收在此書中的文章是我這些年的幾篇影評，五千字上下，和我在《有一隻老虎在浴室》上的短影評因為字數不同，所以腔調也有點不同，這是讀者說的。因此，還請讀者批評。

<div style="text-align:right">2012年4月17日</div>